2016

한국미술
50년사

韓國美術五十年史

The History of Korean Art 50 Years

KOREAN FINE ARTS ASSOCIATION
사단법인 한국미술협회

『한국미술 50년사』 발간에 즈음하여

(사)한국미술협회가 수년 동안 기획하고 준비해온 『한국미술 50년사』가 비로소 발간되었습니다. 『한국미술 50년사』 편찬 과정에서 많은 어려움이 있었으나 미술인 여러분의 전폭적인 협조와 격려에 힘입어 3년여 만에 세상에 빛을 보게 되었습니다.

유구한 역사 아래 우리나라는 훌륭한 문화전통과 많은 인적자원을 보유하고 있습니다. 선조 미술인들의 남다른 열정과 뛰어난 예술혼으로 탄생한 수많은 문화유산들은 우리의 미래를 밝고 희망차게 만들어 가는 예술적 긍지인 동시에 명실상부 문화민족으로서의 자긍심을 느끼게 하는 원동력이 됩니다.

모든 것들이 빠르게 변화하고 있는 요즘입니다. 그리고 이러한 변화 한가운데 (사)한국미술협회가 있습니다. (사)한국미술협회는 1961년에 설립 이후 오늘에 이르기까지 한국 현대미술의 구심점으로서의 역할을 충실히 해왔습니다. 그것은 수많은 선배 작가들의 고군분투와 더불어 미술인 여러분의 열정적인 창작활동을 통해 가능하였으며, 그 결과 국내는 물론 국제적으로 한국미술의 위상을 높이며 눈부신 발전을 거듭하고 있습니다.

이번 『한국미술 50년사』 발간은 이 같은 시대적 흐름을 선도하려는 의지 속에서 준비되었으며 위대한 우리의 문화전통을 계승하고, 현대 한국미술에 대한 범국민적 관심을 제고하는 동시에 한국미술이 새롭게 나아갈 방향을 제시하는 데 역점을 두고 진행되었습니다. 편찬 과정에서는 자료수집부터 발간까지의 전 과정이 방대하다 보니 어려움도 있었지만 관련 전문가, 산하기관과 단체, 미술인들이 공동으로 참여하여 상세하고도 정확한 정보를 제공하기 위해 노력하였습니다.

또한 『한국미술 50년사』는 10년 단위로 해방 이후부터 현재까지(1945~2015년) 우리나라 미술계 주요 행사와 단체, 작가들의 족적을 연대별로 총망라하는 형식으로 편성되었으며 시기별 핵심 이슈를 기록하고, 도록 표지, 포스터, 팸플릿, 행사 사진 등 관련 자료들을 일목요연하게 수록·정리하였습니다. 이에 『한국미술 50년사』는 현존하는 한국미술의 사료(史料)가 될

것이며, 미래의 후학들에게는 현대 한국미술의 역사서이자 교과서로서 영원히 살아있는 교본
(敎本)이 될 것이라 확신합니다.

　수많은 선배 미술인들의 눈물과 땀으로 이루어진 오늘 '한국미술의 위상'은 우리 모두가 마
음 모아 지켜나가야 할 소중한 가치 중 하나일 것입니다. 미술이 미술인들만을 위한 것이 아
닌 대중을 위한 것으로 확대되어야 한다는 의지를 담아 시작된『한국미술 50년사』는 문화예술
의 대중화에 기여하는 동시에 문화예술의 가치를 높여 대한민국의 위상을 높이는 원동력으로
작용할 것이며, 나아가 우리의 우수한 미술문화가 세계시장에서 국제경쟁력을 갖추고 관련 예
술분야의 발전을 이끄는 기초가 되는 데 일조할 것입니다.

　(사)한국미술협회는『한국미술 50년사』의 편찬을 우리에게 주어진 숭고한 임무로 생각하며
편찬에 임하였으며, 편찬 과정 중 발생하는 조언과 비판 또한 성실히 수렴하고자 노력하였습
니다. 최선을 다했으나 발견되는 부족한 부분에 대해서는 여러분들의 너그러운 양해 부탁드
립니다.

　끝으로,『한국미술 50년사』가 단지 자료집으로만 활용되는 데 그치지 않고, 우리 미술계가
앞으로 다가올 또 다른 50년을 준비하는데 근간이 되는 자료로 활용되었으면 하는 바람이 간
절합니다. 우리 협회는 지난 반세기 미술계가 남겨온 발자취를 바탕으로 미래에는 더욱 아름
답고 탐스러운 예술의 꽃을 피울 수 있도록 노력하겠습니다.

　바쁜 업무에도 불구하고 고된 집필 작업에 참여하여 주신 편찬위원과 자료 협조 등을 통해
『한국미술 50년사』발간에 성의를 다해주신 모든 분들의 노고에 감사드립니다.

2016년 7월
사단법인 한국미술협회 이사장　조 강 훈 근배

On the Occasion of the Publication of
『50-year history of Korean Fine Arts』

The "50-year history of Korean Fine Arts" planned and prepared for years by Korean Fine Arts Association was finally published. Despite many difficulties that arose during the compilation process, your wholehearted cooperation and encouragement created the inspiration for this book to finally see the light of day after three years of work.

Korea has maintained and preserved many remarkable cultural traditions and possesses a lot of human resources that can be traced back over five thousand years of history. Numerous cultural heritages, into which earlier generations of artists put their unusual passion and exceptional artistic spirit, have created a sense of artistic dignity which leads us to a brighter, more hopeful future, and the fills us pride and inspiration based on a 5,000-year-old culture and history.

Things are currently changing rapidly in the art world. In the thick of these changes is Korean Fine Arts Association. Korean Fine Arts Association has been the focal point for Korea's contemporary art since it was founded in 1961. This is all thanks to the dedication of numerous earlier generations of artists and all of your passionate creative activities. As a result, Korean art has enhanced its own value reputation and developed splendidly at home and abroad.

The "50-year history of Korean Fine Arts" was born out of our desire to lead such currents and trends of our times, focusing on inheriting our great cultural tradition, bringing national attention to Korea's contemporary art, and suggesting the future directions of Korean art. Although the complicated compilation process from the collection of materials to publication entailed many difficulties, detailed and exact information were put into the process in collaboration with related experts, affiliated organization and groups, and artists.

The "50-year History of Korean Fine Arts" is organized in chronological order to show the major events of the Korean art world and the significant legacy that artistic groups and artists have left, in segments of ten years to the present day starting with Korea's liberation (1945~2015). In addition, it includes the major issues that occurred in each time period, and related materials have been clearly organized such as covers of work books, posters, pamphlets and photographs of events. In that sense, the "50-year History of Korean Fine Arts" will be the existing historical record of Korean

art, and will also serve as a permanent history book and textbook of Korea's contemporary art for next generations of artists.

Today's "prestige of the Korean fine arts" achieved by the sweat and tears of many senior artists is one of the precious accomplishments to preserve and cherish as our hearts join together as one. The publication of "50-Year History of the Korean Fines Arts" was launched inspired by the belief that the fine arts must spread out to become the culture of the general public, instead of remaining the exclusive property of artists. It will serve as a driving force to elevate the status of Korea by making contributions to the popularization of culture and art and raising its value at the same time, and furthermore, it will help our excellent fine art culture attain international competitiveness in the world market and become a foundation on which the related art domains can accomplish progress.

Korean Fine Arts Association has carried out the task of compiling "50-Year History of the Korean Fine Arts" with the thought that it was noble mission entrusted to us. And we have also strived to faithfully accept the advice and criticism that we received in the process of the compilation, and to reflect this in our work. We made the greatest efforts to do our best, so for any deficiencies found, we politely ask for your generous understanding.

Lastly, we ardently hope that this "50-Year History of the Korean Fine Arts" will be used not only as a simple source book but also as basic material with which the Korean fine arts community prepares itself for another fifty years to come. Our association will continue in our efforts, following in the steps that the Korean art community has left during the last half-century, making more noble and more beautiful flowers of art bloom in the future.

We appreciate the participation in this strenuous work by the compilation committee despite their busy schedule, and all of the cooperation from those who contributed their time and efforts by providing precious resources for the publication of "50-Year History of Korean Fine Arts".

July, 2016
Cho Kang-hoon, the Chief Director of Korean Fine Arts Association

I

1945-1949

1940년대의 조국 광복과 국내외 미술활동과 특징

제2차 세계대전과 일제 식민지로부터 해방이 된 한국은 정치는 물론 미술계에도 새 조류의 서구 문명이 들어옴과 정치적인 이념적 대 혼란이 미술계에도 야기되었다. 미술사적으로 암흑기와 혼란기에 접어들게 되었다.

과거 조선 미술은 관념산수에서 겸재 정선 이후 진경산수의 고유한 미술세계로 흐르던 중 서구 미술이 수입되었다. 특히 외국 유학을 다녀온 작가의 교육계 진출로 유화의 유입 외 인상파 미술과 새로운 추상미술이 소개되었다.

독자적 우리 민족 작가가 만든 서화미술협회의 활동이 해방될 때까지 활동하다가 1936년 15회까지 활동하다 중단되고 1945년 문화건설중앙협의회 조직과 산하단체인 조선미술건설본부로 창설되었다가 조선미술협회로 다시 창설되었다.

1948년 대한민국 정부가 수립되어 순수한 우익작가만으로 대한미술협회가 개칭 창설되었다.

조국이 해방되자 이화여자대학교 미술학부(1945)와 서울대학교 미술학부(1946), 홍익대학교 미술학부(1949)가 창설되어 작가양성의 토대를 마련하게 되었다.

1922년에 창설된 조선미술전(선전)이 1944년 폐지되고 정부가 수립되자 제1회 대한민국미술전람회(국전)가 1949년 가을에 경복궁 미술관에서 개최되었다.

어려움 속에 드디어 미술 분야의 「조형예술」과 「예술부락」이라는 예술지가 창간되었다.

20세기, 특히 1940년대부터 1950년대는 한국미술사뿐만 아니라 현대사에서도 수난의 기간이었다. 일제식민지 시대, 좌우익의 극한대결 과정인 해방시대와 전쟁, 그리고 분단시대를 거쳤다.

1945

해방기념미술전람회 개최

· 기간 : 1945. 10. 20 ~ 10. 29

· 장소 : 덕수궁 석조전

· 97명의 작가가 모두 132점 출품

· 주최 : 조선미술건설본부

해방기념미술전람회 개최 기념촬영

조선미술가협회 결성

· 초대회장 : 고희동

· 조선미술건설본부가 해산되고, 다시 조선미술건설본부의 미술가들
 이 중심이 되어 발족함.

오지호 〈조선미술의 일본적 독소〉 발표

· 일시 : 1945. 12

1945. 6

이승만, 남한 단독 정부 수립 주
장

1945. 7

김규식, 여운형 등 좌우 합작 회
담 시작

1945. 8

소련군 평양 진주

1945. 8

조선건국준비위원회 발족

1945. 8

조선공산당 재건

1945. 8. 15

일제강점기로부터 민족해방. 제2
차 세계대전에서 이탈리아가 항
복하자 연합국은 종전 후의 문제
를 의논하기 시작한다. 1943년
11월, 미국, 영국, 중국 수뇌들은
이집트 카이로에서 회담을 갖고
일본에 대한 군사 행동과 전후
처리 문제를 협의하며 우리나라
의 독립을 확인한다. 독일이 항
복하자 1945년 7월, 독일에서 포
츠담 회담을 열고 일본의 항복을
요구하며 우리나라의 독립을 재
확인하였다. 마침내 1945년 8월
15일, 일본 히로히토 국왕이 항
복을 발표함으로써 제2차 세계
대전은 끝이 났다. 우리나라는
일본의 강제 합병으로 대한제국
이 무너진 뒤 36년 만에 주권을
되찾게 되었다.

조선프로레타리아미술동맹 창립

· 일시 : 1945. 9. 15
· 식민지시대 조선프로레타리아 미술동맹을 계승하는 단체로서 계급미술건설론, 항일미술운동의 정통을 계승하는 유일의 미술단체로 자처함.

이화여자대학교 미술학부 창설

· 창설연도 : 1945

1946

격월간지 〈예술부락〉 창간

〈예술부락〉 제2호

〈예술부락〉 제4호

· 창간일 : 1946. 1. 1
· 발행처 : 예술부락출판사
· 조연현(趙演鉉) 주재하에 문인들이 중심이 되어 발행한 잡지로, 주

요 필진은 박목월을 비롯하여 곽종원(郭鍾元), 곽하신(郭夏信), 조지훈(趙芝薰), 이정호(李正鎬), 유동준(俞東濬), 최태응(崔泰應), 이한직(李漢稷) 등이었다. 제4집은 미술특집호로 출간되었다.

조선조형예술동맹 결성

· 일시 : 1946. 2. 28

조선미술가협회를 탈퇴한 윤희순, 정현웅, 길진섭, 이쾌대, 정종여 등 32명의 미술인들이 결성한 단체로, 4대 강령은 다음과 같다.

1) 미술상의 제국주의적, 봉건적 잔재를 숙청하고 건실한 신미술을 수립함.
2) 조선의 자주독립 민주주의 국가의 완성에 협력하고 보조를 맞추어 조선미술의 부흥과 아울러 그의 세계사적 단계의 앙양에 힘씀.
3) 미술의 계몽운동과 아울러 일반대중생활에 미술을 침투시킴에 노력함.
4) 미술단체의 통합을 기함.

윤희순 〈고전미술의 현실적 의의〉 발표

· 일시 : 1946. 6

『造型藝術』 창간호 발행

· 발행처 : 조선조형예술동맹
· 발행일 : 1946. 8
· 해방 후 최초의 잡지이다. 4×6배판 16쪽 분량으로 발행되었으며, 정가 10원에 판매되었다. 대부분 월북작가인 윤희순, 이쾌대, 조규봉, 정현웅 등이 필자로 참여하였다. 「8·15 이후의 미술계의 정세보고」와 같은 글이 실려 있어 해방 직후의 미술계 풍경을 읽을 수 있

1946. 2. 21
신한공사설립

1946. 3
북한-토지개혁 단행

1946. 3. 20
제1차 미·소공동위원회 개최(서울)

1946. 5
조선정판사위폐사건

1946. 6. 3
이승만-정읍발언

1946. 7
여운형 · 김규식-좌우합작위원회 결성

는 중요한 자료이다.

『造型藝術』 창간호

서울대학교 미술학부 창설
· 창설연도 : 1946. 9

국어학자 안확 사망

안확(安廓, 1881. 2. 28 ~ 1946)은 국학자, 국어학자로서 민족 문화의 전통의 일부로서 미술사대에 대해서도 정리하였는데, 〈조선의 미술〉을 썼다.

1947

조선미술문화협회 결성
좌익 경향의 미술단체에 가담하였다가 염증을 느껴 탈퇴한 이쾌대,

이인성, 박영선, 손응성, 조병덕, 이규상, 임완규, 이군홍, 엄도만, 신흥휴 등이 정치적 중립을 지키던 김인승, 남관 등과 결성함.

미술평론가 윤희순 사망

화가, 미술평론가, 한국미술사가로 활동한 윤희순(尹喜淳, 1902~1947. 4)은 매일신보사 학예부 기자, 서울신문사 문화부장, 조선조형예술동맹 위원장을 역임하였다. 1930년부터 신문·잡지에 미술전람회평과 시론(時論) 등을 쓰며 미술비평 분야 형성에 공헌하였다. 저서로『조선미술사연구』(1946)가 있다.

1948

제1회 신사실파(新寫實派)전

· 작가 : 김환기, 유영국, 이규상
· 기간 : 1948. 12. 7 ~ 12. 14
· 장소 : 화신화랑
· 신사실파는 해방직후 김환기, 장욱진, 유영국, 이규상 등이 모여 새로운 눈으로 새 현실을 새 방법으로 그리자며 발족한 서클로, 그 후 백영수, 이중섭이 가담, 당시 우리 화단에 신선한 바람을 불러 일으켰다. 1948년부터 1953년까지 3회의 전시를 가졌다.
원래 〈제1회 신사실파 작가3인전〉은 1948년 12월 1일부터 열리기로 되어 있었다. 현재 남아 있는 많은 미술자료에서도 12월 1일부터 전시하는 것으로 기록되어 있다. 그러나 경향신문 1948년 12월 1일 기사에 의하면 "화신화랑에서 개최하기로 된 신사실파작가 3인

1948. 5
남한, 5.10총선거 실시

1948. 5
북한, 남한 송전 중단

1948. 5. 10
남한에서 제헌 국회 구성을 위한
첫 총선거가실시

1948. 7. 17
남한에서 대한민국을 국호로 하
는 대한민국 제헌 헌법(大韓民國
制憲憲法)이 공포

1948. 7. 20
이승만-초대 대통령 당선

1948. 8. 15
대한민국 정부 수립
1948년 8월 15일 대한민국 정부
가 수립되었다. 1948년 5월 10
일 남한만의 단독 선거로 제헌
국회가 구성되었다. 제헌 국회는
7월 17일 헌법 제정을 선포하였
으며, 이승만과 이시영은 7월 20
일 새 헌법에 따라 초대 대통령
과 부통령으로 각각 선출되었다.
해방 3주년 기념일인 1948년 8
월 15일에 대한민국 정부가 정식
으로 수립되었다. 1948년 12월
12일 유엔 총회는 찬성 41표, 반
대 6표로 대한민국 정부가 유일
한 합법 정부라는 결의를 통과시
켰다.

전은 회장관계로 당분간 연기하게 되었다."고 되어 있고, 같은 신
문 1948년 12월 3일 기사에서는 "회장관계로 연기되었던 신사실파
전은 오는 7일부터 144일까지 화신화랑에서 열기로 되었다"고 기
록되어 있다.

서양화가 나혜석 사망

서양화가 나혜석(羅蕙錫, 1896. 4. 18 ~ 1948. 12. 10)은 한국 최초
의 여성 서양화가이자 문학가, 근대 신여성의 효시이다. 원효로 시립
자제원에서 행려병자로 사망하였다. 나혜석은 조선미술전람회에 제
1회부터 제5회까지 입선하였고, 1921년 3월 경성일보사 건물 안의
내청각에서 한국 여성화가로서 최초의 개인전을 가졌다. 소설가로도
활약하였다. 주요작품으로 〈나부〉(1928), 〈선죽교〉(1933) 등이 있고,
주요저서로 〈경희〉〈정순〉 등이 있다.

조선미술협회가 대한미술협회로 개칭
· 미술가들의 대거 월북 등으로 좌파 미술 운동이 좌절됨.
· 정부수립과 동시에 조선미술협회가 대한미술협회로 개칭함.
· 〈정부수립〉전을 개최함.

1949

단독정부, 대한민국미술전람회 추천인 40명 결정

· 일시 : 1949. 9
· 동양화 : 고희동, 변관식, 노수현, 허백련, 배렴, 이용우, 최우석,
　　　　　김경원, 박승무, 장우성
· 서양화 : 이종우, 장발, 도상봉, 심형구, 김환기, 이병규, 김인승,
　　　　　이마동, 박영선, 이인성, 남관, 조병덕, 구본웅, 박득순
· 조각 : 이국전, 김경승, 윤효종, 윤승욱, 김종영
· 공예 : 김재석, 강창원, 장선희, 긴순희, 장기명
· 서예 : 안종원, 김용진, 정대기, 오일영, 손재형, 김충현

문교부 고시 제1회 국전(대한민국미술전람회) 창설

· 일시 : 1949. 9. 22

제1회 대한민국미술전람회(국전) 개최

· 기간 : 1949. 11. 15 ~ 12. 14
· 정소 : 국립미술관
· 주최 : 문교부
· 동양화, 서양화, 조각, 공예, 서예 등 5개부로 나누어 개최되었다.
　문교부 장관은 "금번 전람회는 대한민국이 수립된 후 처음 열리는
　국가적 성전인 만큼 전문화인과 예술인은 자신의 전 역량을 다하여
　국전을 빛나게 해야 할 것이다. 특히 미술은 다른 예술부문보다 대
　한의 존재를 세계에 알리는 데 제일 용의한 부면인 만큼 미술가 제
　위는 새로운 각오와 긍지를 가지고 이 기회에 분발해주기를 부탁하

1948. 9. 22
반민족행위처벌법 제정

1948. 9. 8
북한-조선민주주의 인민공화국
헌법 제정

1948. 9. 9
조선민주주의 인민공화국 수립

1948. 10. 19
여수·순천 10·19사건 발생

1948. 11. 20
국가보안법제정

는 바이다."라고 담화를 발표하기도 하였다.

한편 문교부 예술위원회 위원장 고희동은 "신국가 건설을 문화로
하자는 것이 일상의 구호처럼 되어 있는 이때 금번 개최되는 〈국
전〉이야말로 미술작가 여러분의 적극적인 협력으로서 금성과를 거
둘 것이니 동양화, 서양화, 조각, 공예, 서예 등 각 부문에 있어 여
러분의 호대하고 수아한 작품을 아낌없이 출품하시기를 바라마지
않으며, 그럼으로써 이번 〈국전〉이 남에게 자랑할 만한 미술의 전
당이 되어 그 기쁨을 다 같이 나누게 될 것입니다."라는 요지의 담
화를 발표하여 대한민국미술전람회에 적극 출품할 것을 당부하기
도 하였다.

제1회 대한민국미술전람회(국전) 포스터

대한민국미술전람회(국전) 전체 현황

회	전시기간	총출품수	입선작	특선작	특기사항
제1회	1949.11.21~12.11	840	243	21	1949.9.22 문교부 고시 제1회 국전창설
제2회	1953.11.26~12.15	422	173	28	6.25 전란으로 3년 만에 재개됨 제임스 미체너 1000$을 국전 작가들께 기부하여 격려함
제3회	1954.11.1~30	677	142	28	편파적 심사위원 구성으로 일부작가들이 작품 반출 공예→응용미술 대통령상에 예술원상 추가
제4회	1955.11.1~30	579	216	25	응용미술→공예로 변경/회화→ 동양화(1부) 서양화(2부) /건축부문 신설 예술원상 폐지
제5회	1956.11.10~30	836	232	34	제1·2부 명칭이 회화에서 동양화 서양화로 환원 대한 미협 한국 미협의 분열과 대립
제6회	1957.10.15~11.14	641	235	40	동양화 작품 출품수가 30% 이상 증가
제7회	1958.10.1~31	687	250	44	서예부분 출품수 101→166 점으로 증가
제8회	1959.10.1~31	724	264	44	국전 규정에 의한 최초의 초대작가 2명 배출 (서양화 1인, 동양화 1인)
제9회	1960.10.1~31	1025	310	42	총 출품수의 획기적 증가
제10회	1961.11.10~20	1082	340	51	대통령상 수상자 유럽 여행 특전 초대·추천작가들 통합 함
제11회	1962.10.1~31	1079	436	56	
제12회	1963.10.16~11.15	미집계	440	63	
제13회	1964.10.16~11.15	2190	618	75	역대 최대의 출품수 기록
제14회	1965.10.16~11.15	1985	554	76	
제15회	1966.10.12~11.10	1936	654	85	
제16회	1967.10.12~31	2160	593	94	
제17회	1968.10.4~11.5	2457	527	68	문교부로부터 문화 공보부로 국전 업무 이관
제18회	1969.10.20~11.20	2332	425	62	제2부 서양화 부분을 구상 비구상으로 분류 심사 추천작가를 다시 초대·추천 작가로 구분
제19회	1970.10.17~11.17	1587	231	33	제 6·7부 건축 공예를 제외하고 / 제 1~3부인 동양화 서양화 조각을 구상 비구상 분리 / 대통령상 수상자의
제20회	1971.10.11~11.10	1160	219	39	유럽 여행 특전을 초대·추천작가에게 수여
제21회	1972.10.10~11.15	1220	243	29	
제22회	1973.10.10~11.15	1396	286	28	
제23회	춘계:1974.5.2~31 추계:10.2~31	1931	565	65	국전 운영 위원회 제도 신설 / 봄 가을로 구분 국무총리 문공부 장관상 신설
제24회	춘계:1975.5.2~31 추계:10.2~31	2384	581	58	공개 심사를 실시함
제25회	춘계:1976.5.3~31 추계:10.2~31	2827	441	59	
제26회	춘계:1977.5.2~31 추계:9.30~10.31	2716	471	64	봄국전: 서예 공예·건축 사진 / 가을국전: 회화와 조각을 구상·비구상으로 나누어 전시 / 평론가 5인을 심사위원
제27회	봄국전:1978.5.2~31 가을국전:10.2~31	2215	498	57	으로 하여 공개 심사 시행
제28회	봄국전:1979.5.1~30 가을국전:10.2~31	2700	545	59	
제29회	봄국전:1980.5.2~31 가을국전:10.2~31	3436	587	67	
제30회	봄국전:1981.5.22~6.15 가을국전:10.2~31	3648	592	67	

II

1950-1959

6.25 한국전쟁과 미술단체의 출현

6.25 한국전쟁으로 모든 미술 운동이 정지되고 작가들은 종군화가나 생의 밑바닥에서 생존을 이어가게 되었다. 임시 수도 부산에서 재기의 활동을 하다 1953년 서울에 환도하여 국제적 감각과 접하고 현대미술에 전환점을 가져오게 되었다. 작가들은 어려운 생활 속에서도 단체전 및 그룹전, 개인전이 활발하게 움직이기 시작하였다.

미술작가의 외국 진출이 늘어나 프랑스, 미국 등으로 수업 차 떠나는 작가가 점차 늘어나게 되었다. 대한미술협회(윤효중)와 한국미술가협회(장발)로 미술단체가 양분된 상태에서, 또한 이 무렵 추상미술을 위주로 하는 새로운 조형의 방법이 소개되어 전환기를 맞은 작가들이 점차 늘어나게 되었다.

중단되었던 제2회 대한민국미술전람회(국전)이 서울에서 4년만인 1953년 11월에 개최되었다.

현대미술의 도입으로 현대작가 초대전이 조선일보 주최로 열렸고, 처음으로 동남아 순회전, 미국 뉴욕에서 개최된 한국현대미술전이 열렸다. 이로 인해 발전기에 접어들게 되었다.

1950

50년미술협회 발족

· 일시 : 1950. 1. 5 오후1시
· 장소 : 미국문화연구소강당
· 추천회원 명단 : 김환기, 최재덕, 이쾌대, 장욱진, 유영국, 남 관, 김만형, 김병기, 진 한, 서강헌, 김영주, 송혜수, 손응성, 이봉설, 김순배, 박성규, 김창억, 임진순, 김 훈, 조관형, 이석주, 신홍휴, 이정규, 김두환, 김찬희, 이규낙, 조병현, 최창식, 유경채, 김종하, 이달주, 정현웅, 한중근, 이건표, 김 해, 권옥연, 박고석, 김 원, 윤자선, 이순종, 박상옥, 김학수, 문 신, 이종무, 조병덕, 임완규, 안기풍, 이해성, 홍일표, 엄도만, 임군홍, 이규상, 원계홍, 김정배

1951

종군화가단 결성

· 연도 : 1951
· 국방부 정훈국 소속
· 전선 취재

기조전, 토벽전 등 개최

· 연도 : 1951
· 장소 : 부산

1950. 1
국민방위군사건

1950. 1. 12
애치슨라인 발표

1950. 1. 26
한미상호방위원조협정 체결

1950. 4
농지개혁 실시

1950. 6. 25
한국전쟁 발발(1950. 6. 25 ~ 1953. 7. 27)
1945년 제2차 세계대전이 종결됨에 따라 한국은 일본의 불법적인 점령으로부터 해방되었다. 그러나 카이로회담에서 나라의 독립이 약속은 되어 있었으나, 북위 38도선을 경계로 하여 남과 북에 미소 양군이 분할 진주함으로써 국토의 분단이라는 비참한 운명에 놓이게 되었다.
미·소 관계가 냉전 상황으로 바뀌면서 38선은 두 개의 한국을 구별하는 영구적인 경계선으로 변해갔다. 러시아인들은 북한을 공산화하고 미국인들은 남한에다 서양방식의 정치제도를 도입시켰다. 1948년 남한에서는 '대한민국'이, 북한에서는 '조선민주주의 인민공화국'이 탄생했다.
1950년 초 "한국은 미국의 직접적인 방위권 밖에 있다"고 말한 미국무장관 애치슨의 성명으로 북한의 김일성, 소련의 스탈

린, 중국의 모택동 등 공산주의 자들은 "남침을 하더라도 미국은 한반도에 개입하지 않으리라"는 판단을 하기에 이르렀다. 1950년 6월 25일 일요일 새벽을 기하여 북한군은 38선 전면에서 남침을 시작했다. 사흘 만에 수도 서울이 함락되었다. 1950년 6월 27일 유엔 안보리는 대한민국에 대한 군사지원을 결의했다. 이로써 한국전쟁은 국제전으로 변했다. 3년 동안 일어난 한국전쟁은 1953년 7월 27일, 조선인민군, 중국인민지원군, 국제연합군의 3자에 의해 군사정전협정이 서명되어 3년에 걸친 전쟁이 정지되었다.

1950. 8
부산으로 정부 이전

1950. 9. 15
인천상륙작전

1950. 9. 28
서울수복

1950. 10. 26
한국전쟁에 중공군 개입

1951. 1. 4
1·4후퇴

1951. 2
거창 양민학살 사건

1952

화가 이용우 사망

근대 동양화가인 이용우(李用雨, 1902. 7. 1 ~ 1952)는 어려서부터 그림에 소질이 있어 안중식(安仲植), 조석진(趙錫晋), 이관재(李貫齋)의 문하생으로 산수, 인물, 화조, 묵란(墨蘭) 등을 고르게 잘 그렸다. 1920년 서화미술회 동기인 오일영(吳一英)과 함께 창덕궁 대조전의 《봉황도》를 그렸고, 1930년대부터는 한적한 산경(山景)을 환상적인 형태로 그렸으나 1940년대 들어서는 향토적인 정경에 눈을 돌려 경쾌한 필치를 구사하였다. 이 밖에 현대적 감각이 풍기는 화조화도 많이 그렸다. 대표작품으로 『추경산수도(秋景山水圖)』, 『석란도(石蘭圖)』, 『송학도(松鶴圖)』 등이 있다.

〈3.1기념 미술전〉 개최
· 주최 : 전국문화단체총연합회(문총)·대한미술협회(미협) 공동 주최
· 기간 : 1952. 3. 1 ~ 3. 7
· 장소 : 문총회관

〈종군미술전〉 개최

· 기간 : 1952. 7. 2 ~ 7. 11
· 장소 : 미화당 화랑
· 주최 : 국방부 정훈국 종군화가단
· 특징 : 개막 후 5일간은 종군 스케취를 전시하고, 그 후 5일간은 멸공군민친선 등을 테마로 한 포스터를 주로 전시하였다. 한편 순직한 조각가 김명희의 〈싸우는 병사〉 등 유작 5점도 전시하였다.

1953

제1회 현대미술작가초대전

제1회 현대미술작가초대전

1953. 2. 15
제1차 화폐개혁 실시

1953. 5
근로기준법 공포

1953. 6. 18
반공포로 석방

1953. 7. 27
휴전협정 조인

1953. 10
한미 상호방위조약 체결

· 기간 : 1953. 5. 16 ~ 5. 25
· 장소 : 국립박물관 (부산)

제2회 대한민국미술전람회(국전) 개최

· 기간 : 1953. 11. 25 ~ 12. 20
· 한국전쟁과 더불어 3년 동안 중단되었던 국전이 환도와 더불어 2
 회전을 개최하였다.

서양화가 구본웅 사망

서양화가 구본웅(具本雄, 1906. 3. 7 ~ 1953. 2. 2)은 고려미술원에
서 이종우(李鍾愚)에게서 사사하고 도일하여 1926년 일본대 전문부
미술과를 졸업하고, 다시 1934년 태평양미술학교 본과를 나왔다. 귀
국 후 목일회(牧日會), 백만회(白蠻會) 등의 창립에 가담하는 한편 문
예지 『청색(靑色)』을 발간하기도 하였다. 해방 후 문교부에서 미술교
과서를 편찬하며 미술교육과 비평활동에 계몽적 활동을 하였다. 화
풍은 입체주의 영향으로 지적, 분석적 경향을 보였다. 대표작은 『정
물』, 『우인상(友人像)』 등이 있다.

제3회 신사실파전

· 기간 : 1953. 5. 29 개막

· 장소 : 국립박물관

· 참여작가 : 김환기, 백영수, 유영국, 이중섭, 장욱진, 이규상

1954

결전미술전 개최

· 연도 : 1954

1954. 4. 26
제네바 정치 회의

〈한국현대회화특별전〉 개최

· 주최 : 국립박물관

· 연도 : 1954

1954. 7
경제부흥 5개년 계획 수립

김중현, 구본웅, 이인성 3인 유작전

· 연도 : 1954

1954. 11. 29
제2차 개헌(사사오입 개헌)

김기창 성화전

· 기간 : 1954. 4. 20

· 장소 : 화신화랑

· 주최 : 기독박물관

· 특징 : 예수의 일대기를 다룬 성화전으로, 부인과 같이 한 네 번째
　　　　부처(夫妻)전.

1955

한국미술협회의 전신인 대한미술협회(윤효중), 한국미술가협회(장발)로 내분

수복과 더불어 안정을 회복하기 시작했을 때부터 미술계 내부에선 또 다른 분쟁의 씨앗이 싹트고 있었으니, 이른바 대한미협과 한국미협의 싸움이었다. 이 싸움은 국전을 둘러싸고 화단 이니셔티브 쟁취에로 번졌으며, 윤효중의 홍대와 장발의 서울대 미대가 라이벌로, 싸움은 위에서 아래로까지 확연한 양상을 띠기 시작했다. 이 분쟁은

56년 대한미협측이 국전심사원 선정에 불만을 표시하고 전면 보이콧함으로써 그 절정에 이르렀다. 이 싸움은 5.16 예총산하의 미술협회로 통합되면서 유야무야되었다.

이 분쟁은 국전 심사위원 배정 문제를 놓고 발생한 분규였다. 동양화부의 경우, 고희동은 8차례(1~8회까지 한 번도 사르지 않음), 노수현은 7차례(2~8회), 장우성은 7차례(1, 2, 3, 5, 6, 7, 8회), 이상범은 7차례(2~8회), 배렴은 7차례(2~8회) 등의 순서로 나타나며, 이와 같은 현상은 서양화, 조각의 경우에도 마찬가지였다. 서양화부는 이종부가 7차례(1~7회), 도상봉은 6차례(1~6회), 장발은 6차례(1, 2, 3, 6, 7, 8회), 이마동은 6차례(2, 4, 5, 6, 7, 8회), 김인승은 6차례(2, 3, 4, 6, 7, 8회)이며, 조각부는 김경승, 김종영, 윤효중이 거의 모든 전시 때마다 참가한 것으로 기록되는 등 원로 작가들이 국전 헤게모니를 장악하고 있었다.

1956

미술잡지 『新美術』 창간

· 발행일 : 1956. 9
· 발행처 : 문화교육출판사
· 발행인 : 이규성. 본명은 '이항성'으로 판화가이며 후에 파리에서
　　　　　활동했다.

본격적인 미술잡지 시대를 연 잡지이다. 화가 도상봉이 권두언 형식으로 쓴 창간사는 "해방 이후 신문화운동에 의하여 미술문화도 점차본 궤도에 오르게 되었으나 6·25동란과 더불어 인쇄 사정의 부진과자재난으로 미술문화 발전상 막대한 지장이 있어…"로 시작된다.

1956
북한-8월종파 사건

1956. 5. 15
제3대 대통령 이승만 당선

1956. 9. 28
장면 부통령 저격 사건

1956. 11
진보당 창당 (위원장 조봉암)

창간호 차례 페이지에 실려 있는 다비드 헤어의 철제 조각상 〈창변의 모습〉은 한국 철조각사의 중요한 자료이다. 이러한 자료의 소개로 인해 철조각이 확산되기 때문이다.

1958. 10. 제11호를 마지막으로 폐간되었다.

『新美術』 창간호

화가 이중섭 사망

서양화가 이중섭(李仲燮, 1916. 4. 10 ~ 1956. 9. 6)은 시대의 아픔과 굴곡 많은 생애의 울분을 '소'라는 모티프를 통해 분출해냈다. 대담하고 거친 선묘를 특징으로 하면서도 해학과 천진무구한 소년의 정감이 작품 속에 녹아 있으며, 경쾌하고 유연한 필선의 은지화는 그 고유성을 인정받아 뉴욕 현대미술관(MoMA)에 소장되어 있다. 주요 작품으로 〈서귀포의 환상〉(1951년), 〈물고기와 노는 세 어린이〉(1953년), 〈부부〉(1953년경), 〈황소〉(1953~1954년경), 〈길 떠나는 가족〉(1954년), 〈도원〉(1954년), 〈달과 까마귀〉(1954년), 〈흰소〉(1954년경) 등이 있다.

〈4인전〉 개최하고 반국전 선언

제5회 국전 기념촬영

· 연도 : 1956
· 참여작가 : 박서보, 김영환, 김충선, 문우식
· 장소 : 동방문화회관

1957
북한-천리마운동

1957
우리말큰사전 완간

1957. 10
한글학회, 〈우리말 큰사전〉 완간

1957

제1회 현대작가초대전

· 연도 : 1957
· 주최 : 조선일보사

백양회(白陽會) 창립

· 창립연도 : 1957
· 창립회원 : 김기창, 김영기, 김정현, 박내현, 이유태, 이금추, 장덕,
　　　　　 조중현, 천경자 등

현대미협 창립

· 창립년도 : 1957
· 4년 후인 1960년에 해체
· 미술계 세대교체의 싹을 틔움.

한국현대미술신기회 창립

· 창립일 : 1957. 5. 1
· 창립회원 : 김진명, 윤재우, 임규삼, 윤성호, 이상우, 이달주
· 의의 : 한국현대미술식기회의 출범은 한국현대미술의 출발과 함께
　　　　하는 역사적인 궤를 같이 해왔다. 한국전쟁의 어려운 시기
　　　　가 지나기 전인 10950년대 후반 새로운 미술사조를 열어간
　　　　다는 의미에서 단체명을 '新紀'로 정하였다.
· 1958. 4. 신기회 제1회전 개최(이후 2015년까지 71회 회원전 개최)
· 1960년대부터 시작한 학생미술 실기대회와 전시회 12회, 한중일교

의전 6회, 1988년부터 공모전 실시(6회 후 현재 중단), 5개 도시 순회전 등을 실시해옴.

· 2015년 현재 신기회 회장 김종수

1958

한국현대미술전 개최

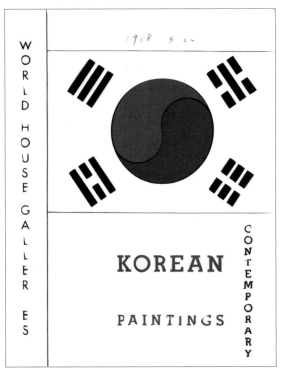

한국현대미술전

· 연도 : 1958

· 장소 : 미국 뉴욕 월드하우스 갤러리

1958. 1
진보당 조봉암 등 7명 간첩 혐의로 구속

1958. 2
진보당 등록 취소

1958. 12. 24
보안법파동. 국회에서 경위권 발동 속에 여당 단독으로 신국가보안법 통과시킨 사건. 2 · 4파동이라고도 함.

갈물한글서회 창설전
– 제1회 이철경 및 문하생 한글서예전

· 기간 : 1958. 9. 23 ~ 9. 30

· 장소 : 국립공보관

· 의의 및 목적 : 한글 서예를 연구, 지도하면서 느낀 우리 한글의 우
수성과 한글서예의 예술성을 고취시키고 일반 민중에게 그것을 알
리기 위함.

· 주최 : 갈물한글서예회

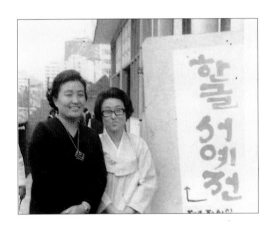

국제판화전 참가

· 연도 : 1958

· 장소 : 미국 신시내티 미술관

· 출품작가 : 유강렬, 김정자 등

목우회 발족

· 창립년도 : 1958

· 창립작가 : 이종우, 이동훈, 김종하, 김형구 등

국전 도록 첫 발간

· 연도 : 1958

동남아 순회전(신미술)

· 연도 : 1958

1959

제3회 현대작가미술전

· 기간 : 1959. 4. 24 ~ 5. 13
· 장소 : 경복궁미술관
· 주최 : 조선일보사

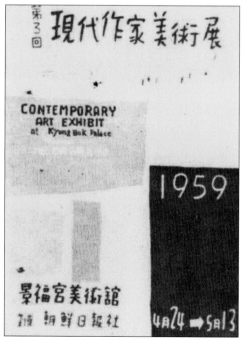

제3회 현대작가미술전 포스터

1959. 4. 30
경향신문 폐간사건

1959. 7
소봉암 사형 집행

1959. 12
일본, 재일교포 북송 시작

韓國美術五十年史 / The History of Korean Art 50 Years

III

1960-1969



Ⅲ

1960-1969

1960년대의 정치적 혼란과
한국 미술협회의 통합 태동과 국내외 미술활동

장기 집권과 부정 선거로 인한 민주주의 수호차원에서 4.19 국민 혁명과 이은 치안 혼란 속에 5.16 군사 혁명의 수난기를 맺게 되었다.

대한미술협회(大韓美術協會)와 한국미술가협회(韓國美術家協會)의 갈등과 국전을 둘러싸고 이니셔티브 쟁취를 위한 심한 경쟁 속에 두 단체는 분열 돼오다 5.16 군사혁명 후 해산하고 예총 산하의 한국미술협회로 발전적 통합을 하였다. (장소: 퇴계로 수도여자 사범대학 강당, 회장: 박득순, (사)한국미술협회 설립인가(문교부장관))

통합된 두 단체에 해당하는 수장에 한국의 제1세대 작가들의 등장으로 미협 발전은 물론 미협 구조의 재편성과 의식구조의 대 변혁이 두드러지게 되었다.

1957년을 기점으로 현대미술가협회, 신조형파, 모던아트협회, 창작미술가협회 등이 창립되어 활발한 추상운동을 전개하게 되었다.

처음으로 지방지부가 조직되었는데 부산, 경북, 충남, 전북, 강원, 경기, 충북의 설치 승인을 받아 활발한 활동이 전개되었다.

제2대 이사장(김환기), 제3대 이사장(김병기), 제4대 이사장(도상봉), 제5대 이사장(김인승), 제6대 이사장(김인승) 등 경륜 있는 제 1세대 작가들이 책임을 맡아 새로운 사업들을 전개하였다. 또한 조선일보주최 현대작가전이 크게 개최되었다.

1961~69년까지 국제전인 파리비엔날레, 상파울로비엔날레, 제5회 도쿄국제판화 비엔날레, 도쿄비엔날레, 제6회 카뉴국제회화제, 피스토니아국제비엔날레 등 국제전에 참여하고 출품하였으며 국제미술회의 IAA 등에도 적극 참여하였다.

1960

제1회 묵림회전

· 기간 : 1960. 3. 22 ~ 3. 31

· 신진동양화가들로 구성.

· 권순일, 남궁훈, 민경갑, 박세원, 서세옥, 신성식, 이덕인, 이순영,
 이영찬, 이정애, 장선백, 장운상, 전영화, 정탁영, 최애경, 최종걸

벽동인전

· 기간 : 1960. 10.1 ~ 10. 5

· 경기여고에서 법원으로 이어지는 정동고개의 벽에 전시.

· 서울대 미대생 10명 : 김익수, 김정현, 김형대, 박병욱, 박상은,
 유병수, 유황, 이동진, 이정수, 박홍도.

한국미술협회 제1회 60년미술협회전

· 기간 : 1960. 10. 5

· 경복궁에서 열리고 있는 국전을 겨냥하여 덕수궁 북편 담모퉁이에
 서 열린 가두 전시.

· 서울 미대와 홍대의 졸업생·재학생 12명 : 김대우, 유영렬, 김봉태,
 최관도, 이주영, 김응찬, 박재곤, 김기동, 손찬성, 윤명로, 김종학,
 송대현.

김찬영(金瓚永, 1893-1960) 사망

· 비평의 독자성을 강조한 비평문 〈우연한 도정에서〉, 〈작품에 대한
 평자적 가치〉를 쓴 화가

1960. 2. 28
대구 학생 시위

1960. 3. 15
마산 시위

1960. 3. 15
제4대 대통령 이승만 당선

1960. 4. 19
4.19혁명
1960년 4월 19일에 절정을 이룬 한국 학생의 일련의 반부정(反不正)·반정부(反政府) 항쟁. 1960년 4월 19일 자유당 정권이 이기붕을 부통령으로 당선시키기 위하여 개표를 조작하자 이에 반발하여 부정선거 무효와 재선거를 주장하며 학생들이 중심이 되어 일으킨 혁명이다. 정부수립 이후, 허다한 정치파동을 야기하면서 영구집권을 꾀했던 이승만과 자유당정권의 12년간에 걸친 장기집권을 종식시키고, 제2공화국의 출범을 보게 한 역사적 전환점이 되었다.

제9회 대한민국미술전람회(국전) 개최

· 연도 : 1960

· 특징 : 최초로 추상미술 참여, 제도 개혁 등

1960. 5. 22
한국교원노조연합회

1961

1960. 6. 15
제3차 개헌-내각책임제, 양원제 국
회

제10회 대한민국미술전람회(국전) 개최

5·16 군사정변 이후 제10회부터 대폭적으로 수정되었다. 재야 중견
작가들을 심사위원 또는 추천작가로 받아들여 새로운 기풍을 조성하
고, 초대작가제·추천작가제를 통합하여 추천작가제로 일원화하였으
며, 그 수를 증가시켰다. 사실적인 작품만을 위주로 하던 것을 제10
회부터는 서양화를 구상·반추상·추상으로 세분하고, 문교부장관은
미술평론가 약간 명을 심사위원회 자문으로 위촉할 수 있게 하였다.

1960. 7. 23
전국금융노동조합연합회

2.9 동인전

· 기간 : 1961. 6. 6 ~ 6. 15

· 제2고보(현 경복중고) 출신 현역화가 유영국, 장욱진, 김창억, 임완
규, 권옥연, 이대원 등 6명의 동문친목회전.

1960. 7. 29
7·29총선-제5대 국회의원 선거

1960. 8
제4대 대통령 윤보선 취임, 국무총리
장면 선출(제2공화국)

현대미협과 60년미협 연립전

· 기간 : 1961. 10. 1 ~ 10. 7

· 60년미술가협회와 현대미술가협회의 연립전

1960. 11. 25
한국노동조합총연맹

한국미술협회 창립 총회

· 창립일 : 1961. 12. 18
· 민족미술의 향상발전을 도모하고 미술가의 권익을 옹호 하며 국제
 교류와 미술가 상호간의 협조를 목적으로 발족
· 장소 : 수도여자사범대학(퇴계로)
· 한국미술협회 초대 이사장 박득순 선출
· 초대 부이사장 : 김환기, 김세중
· 동양화·서양화·조소·공예·서예 5개 분과 설치

한국미술협회 제1대 이사장 박득순 선출

제1대 한국미술협회 이사장 박득순(朴得錞, 1910 ~ 1990)

· 재직기간 : 1961. 12 ~ 1963. 1
· 서양화가
· 일본 태평미술학교 졸
· 1939 조선미술전람회전 입선
· 1941~43 조선미술협회전 특선
· 1972 예술원상· 1982 보관문화훈장· 대한민국미술전람회 초대작가,
 현대미술초대전(국립현대미술관)· 개인전 4회, 대한민국미술전람

1961. 5. 16
5·16 군사정변

1961
군사혁명위원회를 국가재건최고회
의로 개칭

1961
소련-유인 인공위성 발사

회 심사위원, 운영위원, 예술원 회원, 서울대, 수도여사대, 상명여대 교수 역임

파리비엔날레 첫 참가

· 장소 : 프랑스 파리

· 참여작가 : 김창렬, 장성순, 조용익 등

· 파리 비엔날레는 베니스 비엔날레, 상파울루 비엔날레와 함께 1960~70년대 현대미술의 가장 중요한 국제적 무대였다. 1959년 프랑스 5공화국 문화부는 '청년과 젊음'을 홍보하여 전후 재건을 위한 민족주의 정책을 문화적으로 보완하려는 목적으로 파리 비엔날레를 창설하였다. 또한 프랑스는 뉴욕에 맞서 '예술의 중심지'라는 위상을 회복하는 수단으로 시각예술을 활용하였다. 한국 작가들은 파리 비엔날레가 파산으로 1985년 폐지되기 전까지 참여하였다.

1962

사회단체 한국미술협회 설립인가(문공부장관)

· 일시 : 1962. 6. 28

한국미술협회, 국제조형예술협회
(International Association Art) 회원국으로 가입

· 일시 : 1962. 8. 9

한국미술협회 지부 설치 승인

· 승인 지부 : 부산·경북·전북·충남·강원·경기·충북 지부

제1회 문화자유초대전 개최

· 출품작가 : 김기창, 박래현, 서세옥, 권옥연, 김영주, 김창열,
　　　　　　 박서보, 유영국, 김종학 등

· 국전의 보수적 아카데미즘에 반하여 실험적 작품들을 선보임.

1963

한국미술협회 제2대 이사장 김환기 선출

· 부이사장 : 이순석, 이봉상

· 일시 : 1963. 2. 2

제2대 한국미술협회 이사장 김환기(金煥基, 1913 ~ 1974)

· 재직기간 : 1963. 2 ~ 1964. 1

· 서양화가

1962
제2차 경제개발 5개년계획 시작
(~1966)

1962
쿠바 봉쇄

1962
핵실험금지협정

1962. 2
박정희 국가재건최고회의 의장 대통령 권한대행으로 취임

1962. 6. 10
제2차 화폐개혁 실시

1962. 11. 12
김종필-오히라 메모

1962. 12
제5차 개헌(대통령중심제, 국회단원제)

1963. 2. 26
민주공화당 창당

· 일본 태평미술학교 졸
· 1970 한국미술대상전 대상
· 1972 실버만길드전 Vitam상

1963. 10. 15
제5대 대통령 박정희 당선

· 유채화 10인전, 상파울루 비엔날레, 대한민국미술대전 심사위원
· 포인덱스터화랑초대 회고전, 김환기뉴욕10년전, 김환기10주기전
· 서울대, 홍익대 교수 역임
· 1972 예술원상, 1982 보관문화훈장, 대한민국미술전람회 초대작가,

1963. 12
광부 123명 독일로 출국

현대미술초대전(국립현대미술관), 개인전 4회, 대한민국미술전람
회 심사위원, 운영위원, 예술원 회원, 서울대, 수도여사대, 상명여
대 교수 역임

제1회 한국미술협회전

· 연도 : 1963
· 장소 :국립중앙공보관

제3회 파리비엔날레 참가

· 연도 : 1963

제7회 상파울로비엔날레 참가

· 장소 : 브라질 상파울로
· 참가작가 : 김환기, 김기창, 유영국, 서세옥, 한용진, 유강열 등

악뛰엘 창립전

· 기간 : 1963. 8. 18 ~ 8. 24
· 김창렬, 박서보, 하인두, 전상수, 장성순, 이양로, 조용익(현대미
협), 김대우, 김봉태, 윤명로, 김종학, 손찬성

신상전 개최

· 기간 : 1963. 11

· 재야화가들의 모임인 신상회가 처음으로 공모전 실시.

VII bienal de são paulo
setembro a dezembro de 1963-parque ibirapuera-s. paulo-brasil

신상전 도록

제4회 국제조형예술협회(IAA) 정기총회 참가

· 연도 : 1963 · 장소 : 미국 뉴욕

한국미술협회 수재의연금모금전

· 연도 : 1963

상파울로비엔날레, 파리비엔날레 108인 연서파동

· 시정대책 발기인 성명으로 미협 임시총회 소집 제의

제1회 목우회공모전

· 연도 : 1963

· 장소 : 수도화랑 (퇴계로)

목우회공모전 도록

1964

제2회 악뛰엘전

· 기간 : 1964. 4. 18 ~ 4. 26

· 장소 : 경복궁 미술관

한국미술협회 제3대 이사장 김병기 선출

· 부이사장 : 이봉상, 서세옥

· 일시 : 1964. 1. 25

제3대 한국미술협회 이사장 김병기(金秉騏, 1916 ~)

· 재직기간 : 1964. 1 ~ 1965. 1

· 서양화가

· 1916 평양 출생

· 1933 동경 아방가르드 미술연구소 수학

· 1939 동경문화학원 미술부 졸업

· 1972 개인전-미국 보스톤 Polyarts갤러리

· 1986 개인전-가나화랑

· 1990 개인전-가나화랑

· 1996 개인전-프랑스 파리 Benamou-Gravier화랑

· 1997 개인전-가나화랑

· 2000 개인전-가나아트센터

1964
베트남 파병 시작(비전투부대)

1964
인혁당사건 발표

1964. 3
제6차 한일회담 개막

1964. 6. 3
한일회담 반대 시위(63시위)

아트뉴스 1호 발간

아트뉴스 1호 인쇄물

한국미술협회 경주 지부 설치 승인 · 연도 : 1964

『美術』 창간호 발행
· 발행처 : 문화교육출판사
· 발행년도 : 1964. 5

"우리는 여기에 써둔다. 풍토는 메말라도 예술은 가난할 수가 없다" 라는 말로 끝나는 창간사가 인상적이다. 근대미술연구가 이구열이 편집을 담당했으며, 「포프·아트란 무엇인가?」라는 글이 실려 있어 당시 서구에서 일기 시작한 팝아트가 국내에 소개되는 사례를 확인할 수 있다. 「한국 근대화단의 개척자①: 고희동」, 「한국 최초의 미술지·서화협회회보」 등의 기사를 수록하였다. 창간호를 끝으로 폐간되었다.

1965

한국미술협회 제4대 이사장 도상봉 선출

· 부이사장 : 윤효중, 서세옥

· 일시 : 1965. 6. 5

제4대 한국미술협회 이사장 도상봉(都相鳳, 1902 ~ 1977)

· 재직기간 : 1965. 2 ~ 1967. 2

· 서양화가

· 동경미술학교 졸

· 1960 3.1문화상, 1964 예술원상

· 1968 신문화60년 유공자상 대통령표창

· 1970 국민훈장모란장

· 월드하우스갤러리초대 한국현대미술전(뉴욕), 한국미의 원초적
 형상전

· 대한민국미술대전 심사위원, 운영위원 역임

· 유네스코한국위원회 문화분과 위원장, 숙명여대 교수 역임

<div style="float:right">

1965
베트남 파병(전투부대)

1965
한일기본조약 체결(한일회담)

1965. 6
한일협정 정식 조인

1965. 7.
이승만 전 대통령 하와이에서 사망,
7. 23 유해 환국

1965. 10
베트남에 전투부대 파병

</div>

제2회 한국미술협회전

· 기간 : 1965. 5. 8 ~ 5. 13 · 장소 : 예총회관 전시장
· 주최 : 한국미술협회

제2회 미협전 인쇄물

문공부장관, 사회단체인 한국미술협회 인가(제186호)

· 연도 : 1965

한국미술협회 사무실 이전

· 연도 : 1965
· 장소 : 신축된 예총회관(세종로81-6)

한국미술협회 마산지부 설치 승인

· 연도 : 1965

서양화가 박수근 사망

서양화가 박수근(朴壽根, 1914~1965)은 강원도 양구 출신으로, 양구공립보통학교를 졸업하고 가세가 몰락하게 되자 진학을 포기하고 독학으로 그림 공부를 시작하였다. 1932년 조선미술전람회에 수채화 「봄이 오다」가 입선된 이후 1936년부터 1944년의 마지막회까지 이 전람회의 공모 출품을 통하여 화가로서의 기반을 닦았다.

1952년 월남하여 대한민국미술전람회와 대한미협전(大韓美協展)을 통하여 작품 활동을 계속하였다. 1959년 대한민국미술전람회의 추천 작가가 되었으며, 이어 1962년에는 심사 위원이 되었다.

그는 "나는 인간의 착함과 진실함을 그려야 한다는 예술에 대한 대단히 평범한 견해를 가지고 있다. 내가 그리는 인간상은 단순하며 그들의 가정에 있는 평범한 할아버지와 할머니 그리고 물론 어린아이들의 이미지를 가장 즐겨 그린다."라고 하였다.

주제에 있어서 앞의 말대로 그가 실제로 체험하였던 주변의 가난한 농가의 정경과 서민들의 일상적이고도 평범한 생활 정경을 주로 사용하였다. 또한 이러한 주제에 풍부한 시정(詩情)을 가미하여 일관성 있게 추구하였다. 그리고 표현 방법에 있어서도 향토색 짙은 자신의 독자적인 양식을 구축하였다.

특히 돌밭이나 화강암의 질감을 연상시키는 마티에르는 그의 화풍상의 큰 특징이다. 붓과 나이프를 사용하여 자잘하고 깔깔한 물감의 층을 미묘하게 거듭 고착시켜 마치 화강암 표면 같은 바탕을 창조하였다. 그리고 그 위에 독특한 감흥을 주는 굵고 우직한 검은 선으로 형태를 단순화시켜 한국적 정감이 넘치는 분위기를 자아내게 하였다. 이러한 경향은 1952년 이후 보다 두드러지게 나타나기 시작하여 말년에 이르러 한층 더 심화되었다. 공간 구성에 있어서도 요약화된 형태들을 평면적으로 대비시켜 배치함으로써 그의 특이한 구성미와 현대적 조형성을 더욱 충실하게 이룩하였다.

그가 이룩한 회화 세계는 그가 죽은 뒤에 1965년 10월 중앙공보관에서 열렸던 유작전과 1970년 현대화랑에서의 유작전을 계기로 재평가되어 유화로서 가장 한국적 독창성을 발휘한 작가로 각광을 받고 있다. 대표작으로 「절구질하는 여인」(1952)·「빨래터」(1954)·「귀가(歸家)」(1962)·「고목과 여인」(1964) 등이 있다.

1914년 강원도 양구 산골에서 태어난 박수근은 가난 때문에 초등학교밖에 다닐 수 없었다. 6.25동란 중 월남한 그는 부두 노동자, 미군부대 PX에서 초상화 그려주는 일 따위로 생계를 유지했다. 그 힘들고 고단한 삶속에서도 그는 삶의 힘겨움을 탓하지 않고 그렇게 살아가고 있는 서민들의 무던한 마음을 그렸다. 절구질하는 여인, 광주리를 이고 가는 여인, 길가의 행상들, 아기를 업은 소녀, 할아버지와 손자 그리고 김장철 마른 가지의 고목들….

그는 예술에 대하여 거의 언급한 일이 없고 또 그럴 처지도 아니었지만 그의 부인 김복순 여사가 쓴 〈아내의 일기〉를 보면 "나는 가난한 사람들의 어진 마음을 그려야 한다는 극히 평범한 예술관을 지니고 있다"고 말한 적이 있다.

화가의 이러한 마음은 곧 그의 예술의지가 되어 서민의 모습을 단순

히 인상적으로 담아내는 것이 아니라 전문용어로 말해서 철저한 평면화 작업을 추구하게 되었다. 주관적 감정으로 파악한 대상으로서의 서민 모습이 아니라 모든 개인의 감정에서 독립된 완전한 객체로서의 서민이다. 거기 그렇게 존재하고 있다는 '존재론적 사실주의'를 지향하게 된 것이다. 그래서 박수근의 그림은 부동의 기념비적 형식이 되었으며 유럽 중세의 기독교 이론과 비슷한 성서의 분위기가 감지되고 화강암 바위에 새겨진 마애불처럼 움직일 수 없는 뜻과 따뜻한 정이 동시에 느껴진다.

박수근은 가장 서민적이면서 가장 거룩한 세계를 보여준 화가가 되었고 가장 한국적이면서 가장 현대적인 화가로 평가되고 있다. 〈[朴壽根, 1914-1965] (1985. 열화당)에서 발췌〉

서양화가 이쾌대 사망

서양화가 이쾌대(李快大, 1913. 1. 15 ~ 1965. 2. 20)는 경북 칠곡 출신으로, 서울의 휘문고보 재학시절인 1932년 일본의 데이코쿠미술학교(帝國美術學校)에 유학하여 1938년에 졸업하였다.

1938년 도쿄에서 열린 제25회 니카텐(二科展)에 「운명」을 출품해 입선한 이후 3년 연속 입선하였다. 당시의 작품은 개성적인 표현 감각

과 예민한 조형 의식으로 전형적인 한인 여인상이라는 주제에 치중되어 있었다. 1941년 도쿄에서 이중섭(李仲燮), 진환(陳瓛), 최재덕(崔載德), 문학수(文學洙) 등과 신미술가협회를 조직하고, 1944년까지 도쿄과 서울에서 동인전을 가졌다.

1945년 광복 직후에는 조선조형예술동맹 및 좌익의 조선미술동맹 간부가 되었다가 스스로 이탈하였다. 1947년 '진정한 민족예술의 건설'을 표방하면서 김인승, 조병덕, 이인성 등 18명으로 이루어진 조선미술문화협회를 결성하였고 1949년까지 4회의 회원 작품전을 가졌다. 이 시기의 대표작으로는 독도(獨島) 어민 참변 사건을 주제로 삼은 참담한 분위기의 사실적인 대작 「조난」(1948)과 영웅적인 초인적 의지의 인간상을 표현한 「걸인」(1948)이 있다. 「군상 I -해방고지」도 같은 해에 완성하였다.

1949년 제1회 대한민국미술전람회(약칭 국전)에 서양화부 추천 작가로 참가하여 정물화 「추과(秋果)」를 출품하였다. 그러다가 1950년 6·25전쟁 직후, 서울에 급조되었던 남침 북한 체제의 남조선미술동맹에 적극 가담하였던 끝에 인민 의용군으로 참전하다가 포로가 되어 거제 수용소에서 휴전을 맞이하였다. 하지만 남북 포로 교환때 자의로 북한을 택하여 넘어갔다.

북한에서는 조선미술가동맹 소속 화가로서 활동하면서, 1957년 모스크바에서 열린 제6회 세계청년축전에 「삼일운동」을 발표하고, 전국미술전람회에 「농악」을 출품하였다. 1958년 월북화가 김진항과 함께 중국 인민지원군 우의탑에 벽화를 제작하였고, 1961년에는 국가미술전람회에 「송아지」를 출품해 2등상을 받았다.

이쾌대는 53세인 1965년 위천공이 악화되어 사망하였다. 친형 이여성(李如星)도 민족적 사회주의 정당 활동을 하다가 월북하여 조선 미술사 연구와 조선화 창작 활동을 하였다.

1960-1969

제8회 상파울로 비엔날레참가

· 연도 : 1965

제4회 파리비엔날레 참가

· 연도 : 1965

1966

동경국제미술전

동경국제미술전 도록

1966
브라운 각서 체결

1966. 2
과학기술연구소(KIST) 발족

1966. 6
김기수, 세계주니어미들급 챔피언이
됨

1966. 7. 9
한미행정협정 조인(SOFA)

1966. 9
삼성, 사카린 원료 밀수사건

1966. 10
간호사 251명 독일로 출국

1966. 10
존슨 미국 대통령 한국 방문

제3회 한국미술협회전

· 기간 : 1966. 4. 4 ~4. 11 · 장소 : 예총회관
· 주최 : 한국미술협회

남관 망통회화 비엔날레 대상 수상 (프랑스)

· 연도 : 1966

월간 〈공간〉 창간

창간호 발행일 : 1966. 11. 1

발행인 : 김수근

건축 중심의 종합지 성격을 지닌 『공간』은 미술에서 앵포르멜, 추상
미술 작가와 전시를 수록하면서 전문 저널리즘 시대를 열었다.

〈공간〉 창간호

1967

한국미술협회 제5대 이사장 김인승 선출

1967. 3. 11

부이사장 : 유영국, 서세옥

제5대, 제6대 한국미술협회 이사장 김인승(金仁承, 1911 ~ 2001)

· 재직기간 : 1967. 3 ~ 1969. 2, 1969. 3 ~ 1970.12

· 서양화가

· 일본동경미술학교 졸

· 1937 조선미술전람회 연속 4회 특선, 창덕궁상, 수상

· 1943 조선미술전람회 추천작가, 1949 국전 추천작가, 심사위원

· 예술원 회원, 목우회 창립 주도, 이화여대 학장 역임

말레시아 한국전

· 연도 : 1967

제5회 도쿄국제 판화 비엔날레

· 연도 : 1967

1967
제2차 경제개발 5개년계획(~1971)

1967
중앙정보부–동백림 간첩단사건 발표

1967. 2
통합야당 신민당 발족, 대통령 후보 윤보선

1967. 4
GATT 가입

1967. 5. 3
제6대 대통령 선거, 박정희 당선

1967. 8
제1차 한·일각료회담 개최(도쿄)

제9회 상파울로비엔날레 참가

· 연도 : 1967

제9회 상파울로비엔날레 도록

제9회 도쿄비엔날레 참가

· 연도 : 1967

제9회 도쿄비엔날레 도록

제16회 국전 개막

· 연도 : 1967

제16회 국전 개막 테이프 커팅

제17회 대한민국미술전람회(국전) 개최

· 연도 : 1967

제17회 대한민국미술전람회(국전) 개최 기념 사진

제17회 대한민국미술전람회(국전) 심사과정에서 남관의 퇴장사건이 발생하였다. 15년간 프랑스 파리 체류를 마치고 귀국한 남관은 국전의 문제를 미처 파악하지 못한 채 심사에 참여했는데, 서양화부의 남관과 공예부의 백태호를 제외한 나머지 심사위원들의 표가 약속이나 한 듯이 서예, 조각, 동양화에 몰리자 처음 심사위원을 맡은 남관은 심사가 사전담합에 의한 상을 돌려먹기라는 것을 알고 이 사실을 폭로하였다. 또한 심사의 비일관성, 무원칙성을 비판하면서 심사가 지나치게 정실로 흘렀음을 밝혔다.

김용준 사망(金瑢俊, 1904~1967)

근원 김용준(近園 金瑢俊, 1904. 2. 3 ~ 1967)은 문·사·철(文·史·哲)을 겸비한 화가이자 미술평론가, 미술사학자이다. 1923년 고려미술원에서 이마동, 구본웅, 길진섭, 김주경 등과 함께 미술을 공부하였다. 1924년 '제3회 조선미술전람회'에서 〈동십자각(東十字閣)〉이 입선되어 화제가 되었다. 1926~1931년에 동경미술학교에서 유화를 전공한 뒤 작가 및 이론가로 활발히 활동했고, 해방 후 서울대학교 미술대학 회화과 교수로 재직하면서 신미술 교육에 중추적 역할을 담당했다. 그러나 그에 대한 연구와 평가는 6·25 전쟁 중 월북한 사실

때문에 금기시되어왔다. 1950년에 6·25 전쟁이 발발하자 석 달 후
부인과 딸을 데리고 월북하였다. 『조선미술사』와 『단원 김홍도』를 출
간하는 등 월북 이후에도 전통미술에 대해 지속적인 관심을 보였다.

IAA 정기총회 참가

· 연도 : 1967

제5회 파리비엔날레 참가

· 연도 : 1967

제5회 파리비엔날레 도록

한국청년작가 연립전

· 기간 1967. 12. 11 ~ 12. 17
· 홍대 출신의 세 개 단체 〈무동인〉, 〈오리진〉, 〈신전동인〉의 연립전.
· 특징 : 역사적 단절보다는 연속 속에서 자신들의 정체성을 찾고자
 했던 신세대 미술가들의 연립전

1968. 1. 21
1.21사태(북한의 124군부대 무장 게릴
라 31명이 청와대를 습격하기 위해
서울에 침투한 사건)

1968. 1. 23
푸에블로호 납치사건

1968. 4. 1
향토예비군 창설

1968

〈 미술 60년과 오늘의 문제점〉 세미나

· 일시 : 1968. 10. 26 오후2시
· 장소 : 대한체육회관 2층 (O.B 라운지)
· 주최 : 한국미술협회
· 후원 : 문화공보부·예총

신문화 60년 종합 전시회

· 연도 : 1968. 10

세미나. 신미술60년과 오늘의 문제점

제1회 부에노스아이레스 판화 비엔날레

· 연도 : 1968

제6회 도쿄 비엔날레 참가

· 연도 : 1968

한국미술협회 진해지부 설치 승인

· 연도 : 1968

한국현대회화전

· 연도 : 1968

· 장소 : 일본도쿄 국립 근대 미술관

현역작가작품전

· 주최 : 문화공보부

· 기간 : 1968. 12. 12 ~ 1969. 3. 31

· 장소 : 경복궁미술관

현역작가작품전 도록

1968. 8
중앙정보부, 통일혁명당 간첩단 사건
발표

1968. 10
주민등록증 제도 시행

1968. 12. 5
국민교육헌장 발표

어린이 일요화가협회(한국청소년미술협회 전신) 발기

· 창립 연도 : 1968년
· 창립 목표 : 청소년들의 미술활동을 통하여 건전한 정서 함양은 물
 론 창조적 두뇌 계발과 예술적 탐구활동을 통해 보다
 나은 삶을 가꾸어 나가는 미래지향적인 인간육성
· 1971년, 사단법인 한국청소년미술협회로 명칭 변경
· 2015년, 명예회장 이상일, 이사장 장부남, 이사 민병각, 김충식,
 남기희, 백종임, 장봉석, 심혜진, 사무국장 장진석

1969

한국미술협회 제6대 이사장 김인승 연임

· 부이사장 : 김 원, 장우성, 서세옥
· 일시 : 1969. 3. 8

1969. 3. 28
교황 바오로 6세가 천주교 서울대교
구장 김수환(스테파노) 대주교를 추
기경으로 임명

한국미술협회 제8차 정기총회

· 연도 : 1969
· 정관개정, 판화분과 신설

1969. 5
제3차 경제개발 5개년 계획 발표

제1회 카뉴국제회화제 참가

· 연도 : 1969

1969. 7. 25
닉슨독트린 발표

제1회 피스토리아 국제현대비엔날레

· 연도 : 1969

산업,건설상 작품전 (국제공보관)

· 연도 : 1969

국립현대미술관 설립 개관 (경복궁)

· 일시 : 1969. 10. 20

한국아방가르드협회 창립 및 〈AG〉 창간호 발행

· 〈한국청년작가 연립전〉이 계기가 되어 결성.

· 김구림, 곽훈, 김차섭, 이승조, 서승원, 최명영, 김 한, 하종현, 박종배, 박석원, 심문섭, 이승택, 신학철.

· 세 차례 테마전 가짐: 〈확산과 환원의 역학〉(1970), 〈현실과 실현〉(1971), 〈탈관념의 세계〉(1973)

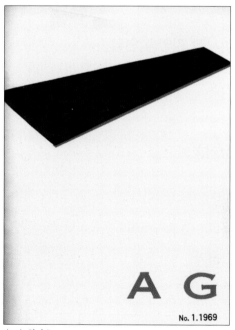

〈AG〉 창간호

1969. 8
MBC 개국

1969. 9. 14
제6차 개헌(3선개헌)

1969. 10. 29
영화 〈사운드 오브 뮤직〉 대한민국에서 개봉

IV

1970-1979

(사)한국미술협회의 활성화로
국제전, 국내전과 미술지 창간 등 급성장기

국가 발전의 기틀인 새마을운동과 경제개발 5개년 계획의 실천으로 미술계에도 새로운 기류 속에 국내외 활동이 왕성해졌다.

한국미술협회는 제7대 이마동 이사장, 제8대 김세중 이사장, 제9대 서세옥 이사장, 제10대 박서보 이사장 등 제1세대 이마동 이사장에서 신진1세대 제자군(群)이 이사장으로 선출되었다.

국제적인 운영방법을 인용하여 제1회 앙데팡당전(국립현대미술관)이 한국미술협회 주최로 개최하는가 하면 새로운 제2회 인도트리엔날레, 프랑스·한국 현대화전 개최, 미네아폴리스 국제예술제, 베니스그래픽아트전, 아시아현대미술전, 제7회 스위스 목판화트리엔날레 등에 적극 참여하였다.

공공기관이 아닌 민간기관(언론사) 등에서 미술 전시 행사를 크게 기획하였는데 한국미술대상전(한국일보사), 서울국제판화비엔날레(동아일보 창설), 동아미술제(동아일보사), 중앙예술대전(중앙일보사) 등이 창설, 주최하였다.

국립현대미술관을 덕수궁으로 이전하였으며, 제27회 국전순회전 중 작품 58점이 불미스럽게도 도난 당한 사건이 역사 이래 처음 일어나게 되었다.

외국에서는 오래 전부터 미술명감이 출판되었는데 한국에서도 사재를 크게 들여 1977년 〈한국미술연감〉(발행인 이재운)이 명감과 자료편을 묶어 창간호를 발행하였다.

개인 및 출판사, 화랑 등에서 미술지를 발행하였는데 〈계간미술〉(중앙일보), 〈화랑〉(현대화랑), 〈선미술〉(선화랑), 〈미술과 생활〉 등이 활발하게 출판되었다.

1970

제7회 도쿄국제판화 비엔날레

· 연도 : 1970

· 장소 : 일본 도쿄 국립근대미술관

제2회 카뉴(Cagnes)국제회화제 참가

· 연도 : 1970

· 장소 : 프랑스 카뉴

제2회 카뉴(Cagnes)국제회화제 도록

제7회 한국미술협회전

· 연도 : 1970　· 장소 : 국립현대미술관

한국미술협회 지부 설치 승인

· 연도 : 1970　· 대상 지부 : 군산·원주 지부

제2회 인도트리엔날(Second Triennale-India) 국내전

· 기간 : 1970. 8. 25 ~ 8. 31

1970. 3. 15
핵확산 금지 조약 인준

1970. 4
새마을운동
1970년부터 시작된 범국민적 지역사회 개발운동. 새마을운동은 1970년대의 한국사회를 특징짓는 중요한 사건이다. 1970년 4월 22일 한해대책을 숙의하기 위하여 소집된 지방장관회의에서 대통령 박정희는 수재민 복구대책과 아울러 넓은 의미의 농촌재건운동에 착수하기 위하여 근면·자조·자립정신을 바탕으로 한 마을가꾸기 사업을 제창하고 이것을 새마을가꾸기운동이라 부르기 시작한 데서 시작되었다.

1970. 4. 8
와우아파트 붕괴사고(33명 사망, 50명 부상)

1970. 4. 24
중국 최초의 인공위성 발사

1970. 7. 7
경부고속도로개통

1970. 9
신민당 대통령 후보 지명대회, 김대중 선출

1970. 11. 13
전태열 분신

· 장소 : 국립공보관
· 주최 : 한국미술협회

인도트리엔날(Second Triennale-India) 국내전 도록

한국미술대상전 창설

· 기간 : 1970. 6. 9 ~ 7. 9
· 장소 : 현대미술관(경복궁 내)
· 주최 : 한국일보사
· 김환기는 100호짜리 '푸른 점화' 작품〈어디서 무엇이 되어 다시 만나랴〉로 대상 수상

한국미술대상전 도록

서울국제판화비엔날레 창설

· 창설연도 : 1970 · 주최 : 동아일보사

· 〈동아일보〉 창간 50주년 기념으로 창설

· 24개국 197점의 작품과 국내 작가 13명이 출품, 판화를 통한 국제
 교류의 가능성을 밝게 해주었다.

· 김상유는 죽음에 대한 주제의식이 강하게 드러난 목판화로 대상 수상.

· 〈서울국제판화비엔날레〉는 1994년까지 9회까지 개최되었다.

한국미술협회 제7대 이사장 이마동 선출

· 부이사장 : 김기창, 류경채, 박서보

· 일시 : 1970. 12. 29

제7대 한국미술협회 이사장 이마동(李馬銅, 1906 ~ 1981)

· 재직기간 : 1971. 1 ~ 1973. 3

· 서양화가

· 일본동경미술학교 졸

· 1928 33,34 조선미술전람회 입선

· 1932 창덕궁상

· 1962 서울시문화상

· 1972 은관문화훈장

· 1975 대한민국문화예술상

· 대한민국미술전람회 초대작가, 아시아현대미술전(도쿄), 한국현역
 작가100인전

· 개인전 11회, 대한민국미술전람회 심사위원장, 홍익대 교수 역임

1971

제2회 인도트리엔날레 참가

1971
김포국제공항 국내선 청사 준공

1971. 4. 27
제7대 대통령 박정희 당선

1971. 7
충남 공주 무령왕릉 발굴

1971. 8. 20
남북적십자 대표, 분단 후 판문점에
서 회담 개최

인도트리엔날레전 도록

· 기간 : 1971. 1. 13 개막

· 장소 : 인도 뉴델리, 라릿 카라 아카데미(Lalit Kala Akademi)

· 동양에서 개최되는 유일한 트리엔날레로, 제1회 대회에 31개국이 참가했으나 한국은 참석하지 못하였다. 제2회 트리엔날레부터 참여하기 시작한 한국의 출품작가는 권영우, 박서보, 송수남, 송영방, 신영상, 이기원, 조용익, 표승현, 하인두, 김찬식, 엄태정, 최만진으로, 회화 9점, 조각 3점이 출품되었다.

제7회 파리비엔날레 참가

· 장소 : 프랑스 파리, 파리시립미술관

· 기간 : 1971. 9

제11회 상파울로 비엔날레 참가

· 연도 : 1971 · 장소 : 브라질 상파울로

프랑스 한국현대화전 개최

· 기간 : 1971. 11. 16 ~ 12. 20

· 장소 : 프랑스 파리, 국제예술인촌전시장

제8회 한국미술협회전 개최

· 연도 : 1971 · 장소 : 국립현대미술관

한국미술협회 지부 설치 승인

· 연도 : 1971 · 대상 지부 : 진주·김제 지부

서울신문 창간 26돌 기념 특별 초대
〈동양화 여섯 분 전람회〉

· 기간 : 1971. 12. 1 ~ 12. 7

1971. 8. 23
실미도 사건 (실미도에서 훈련받던 특수부대원들이 서울로 진입하여 군경과 교전)

1971. 9. 8
대한민국 정부, 국토종합개발계획 발표

1971. 9. 20
남북적십자사, 이산가족 찾기 예비회담 판문점서 첫 개최

1971. 9. 22
대한민국과 조선민주주의인민공화국, 판문점에 남북직통전화 개설

1971. 10
서울 일원 위수령 발동

1971. 10. 21
중국-유엔 가입

1971. 11
국가비상사태 선언

1971. 12. 25
서울 대연각호텔 화재 사고 발생

· 장소 : 신문회관 화랑
· 주최 : 서울신문사

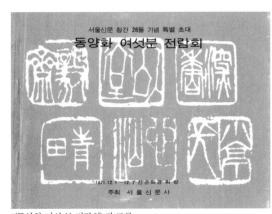

〈동양화 여섯 분 전람회〉전 도록

1972

1972
제3차 경제개발 5개년계획(~1976)

제1회 앙데빵당전
· 기간 : 1972. 8. 1 ~ 8. 15
· 장소 : 국립현대미술관
· 한국미술협회가 제8회 파리비엔날레(1973)와 제5회 스페인비엔날
 레 출품작가 후보지명을 위해 공모한 전시.

미네아폴리스 국제예술제 참가
· 연도 : 1972
· 장소 : 미국 미네아폴리스

1972. 3. 3
정부-프레스카드제 도입

베니스 그래픽 아트전 참가

· 기간 : 1972. 6. 1 ~ 10. 1
· 장소 : 이탈리아 베니스

제4회 카뉴(Cagnes)국제회화제 참가

· 연도 : 1972 · 장소 : 프랑스 카뉴

제8회 도쿄국제판화 비엔날레

· 연도 : 1972 · 장소 : 일본 도쿄 국립근대미술관

화가 이상범 미협장

이상범(李象範, 1897. 9. 21 ~ 1972. 5. 14)의 호는 청전(靑田), 출생
지는 공주이며, 서울 서화미술원 졸업 후 스승인 안중식에게 배웠다.
선전(鮮展)에 출품하여 연속 10회 특선하였으며, 1945년 이후 국전
심사위원, 예술원 회원이 되었다. 홍익대학교 교수를 역임하였으며,
한국의 전원을 그렸고, 조선시대의 산수화를 현대적 감각으로 재생
시켰다. 대표작으로 『금강산일우(一隅)』(1960, 서울, 개인소장), 『유
경(幽境)』(용인, 호암미술관) 등이 있다.

한국미술협회 지부 설치 승인

· 연도 : 1972 · 대상 지부 : 충주 지부

오광수·하인두 신동아 통해 창작과 표절 공방전

미술평론가 오광수와 화가 하인두의 표절을 둘러싼 논쟁으로 그 단
초는 인도트리엔날레 국내전(1970년)에 출품된 하인두의 작품 〈태극
기 송〉이 미국의 팝아티스트 인 재스퍼 존스의 성조기를 모방한 것

1972. 7. 4
7·4남 북공동성명(자주, 평화, 민족대
단결)

1972. 8. 25
경복궁 내 국립중앙박물관 개관

1972. 8. 29
대한적십자사, 제1차 남북적십자회담
참석 위해 평양 도착

1972. 10. 17
제7차 개헌(10월 유신 시작)

1972. 11. 21
유신헌법에 대한 국민투표 (투표율
91.9%, 찬성률 91.5%)

1972. 12
북한–조선민주주의 인민공화국 헌
법 제정

1972. 12. 23
제8대 대통령 박정희 당선

이라는 비판에서 비롯되었다. 이 표절 논쟁은 결론을 못 내고 쌍방
간의 주장만 남긴 채 끝이 났다.

1900–1960 한국근대미술 60년전

· 기간 : 1972. 6. 27 ~ 7. 26
· 장소 : 국립현대박물관(경복궁)
· 주최 : 문화공보부
· 주관 : 국립현대미술관
· 후원 : 대한민국예술원, 한국미술협회

한국근대미술 60년전 도록

1973

제8회 파리비엔날레 참가
· 연도 : 1973 · 장소 : 프랑스 파리, 파리시립미술관
· 제8회 파리비엔날레에서는 그동안 유지되던 국가별 커미셔너 체제가 폐지되고 작품 선정을 담당할 국제적인 심사위원회가 창설되었다.

제12회 상파울로 비엔날레 참가
· 연도 : 1973 · 장소 : 브라질 상파울로 현대미술관

한국미술협회 제8대 이사장 김세중 선출
· 부이사장 : 정환섭, 박서보, 최기원
· 일시 : 1973. 3. 31

제8대 한국미술협회 이사장 김세중(金世中, 1928 ~ 1986)
· 재직기간 : 1973. 4 ~ 1975. 4
· 조각가

1973. 3. 3
한국방송공사(KBS) 공영방송 기관으로 출범

1973. 5. 5
서울 어린이대공원 개장

1973. 6. 23
평화통일 외교정책 선언 (6.23선언)

1973. 8. 8
김대중 납치사건

1973. 8. 24
대한민국과 핀란드, 국교 수립

1973. 10. 2
서울대 문리대 유신반대 운동

1973. 12. 3
에너지 파동으로 인해 1981년 5월 24일까지 KBS TV, MBC TV, TBC TV 아침방송 전면 중단

· 서울대 동 대학원 졸
· 1986 은관문화훈장
· 1978 대한민국문화예술상
· 한미국제교류전(서울대, 미국버팔로대, 프랫인스티튜트)
· 파리 비엔날레, 상파울루비엔날레, 뉴델리국제전,
· 대한민국미술전람회 추천작가, 심사위원, 운영위원 역임
· 국제조형미술협회 한국위원회 사무총장, 국립현대미술관장, 서울
 대 교수 역임

조각가 권진규 사망

한국 근대조각을 대표하는 조각가 권진규(權鎭圭, 1922. 4. 7 ~ 1973. 5. 4)는 테라코타와 건칠(乾漆)을 이용한 두상과 흉상 작업을 통해 영원을 향한 구도자의 모습과 고독에 단련된 의지의 남성상을 형상화했다. 주요 작품으로 〈馬頭 A〉(1955), 〈自塑像〉(1966), 〈지원의 얼굴〉(1967), 〈馬頭〉(1967), 〈춘엽니 비구니〉(1967), 〈재회〉(1967), 〈손〉(1968), 〈여인좌상〉(1972) 등이 있다.

한국미술협회 사무실 이전

· 일시 : 1973. 7
· 시민회관 재건 계획에 따라 예총회관 철거, 의사빌딩 606호로 이전

제7차 IAA 정기총회

· 연도 : 1973
· 장소 : 불가리아 바르나

국립현대미술관 덕수궁으로 청사 이전

1969년 경복궁에서 개관한 국립현대미술관은 1973년 7월 5일 덕수궁 석조전 동관으로 이전했다가 1986년 8월 25일 과천 부지에 국제적 규모의 시설과 야외조각장을 겸비한 미술관을 완공, 개관함으로써 한국 미술문화의 새로운 장을 열었다.

계간 미술지 〈화랑〉 잡지 창간

계간 미술지 〈화랑〉 창간호

· 1973년 가을호(1973. 9. 1)
· 현대화랑 발행
· 천경자의 근작특집호

1973. 10. 16
태백선 고한〜황지간 15.0km 개통으로 태백선 전구간 완전 개통

1973. 12. 24
개헌청원운동본부 발족, 개헌 청원 100만인 서명운동 전개

1974. 4. 3
민청학련 사건

1974. 8. 15
경부선 새마을호 운행 개시

1974. 8. 15
서울 지하철 1호선 개통

1974

한국신미술회 창립

· 창립일 : 1974. 2. 2
· 초대회장 박득순(1974~1975 재임) 추대
 이후 제2대 회장 김창락(1976~1983), 제3대 회장 김숙진
 (1984~1993), 제4대회장 김영재(1994~1997), 제5대회장 구자승
 (1998~2012), 제6대회장 이승환(2013~현재)
· 창립취지 : 한국사실화가회 작가들, 청파회 작가들과 그 밖의 작가
 들이 뜻을 같이하여 한국적인 사실주의 확립과 새롭고
 건전한 한국미술 창조에 힘쓸 것을 공동이념으로 하여
 창립되었다.

제10회 아시아 현대미술전 참여

· 기간 : 1974. 5. 27 ~ 6. 11
· 장소 : 일본 동경 우에노모리(上野)미술관
· 출품작가 : 이마동, 최영림, 장두건, 윤중식, 남관, 서세옥, 안동숙

한국신미술회 창립전 도록

한국신미술회 창립전

· 기간 : 1974. 6. 8 ~ 6. 14
· 장소 : 한국문화예술진흥원 미술회관
· 주최 : 한국신미술회
· 회원 26명 참여
· 창립전 이후 2015년 제63회 〈신미술회전〉 개최

서양화가 김환기 사망

서양화가 김환기 사망 추모식 안내

서양화가 김환기(金煥基, 1913. 2. 27 ~ 1974. 7. 25)는 한국 근현대 미술사를 대표하는 화가로, 서구 모더니즘을 한국화했다는 평가를 받는다. 초창기 추상미술의 선구자였고, 프랑스와 미국에서 활동하며 한국미술의 국제화를 이끌었다. 이미지가 걸러진 절제된 조형성과 한국적 시 정신을 바탕으로 한국회화의 정체성을 구현해냈다. 주요 작품으로 〈종달새 노래할 때〉(1935), 〈론도〉(1938), 〈항아리와 여인들〉(1951), 〈항아리와 매화〉(1954), 〈영원의 노래〉(1957), 〈산〉(1958), 〈달과 산〉(1960), 〈18-VII-65 밤의 소리〉(1965), 〈작품〉(1968), 〈어디서 무엇이 되어 다시 만나랴〉(1970), 〈Echo 22-

1974. 8. 15
육영수 저격사건 (광복절 기념행사장에서 재일교포 문세광이 박정희 대통령을 살해하려다 부인 육영수를 피격·살해한 사건)

1974. 8. 23
긴급조치 1호, 4호 해제

1974. 9. 23
천주교 정의구현 전국사제단 결성

1⟩(1973), ⟨09−05−74⟩(1974) 등이 있다.

한국예술문화단체총연합회와 한국미술협회 주관으로 7월 30일, 신문회관에서 ⟨故 수화 김환기 추모식⟩ 개최.

한국서화작가편찬위원회(한국서화작가협회) 창립

· 창립일 : 1974. 11

· 창립 발기인 : 윤상재, 서학진, 강사현, 김진호, 장길수, 조호정, 채충기, 허봉균, 우재영, 윤추원

· 역대회장 : 제1대 김기승(1975. 7 ~ 1981. 1), 제2·3대 이항령(1981. 1 ~ 1983. 8), 제4·5대 박권흠(1983. 8 ~ 1989. 4), 제6·7대 최영철(1989. 4 ~ 1993. 3), 제8대 신상우(1993. 3 ~ 1998. 10), 제9대 김상현(1996. 8 ~ 1998. 10), 제10대 김원길(1998. 10 ~ 1998. 11), 제11·12대 윤상재(1998. 11 ~ 2005. 8), 제13·14대 강사현(2005. 8 ~ 2013. 12), 제15대 조호정(2013. 12 ~ 현재)

· 역대총재 : 제1대 김원길(1998. 11 ~ 2003. 3), 제2대 최재승(2003. 3 ~ 2004. 7), 제3대 김안제(2004. 7 ~ 2013. 12), 제4대 강사현(2013. 12 ~ 현재)

· 1982. 8 협회명칭을 ⟨한국서화작가협회⟩로 변경

· 1982. 11 제1회 정기회원전 개최 (2015년 현재 34회 개최)

· 1984. 1. 23 사회단체 등록 (문화관광부 제384호)

· 1985. 1 제1회 한국서화예술대전 개최 (2015년 현재 32회 개최)

· 1998. 10. 13 법인설립허가 (문화관광부 제37호)

· 2014. 7 ⟨한국서화예술대전⟩을 ⟨대한민국서화예술대전⟩으로 명칭 변경

제6회 카뉴 국제회화제

· 연도 : 1974
· 장소 : 프랑스 카뉴

제2회 앙데빵당전

· 기간 : 1974. 12. 20 ~ 12. 26
· 장소 : 국립현대미술관
· 주관 : 한국미술협회

앙데빵당 展

2

1974. 12. 20 - 26

主催 : 韓国美術協会 · 場所 : 国立現代美術館

제2회 앙데빵당전 도록

한국미술협회 지부 승인

· 연도 : 1974 · 대상 지부 : 목포 지부

제1회 한국서예공모전

· 기간 : 1974. 7. 25 ~ 7. 31

· 장소 : 미술회관

· 주최 : 한국미술협회 · 후원 : 문공부, 한국문예진흥원, 예총

제1회 한국서예공모전 도록

제1회 서울시민스켓취대회 작품전

제1회 서울시민스켓취대회 작품전 도록

· 기간 : 1974. 6. 8 ~ 6. 17
· 장소 : 국립공보관
· 주최 : 한국미술협회
· 후원 : 문공부, 서울특별시

〈현대미술〉창간

· 연도 : 1974
· 발행처 : 명동화랑
· 발행인 : 김문호
· 특집 : 한국작가의 해외전

 한국미술 - 그 오늘의 얼굴

· 이일, 이우환, 이세득, 이경성, 조요한, 김방옥, 정병관, 김인환,
 오광수 등이 주요 필자로 참여하고 있어 비평의 전문성을 살린 잡
 지였음을 알 수 있다. 파리에서 막 귀국한 정병관이 「상상미술관을
 통해 본 앙드레 마르로의 예술관」을 특별기고로 발표하여 주목을
 끈다. 특집 「한국 작가들의 해외전」은 중요한 미술사 연구자료이다.
 창간호를 마지막으로 폐간되었다.

〈현대미술〉창간호

한국전각협회 창립

· 일시 : 1974. 9

· 초대회장 청강 김영기 취임(2대회장 철농 이기우, 3대회장 심당 김제인, 제4대회장 여초 김응현, 제5대회장 구당 여원구, 제6대회장 초정 권창륜, 제7대회장 남전 원중식, 제8대회장 하석 박원규)

· 현황 : 전각계의 발전을 위하여 전각계의 주요인사들이 모두 참가하였고, 몇몇 인장업계의 인사들도 참여하였음.

· 창립당시 30여명의 회원들이 합심하여 한국 전각계의 발전을 도모하였음.

미술회관 개관 기념전

美術會舘
開舘紀念展

4.7
때 / 1974. 3. 22 ~ 3. 31 (10일간)
곳 / 文芸振興院 美術會舘

主催 : 韓國文化芸術振興院
後援 : 文 化 公 報 部

미술회관 개관 기념전 도록

· 기간 : 1974. 3. 22 ~ 4. 7

· 장소 : 문예진흥원 미술회관

· 주최 : 한국문화예술진흥원

· 후원 : 문화공보부

1975

한국미술협회 제9대 이사장 서세옥 선출

· 부이사장 : 김정숙, 박서보, 최기원

· 일시 : 1975. 4. 30

제9대 한국미술협회 이사장 서세옥(徐世鈺, 1929~)

· 재직기간 : 1975. 5 ~ 1977. 3

· 동양화가

· 서울대 동 대학원 졸

· 1949 국무총리상

· 1954 문교부장관상

· 1997 일민예술상

· 1994 서울시문화상

· 박여숙화랑 초대개인전, 갤러리현대 초대개인전

· 바젤아트페어, 서울대 교수, 한.중 미술협회 초대회장, 예술의전당
 자문위원 역임

· 현) 서울대 명예교수

1975. 2. 12
유신 헌법 찬반 묻는 국민투표 실시

1975. 4. 30
베트남전쟁 종결

1975. 8. 8
대한민국과 싱가포르 수교

1975. 8. 15
여의도 국회의사당 준공

1975. 9. 2
전국 중앙학도호국단 창설

1975. 9. 22
민방위대 창설

인도여성미술전 참가

· 기간 : 1975. 11. 22 ~ 11. 30

· 장소 : 인도 대통령 관저

〈한국미술〉 창간호 발간

· 발행인 : 서세옥

· 발행처 : 한국미술사

· 발행일 : 1975년

· 페이지 : 134쪽

· 「한국미술의 좌표」란 특집을 통해 "이렇게 와서 어디로 갈 것인가"
라는 좌담회를 싣고 있는데, 서세옥, 류경채, 박서보, 심문섭(사회),
하인두 등이 논의를 펼치고 있다. 2호를 마지막으로 폐간되었다.

〈한국미술〉 창간호

1970-1979

제3회 인도트리엔날레 참가

· 기간 : 1975. 2.

· 장소 : 인도 뉴델리

· 출품수 : 14명 작가, 28점

· 참가작가 : 서세옥(동양화), 김창열, 정창섭, 김영주, 이우환,
　　　　　　박서보, 조용익, 정영렬, 하종현, 최명영(이상 서양화),
　　　　　　최기원, 심문섭, 박석원, 최병상(이상 조각)

제11회 아시아 현대미술전 참가

· 연도 : 1975년

· 장소 : 일본 우에노모리(上野)미술관

제9회 파리비엔날레 참가

· 기간 : 1975. 9. 19 ~ 10. 2

· 장소 : 프랑스 파리 국립근대미술관 및 파리시립미술관

· 한국참여 작가 : 심문섭, 이강소

· 28개국 123명 출품작가 참여

· 특징 : "어떤 주류도 없고 주도적인 작품 내지는 이념도 없는 듯이
　　　　보이는, 극히 내밀적인 사적 체험에서 연유된 발상의 작품들
　　　　이 선보임."(평론가 이일 참가기)

한국미술협회 지부 승인

· 연도 : 1975　· 대상 지부 : 여수·밀양 지부

제1회 에꼴드 서울

· 기간 : 1975. 7. 30 ~ 8. 5

· 장소 : 국립현대미술관
· 출품작가 : 박서보, 김구림, 김동규, 김용익, 김종근, 김종학,
　　　　　　 김홍석, 박석원, 서승원, 송오수, 송정기, 심문섭,
　　　　　　 엄태정, 이강소, 이동욱, 이 번, 이상남, 이승조,
　　　　　　 이향미, 정영렬, 정찬승, 최대섭, 최명영, 한영섭,
　　　　　　 최병복 등 25명

1976

제7회 스위스 목판화트리엔날 참가
· 1976. 1. 17 ~ 2. 28
· 스위스 프리버그역사박물관

한국미술협회 사무실 이전
· 일시 : 1976. 6. 1
· 도시 재개발 계획으로 의사빌딩이 철거됨에 따라 구 종로구
　청사(종로구 인사동 110)로 이전

한국미술협회 분과 신설
· 연도 : 1976 · 신설분과 : 평론분과

한국미술협회 지부 승인
· 연도 : 1976 · 대상 지부 : 경남·천안 지부

1970-1979

제12회 아시아 현대미술전 참가

· 기간 : 1976. 6. 27 개막
· 장소 : 일본 동경 메트로폴리탄미술관

제8회 카뉴 국제회화제

· 기간 : 1976. 7 ~ 9
· 장소 : 프랑스 카뉴 그리말디박물관

서양화가 정현웅 사망

서양화가 정현웅(鄭玄雄, 1911. 3. 5 ~ 1976. 7. 30)의 본관
은 연일(延日)이며, 서울 출생으로 일본 도쿄로 건너갔으나 반
년 만에 귀국하여 독학으로 그림을 익혔다.
1927년부터 조선미술전람회(약칭 선전)에 인물·풍경 소재의
유화로 거듭 입선과 특선에 오르며 양화계에 진출하였다. 1940
년 선전 입선작 「대합실 한구석」의 인물군상은 일제 밑에서 살
길을 잃고, 만주 북간도 등지로 떠나야 했던 한 가족의 참담한
처지를 주제로 삼은 주목할 만한 작품이다.
1945년 광복 직후에는 조선미술건설본부 서기장이 되었다가

1976. 4. 1
애플 창립

1976. 7. 4
미국 독립기념일 200주년

1976. 4. 17
용인자연농원 개장

1976. 7. 24
대한민국 최초의 로봇 애니메이션
태권V 개봉

1976. 8. 1
제21회 몬트리올 올림픽서 레슬링 선
수 양정모, 해방 후 첫 올림픽 금메달
획득

1976. 8. 18
판문점 도끼 만행 사건 발생

1976. 12. 1
KBS 여의도 방송시대 개막

정치적으로 좌익편에 서면서 조선조형예술동맹 및 조선미술동
맹 간부로 활약하였다. 같은 시기 서울신문사가 발행하던 월간
잡지 『신천지(新天地)』의 편집인으로 근무하였다.

1948년 대한민국 정부수립과 함께 조선미술동맹이 와해되자
사상적 전향을 표명하였으나, 1950년 6·25 발발 직후 서울에
북한체제 영합의 남조선미술동맹이 결성되자, 다시 그 간부로
나섰다가 결국 북으로 넘어갔다.

1951년부터 1957년까지 물질문화유물보존위원회의 제작부장
을 지냈으며 1952년부터 1963년에 걸쳐 안악 1~3호분, 강서
대묘, 공민왕릉 등의 고분벽화를 모사하였다. 이밖에도 수채
화·유화·펜화를 비롯하여 각종 출판물의 삽화와 그림책의 원화
제작 등 다채로운 활약을 하였다. 1957년에는 림홍은과 함께
2인전을 열었다.

1960년 무렵부터는 조선화도 그리기 시작하였고 정치적인 선
전화 외에도 역사화·풍경화·인물화 등의 작품을 제작하였다.
1976년 죽을 때까지 만수대창작사 조선화창작단 소속으로 있
었다. 〈한국민족문화대백과 참조〉

파리국제미술위원회(국제미술위원회 전신) 창립

· 연도 : 1976
· 프랑스 파리에서 활동하던 한국작가 이항녕, 이규환 외 다수
 의 재불작가들이 故 이항성 초대회장 중심으로 〈파리국제미
 술위원회〉(국제미술위원회 전신)를 창립하여 주로 프랑스 파
 리에서 전시 활동 전개

계간 미술잡지 〈계간미술〉 창간

〈계간미술〉 창간호

· 발행처 : 중앙일보사 출판국
· 1976년 겨울호
· 특집 : 동양화, 현황과 전망
· 도예계를 이끄는 11인
· 권말특집 : 살롱 드 메 지상전

1977

한국여류서예가협회 창립
· 창립일 : 1977. 2. 27
· 창립총회 장소 : 출판문화회관 회의실
· 초대이사장 이수덕

1977
수출100억불 달성

· 창립취지 : 관전, 민전을 거쳐 작품에 정진하여 등단한 범서단의 작가들로 총 단합하여 민족과 국가에 보람을 주는 자아수련에 뜻을 두고 창립함.

한국여류서예가협회 창립 기념 사진

한국미술협회 제10대 이사장 박서보 선출

· 부이사장 : 정영열, 조용익, 하종현
· 일시 : 1977. 3. 26

제10대 한국미술협회 이사장 박서보(朴栖甫, 1931~)

· 재직기간 : 1977. 4 ~ 1980. 3

1970-1979

· 서양화가

· 홍익대 졸

· 1976 중앙문화대상

· 1979 국민훈장석류장, 옥관문화훈장

· 1998 서보미술문화재단 이사장

· 1999 제1회 자랑스런 미술인상

· 2011 은관문화훈장 서울판화미술제,바젤아트페어, FIAF(조현화
 랑), 박여숙화랑 초대개인전

· 현) 홍익대학교 미술학 명예교수

1977. 9. 15
고상돈, 한국인 처음으로 에베레스트
등정

1977. 9. 22
소비자보호기본법 제정

1977. 10. 6
'육림(育林)의 날' 제정

한국미술협회 제4대 이사장 도상봉
한국미술협회장 영결식

· 일시 : 1977. 10. 21

· 장소 : 자택 (서울시 종로구 명륜동 3가 89-3)

· 주관 : 故 도천 도상봉 화백 한국미술협회장 장례위원회

제13회 한국미술협회전

· 기간 : 1977. 11
· 장소 : 국립현대미술관

한국미술협회 지부 승인

· 연도 : 1977 · 대상 지부 : 순천 지부

월간 미술교양지 〈미술과 생활〉 창간

〈미술과 생활〉 창간호

· 발행일 : 1977. 4월호
· 특집 : 미술과 사회
· 별책부록 : 로트렉의 생애와 예술
· 미술의 사회적 역할을 논의하고 비판성과 소통성의 회복을 중심으로 하는 기획 특집을 마련하였다.

〈한국미술연감〉 창간호 발간

· 출판년도 : 1977
· 발행처 : 한국미술연감사
· 발행인 : 이재운
· 미술계 작가 명감, 각종 자료, 특집 수록
· 페이지 : 655쪽
· 1977년 창간되어 1997년까지 13권 발간

〈한국미술연감〉 창간호

제13회 아시아현대미술전 참가

· 기간 : 1977. 6. 26 ~ 7. 9
· 장소 : 일본 동경도 미술관
· 참가작가 : 하인두, 송수남, 변상봉, 홍석창, 안봉규

한국현대미술 20년의 동향전

· 기간 : 1977. 11. 3 ~ 11. 12
· 장소 : 국립현대미술관
· 주최 : 국립현대미술관, 한국미술협회

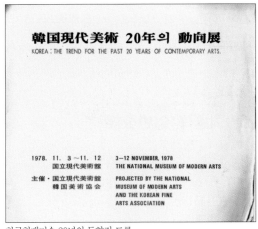

한국현대미술 20년의 동향전 도록

1978

문화공보부 장관 승인
(사)한국미술협회 설립허가(제317호)

· 연도 : 1978
· 동년 3월 15일 서울지방법원 법원등재(제1544호)

한국미술협회 지부 설치 승인

· 연도 : 1978 · 대상 지부 : 대구·강릉 지부

동아미술제 창설

동아일보사가 새로운 형상성(形象性)의 추구라는 표제를 내걸고 1978년 4월에 발족한 대표적 민전(民展)인 동아미술제는 종합전 성격의 전람회로, 회화(동·서양화 및 판화 포함)·조각·사진·공예·서예 등 각 분야에 걸친 공모전을 부문별로 격년으로 개최하고 있다. 첫해에는 회화·조각 분야를, 이듬해에는 사진·공예·서예 부문을 공모하였다. 1983년부터는 서예 부문에서 '문인화'가 독립하였다.

동아미술제 창설 신문기사

대한민국 미술단체 일원회 창립전

· 기간 : 1978. 6. 29 ~ 7. 5
· 장소 : 미술회관
· 주최 : 대한민국 미술단체 일원회
· 창립전 이후 2015년까지 일원회 정기전, 대작전 등 회원전 48회 개
 최함.

1978. 4. 14
세종문화회관 준공 및 개관

1978. 4. 20
대한항공 902편 격추 사건 발생

1978. 7. 6
제9대 대통령 박정희 당선

제27회 국전 순회전 중 작품 58점 도난사건

· 일시 : 1978. 11. 19

· 충남 대전시 선화동 대전여상 체육관에서 전시 중이던 제27회 국전입상 작품과 초대작가 작품 1백65점 중 58점이 주말인 18일 하오9시부터 19일 상오8시 사이 도난당했다. 예총 충남지부 사무국장 장덕수씨(46)에 따르면 19일 상오 8시30분쯤 전시관 문을 열기 위해 나와 보니 범인들이 액자를 부수고 예리한 면도날로 작품을 도려내 훔쳐갔다는 것이다.

국전 순회전 중 작품 58점 도난사건 신문기사

중앙미술대전 창설

중앙일보가 창의적이고 열정적인 젊은 미술작가들을 발굴·육성하여 한국 미술 발전에 기여하기 위해 1978년부터 개최되어 온 민전(民展)인 중앙미술대전은 출범 초기 '한국 미술에 새 시대를 연다'는 기치 아래 최고의 상금과 특전을 내걸고 화려하게 개최되었다.

중앙미술대전 창설 신문기사

1979

미술전문지 계간 〈선미술(選美術)〉 창간

· 창간 : 1979년 봄호

· 발행처 : 선화랑

· 특집 : 권옥연

1979. 10. 4
신민당 총재 김영삼 국회의원 제명

1979. 10. 15
부마항쟁 시작

1979. 10. 16
성수대교 개통

1979. 10. 26
10·26사건으로 인해 대통령 박정희
서거

1979. 12. 6
최규하–제10대 대통령 취임

· 1979년 창간하여 1992년까지 발행

계간 〈선미술(選美術)〉 창간호

제15회 아시아 현대미술전 참가

· 연도 : 1979 · 장소 : 일본 동경도미술관

제11회 카뉴 국제회화제

· 연도 : 1979 · 장소 : 프랑스 카뉴

제15회 상파울로 비엔날레 참가

· 연도 : 1979 · 장소 : 브라질 상파울로

제9차 국제조형예술협회(IAA) 정기총회 참가

· 연도 : 1979

· 장소 : 독일 슈투트가르트

한국미술협회 지부 승인

· 연도 : 1979

· 대상 지부 : 이리·울산·안동·부천 지부

V

1980-1989

사)한국미술협회로의 대한민국미술대전 이양과
국립현대미술관 신축 개관에 따른 왕성한 미술 활동기

정치적인 12.12사태로 정국이 급냉하여 미술계에도 분위기가 달라지게 되었다.

제11대 이사장(김영중)이 선출되었으나 1년후 유고로 인해 제12대 이사장(이종무)이 취임하였으며 제13대 이사장(정관모), 제14대 이사장(하종현), 제15대 이사장(김서봉)이 선출되어 회원들의 활동을 적극 도왔으며 건축물 부설 예술 작품 설치계획 심의가 인준 되었다.

이제까지 정부 주관(문교부, 문예진흥원)으로 하던 국전을 폐지하고 대한민국미술대전의 주최, 주관을 (사)한국미술협회로 이관되었다.

미협이 그간 사용하던 인사동 종로구청 청사에서 대학로 예총회관으로 이전하여 업무를 보게 되었다. 대한민국 공예대전을 국립현대미술관으로부터 이관 받았으며 대한민국미술대전을 서예대전과 분리 개최하였다.

88올림픽 기념 한국현대 미술전, 올림픽공원 미술품 설치 등 추상 작품 위주로 정부가 개최함에 범미술인(학연, 지연, 종교 등 초월)이 들고 일어나 대한민국 회화제를 자생적으로 발기, 창립하고 대대적인 전람회를 가졌다. (지금도 300여명 회원이 매년 양장 도록을 출판하며 서울 시립미술관과 대전 시립미술관, 광주 시립미술관, 청주, 부산 등지에서 순회전을 개최 하였다.)

전국 작가들이 국립현대미술관 기금 조성전을 가진 이래 6년만에 현대감각으로 과천에 신축하여 새로운 전환기를 맞이하게 되었다.

1980

제11대 이사장 김영중 선출

제11대 한국미술협회 이사장 김영중(金泳中, 1926 ~ 2005)

· 재직기간 : 1980. 4 ~ 1981. 4

· 조각가

· 홍익대 졸

· 1991 한국예총예술문화상

· 1995 금호예술상

· 1982 대통령표창

· 1998 홍익대학 총동창회 자랑스런 홍익인상

· 1988 서울시문화상

· 1994 옥관문화훈장

· '98서울국제아트페어, 광주비엔날레상징 무지개다리 '경계를 넘어'
 제작

제16회 아시아현대미술전 참가

· 연도 : 1980

1980. 1. 30
부산대교 개통

1980. 5. 17
신군부–계엄령 전국으로 확대

1980. 5. 18
광주민주화운동
5 · 17비상계엄확대조치에 항의하는 학생들의 시위를 진압하기 위해 광주에 투입된 공수특전단의 초강경 유혈진압에 맞서 5월 18일부터 27일까지 광주시민들이 전개한 민주화항쟁. 한국 현대사 최대의 사건으로 평가받고 있으며, 광주사태 · 광주민중항쟁 · 광주민중봉기 등 여러 이름으로 불렸으나, 88년 이후 광주민주화운동으로 정식화되었다.

1980. 5. 30
국가보위비상대책위원회 설치

1980. 7. 7
미스유니버스 서울 대회 개최

1980. 7. 30
7·30 교육 개혁 조치 발표하고 과외
금지조치 시행

1980. 8. 11
조오련 대한해협 수영 횡단 성공

1980. 8. 27
통일주체국민회의에서 제11대 대통
령 전두환 당선

제8회 앙데팡당전

· 연도 : 1980 · 장소 : 국립현대 미술관

제11회 파리비엔날레 참가

· 연도 : 1980 · 장소 : 프랑스 파리

한국미술협회지부 승인

· 연도 : 1980

· 승인 지부 : 강원도 지부, 안양 지부, 속초 지부

IAA 정기 총회

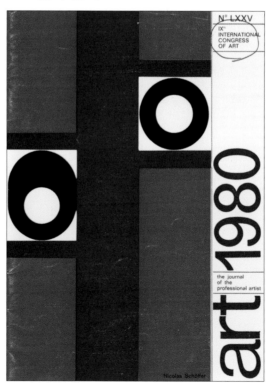

IAA 정기 총회 도록

제1회 현실과 발언전

현실과 발언

文藝振興院 美術會館 1980. 10. 17~23

제1회 현실과 발언전 도록

· 창립회원 : 김건희, 김용태, 김정헌, 노원희, 민정기, 백수남,
　　　　　　성완경, 손장섭, 신경호, 심정수, 오윤, 임옥상,
　　　　　　주재환
· 기간 : 1980. 10. 17 ~ 10. 23
　　　* 이 기간으로 전시가 잡혔으나 창립전이 무산됨
· 장소 : 문예진흥원 미술회관

1980. 8. 28
계엄사, 5월 17일 내렸던 전국 대학 휴교령 해제

1980. 9. 5
대학교육시안으로 졸업정원제 채택

1980. 10. 27
제8차 개정 헌법(제5공화국 헌법) 공포

1980. 12. 1
KBS 1TV가 컬러 방송 개시

1980. 12. 22
KBS 2TV와 MBC TV 컬러 방송 개시

1981. 2. 2
교육채널 KBS 3TV(컬러방송)와 KBS
교육라디오(FM) 개국

1981. 3. 3
제12대 전두환 대통령 취임

1981. 5. 14
경부선 경산 열차 추돌사고로 56명
사망, 부상 244명 기록

1981. 5. 28
'국풍81' 개최(~6. 1)

1981

한국미술협회 제12대 이종무 이사장 보선으로 선출

제12대 한국미술협회 이사장
이종무(李種武, 1916 ~ 2003)
· 재직기간 : 1981. 5 ~ 1983. 3
· 서양화가
· 본 동방미술학원 졸
· 1984 예술원상
· 1992 보관문화훈장
· 제4회 국전문교부장관상, 초대전, 기획전 다수
· 개인전 18회, 예술원 회원, 국전 심사위원 역임

현대한국화협회 창립
· 창립일 : 1981. 6. 19
· 창립임원 : 이사장 이원재, 부이사장 이건걸, 이사 김옥진, 김형수,
　　　　　　이인실, 조방원, 최종걸, 감사 이재호

· 역대회장 : 초대 이원재 이사장, 제2대 양경신 이사장, 최종걸
　　　　 회장, 제3대 이억영, 제4·5대 김옥진, 제6대 이창주,
　　　　 제7대 신현조, 제8대 강지주, 제9대 우희춘, 제10대
　　　　 박항환, 제11대 정영남
· 현대한국화협회는 작가들의 의지와 내면세계를 표출하여 자연의
　관찰과 상상의 결집체로서의 사의성과 진실성을 작품으로 담아내
　왔음. 특히 일제 강점기부터 사용해왔던 동양화 명칭을 철회하고
　최초로 동양화를 한국화로 명명하고, 1981. 12. 14 ~ 12. 22 세종
　문화회관에서 현대한국화협회 창립전을 개최한 이후 2015년까지
　34회의 정기회원전 개최함.

서양화가 이종우 사망

서양화가 이종우(李鍾禹, 1899. 12. 22 ~ 1981. 2. 7)는 1925년 한국
인으로서는 처음 파리에 유학하여 슈하이에프연구소에서 수학하였
다. 1927년 살롱 도톤전에 〈모부인(某婦人)의 초상〉, 〈인형이 있는
정물〉 등을 출품하고, 1928년 귀국하여 제1회 개인전을 가졌다. 활발
한 작품 활동을 하는 한편 경신학교(儆新學校), 평양의 삭성회(朔星
會)회화연구소, 중앙고보 등에서 교편을 잡았다. 조선미술협회 회장,

1981. 8. 1
해외여행 자유화 및 새여권법 발효

1981. 9. 19
신안 해저 유물 2천500여점 인양 발
표

1981. 10. 16
88올림픽고속도로(대구~광주 175km)
기공

1981. 12. 11
KBO 리그 창설

홍익대학교 교수, 대한민국예술원 회원을 역임하였으며, 문화훈장 대통령장, 예술원 공로상을 수상하였다. 초기의 작품 경향은 고전적 사실화풍이었고, 후기에는 정감적이고 자연관조적인 동양적 취향을 보여주었다.

현대미술관 건립기금 조성전

· 연도 : 1981
· 주최 : 한국미술협회
· 후원 : 한국예술문화단체총연합회·한국화랑협회
· 특징 : 20여 개 화랑 참여

現代美術舘
建立基金 造成展

主催 · 韓國美術協會
後援 · 韓國藝術文化團體總聯合會
韓國畵廊協會

현대미술관 건립기금 조성전 도록

한국미술협회 지부 설치 승인

· 연도 : 1981 · 승인지부 : 경기도·공주 지부

〈시각의 메시지〉 창립
· 연도 : 1981 · 창립회원 : 고영훈, 이석주, 이승하, 조상현

설치미술 〈타라〉 창립
· 연도 : 1981

삼원미술협회 창립
· 창립연도 : 1981
· 1982. 6 문화관 초대전 이후 국제교류전, 협회 정기전, 기획전 개최
· 1993. 1. 한국미술협회 산하단체 등록

1982

제17회 한국미술협회전 개최
· 연도 : 1982 · 장소 : 국립현대미술관

제1회 대한민국미술대전
〈서울전〉
· 회화 I ·조각 : 1982. 9. 30 ~ 10. 21
· 회화 II : 1982. 10. 26 ~ 11. 14
· 전시장소 : 국립현대미술관
〈대구전〉
· 회화 I · II : 1982. 11. 24 ~ 12. 8
· 장소 : 대구시민회관

제1회 대한민국미술대전 포스터

제18회 아시아 현대미술전 참가

· 연도 : 1982

제14회 카뉴 국제회화제 참가

· 연도 : 1982

제12회 파리비엔날레 참가

· 연도 : 1982

한국미술협회 지부 승인

· 연도 : 1982 · 승인 지부 : 제주도·전북 지부

한국미술협회 전국지부장회의 개최

· 연도 : 1982 · 장소 : 전주

1980-1989

국전 폐지 발표

국전 폐지 발표 신문기사

조각가 김종영 사망

조각가 김종영(金鍾瑛, 1915. 6. 26 ~ 1982. 12. 15)은 경남 창원에

1982. 7. 15
잠실 야구장 개장

1982. 8. 28
독립기념관건립준비위원회 발족해
범국민성금운동 벌이기로 결정

1982. 9. 4
제27회 세계야구대회 우승

114

서 태어나 서울 휘문중학교를 거쳐 동경미술학교에 유학, 조각을 전공하여 1941년에 졸업하고, 연구과도 수료하였다. 1946년에 서울대학교 예술대학에 미술학부가 창설시 조소과 교수가 되어 1980년에 정년퇴임하였다. 국전 초대작가·심사위원, 대한민국예술원 회원 등을 역임하였다. 1950년대는 구상(具象)이면서 표현적인 형상성에 치중하였고, 1960년대에는 추상적인 순수조형작업을 선보였다. 나무·금속·대리석을 재료로 한 단순하고 명쾌한 형태의 작품조각으로 독자적 내면을 실현시켰다. 1953년 「무명 정치수인을 위한 모뉴멘트」를 국제조각전(런던)에 출품하여 수상하였고, 상파울루비엔날레(1965) 등에도 참가하였다.

서양화가 오지호 사망

서양화가 오지호(오지호, 1905. 12. 24 ~ 1982. 12. 25)는 도쿄미술학교를 졸업한 뒤 서울에서 양화 단체 '녹향회(綠鄕會)' 동인이 되어 사실적 자연주의 수법의 유화를 발표하였다. 1948년부터 광주에 정착하여 조선대학교 미술과 창설에 참여하여 교수로 재직하였다. 중년기 이후에는 인상주의 미학을 소화한, 독자적인 생동적 필치와 풍부한 색채의 풍경화를 주로 그렸다. 말년에는 분방한 필치의 작품을

많이 남겼다. 전라남도전 심사위원회 위원, 대한민국미술전람회 서양화부 심사위원회 위원장, 대한민국미술전람회 운영위원, 대한민국예술원 회원 등을 역임하였다. 1973년 국민훈장 모란장, 1977년 대한민국 예술원상, 2002년 금관문화훈장을 수훈하였다.

〈대한민국미술대전〉 개최

· 연도 : 1982

국전을 대신하여 10개 부문으로 나누어 신인 작가 발굴

〈재외작가초대전〉 개최

· 연도 : 1982 · 장소 : 국립현대미술관

임술년 창립

· 연도 : 1982

· 창립회원 : 박흥순, 이명복, 이종구, 송창, 전준엽, 천광호, 황재형

1983

제10회 국제조형협회(IAA) 정기총회 참가

· 연도 : 1983 · 장소 : 핀란드 헬싱키

한국미술협회 지부 승인

· 연도 : 1983

· 승인 지부 : 충남·청주·서산·성남 지부

1983. 1. 14
청량리 가스 폭발 사고 발생

미협지 창간

· 연도 : 1983

1983. 1. 15
대한민국의 동전, 지폐 디자인을 현 디자인으로 변경

한국미술협회 제13대 이사장 정관모 선출

1983. 4. 14
제1회 천하장사 씨름대회 개최

1983. 5. 5
중국 민항기 대한민국에 불시

제13대 한국미술협회 이사장 정관모(鄭官謨, 1937~)

· 재직기간 : 1983. 4 ~ 1985. 12

· 조각가 · 국전 문교부장관상

· 홍익대 동 대학원, 크랜브룩 미술아카데미, 엘런대 명예미술박사

· 서울미술대전 외 초대전 250여회

· 1994 한국예술문화단체총연합회 예술상

· 2009 제22회 김세중 조각상

· 현) 성신여자대학교 명예교수, C아트뮤지엄 대표

제6회 발파라이스 비엔날레

· 연도 : 1983

제19회 아시아현대 미술전

· 연도 : 1983

제15회 카뉴 국제회화제
· 연도 : 1983

계간미술봄호 일제 식민 잔재 청산하는길 파동
· 연도 : 1983

제10회 앙뎅팡당전
· 연도 : 1983 · 장소 : 국립현대미술관

1984

제30회 국전 건축대상 표절 박탈
· 연도 : 1984

제9회 도자비엔날레 참가
· 연도 : 1984

장학기금 조성전
· 연도 : 1984

제20회 아시아 현대미술전
· 연도 : 1984

한국미술협회 지부 승인
· 연도 : 1984, 승인지부 : 목포지부, 한국미술협회 회원 명부 발행

1983. 6. 12
멕시코 20세 이하 세계청소년축구대
회 대한민국 대표팀 4강 진

1983. 6. 30
KBS 제1TV, 이산가족 찾기 방송 시작
(~11. 14)]

1983. 8. 6
여의도에 6.25 이산가족 상봉을 위한
'만남의 광장' 개설

1983. 9. 1
대한항공 007편 소련 상공에서 격추
되어 탑승객 269명 전원 사망

1983. 10. 9
아웅산묘역 폭탄테러사건 (전두환 대
통령 미얀마 방문 중 폭탄 테러 발생.
서석준 부총리 등 17명 순직, 15명 부
상)

한국미술협회 회원 명부

누리무리 창립전

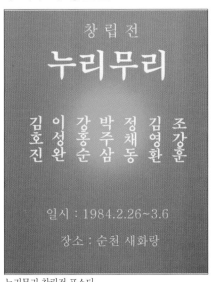

누리무리 창립전 포스터

· 기간 : 1984. 2. 26 ~ 3. 6
· 장소 : 순천 새화랑
· 창립전 취지 : 김호진, 이
 성완, 강홍순, 박주삼, 정
 채동, 김영환, 조강훈 등 7
 명이 지역문화예술의 활
 성화를 꾀하고 기존의 미
 술활동과 양식에서 벗어
 난 새로운 현대미술을 모
 색하기 위한 취지로 함께
 활동하기 시작함.

· 1984년 창립전 이후 2,3회를 광주에서, 그리고 서울의 예술의 전당, 금호갤러리, 인사아트센터, 공평아트센터, 라메르갤러리 등에서 전시회를 열었으며, 누리무리의 30여년간의 치열한 활동은 화단에서의 많은 관심과 주목을 받았음.

· 2016년 1월 20일부터 26일까지 바이올렛 갤러리 초대기획전으로 김갑진, 김동석, 김병규, 김홍빈, 박삼, 박성환, 서광종, 손준호, 위수환, 윤한, 이성완, 장영주, 정채동, 조광익, 조태례, 허회태 작가가 참여하여 31회 전시회를 개최하였음.

미술세계 창간

· 연도 : 1984

미술세계 창간호

제18회 한국미술협회전

· 주최 : 한국미술협회

1984. 1. 1

백남준 〈굿모닝 미스터 오웰〉 방영

1984. 1. 14

부산 대아관광호텔 화재 발생. 38명
사망

1984. 5. 1

서울대공원 개원

1984. 9. 29

서울 잠실 올림픽 주경기장 개장

1984. 9. 6

전두환 대통령, 대한민국 국가 원수
로는 처음으로 일본 방문

1984. 12. 19

영국과 중국, 홍콩 반환 협정 조인

제18회 한국미술협회전 도록

· 기간 : 1984. 7. 7 ~ 7. 13

· 장소 : 국립현대미술관

한국근대미술 자료전

한국근대미술 자료전 도록

· 장소 : 국립현대미술관

· 기간 : 1984. 12. 4 ~ 12. 30

백남준 〈굿모닝 미스터 오웰〉 발표

· 연도 : 1984

런던에서 '한국미술 5000년 유럽 순회전'

· 연도 : 1984

〈두렁〉 창립전

· 연도 : 1984 · 장소 : 경민미술관

미술사학자 최순우 사망

미술사학자 최순우(崔淳雨, 1916. 4. 27 ~ 1984. 12. 16)는 1946년 국립개성박물관 참사를 지내고, 1948년 서울국립박물관으로 전근하여 보급과장·미술과장·수석학예연구관·학예연구실장을 거쳐 1974년 국립중앙박물관장에 취임한 이후 작고할 때까지 재직하였다. 6·25사변 중에는 소장 문화재를 부산으로 안전하게 운반하였고, 서울 환도

등 혼란 중에 국립중앙박물관이 세 번이나 이전, 개관할 때마다 주역
으로 일하였다. '한국미술2천년 전시' '한국미술5천년' 등 특별 전시
를 수십 차례나 주관하여 한국 미술의 이해와 보존·진흥에 크게 이바
지하였다.

문화재위원회 위원, 한국미술평론인회 대표, 한국미술평론가협회 대
표, 한국미술사학회 대표위원 등을 역임하면서 한국 미술 연구와 문
화재 보존에 깊고 폭넓은 활동을 하였다.

1985

대한민국미술대전 미협 이관

· 연도 : 1985

건축물 부설 예술작품 설치 계획 심의 인준

· 연도 : 1985

제11회 앙데팡당전

· 연도 : 1985

중앙청역 미술관 개관 기념전

· 연도 : 1985

예총회관 이전 기념전

· 연도 : 1985

낙도 및 벽지 학교 교기 제작

· 연도 : 1985

낙도 및 벽지 학교 교기 제작 메뉴얼

한국화가 박생광 사망

한국화가 박생광(朴生光, 1904. 8. 4 ~ 1985. 7. 18)은 1920년에 경
도로 건너가 다치카와미술학원(立川酸雲美術學院)에서 수업을 받았
다. 1923년에는 일본경도시립회화전문학교(京都市立繪畵專門學校)

1985. 3. 8
세계 여성의 날을 기념하는 한국여
성대회 첫 개최

1985. 8. 26
대한적십자사 대표단, 제9차 남북적
십자회담 참석 위해 평양 도착

1985. 9. 20
남북한 고향방문단과 예술공연단, 서
울과 평양 교환방문

1985. 9. 21
서울과 평양에서 분단 이후 처음으
로 남북 이산가족 상봉 개최

1985. 10. 8
제40차 세계은행(IBRD)·국제통화기금(IMF)총회, 서울서 개막

1985. 10. 12
서울대학교 의과대학 연구팀, 한국 최초로 시험관 아기 출산 성공

1985. 10. 18
서울 지하철 3호선과 4호선 동시 개통

1985. 11. 3
대한민국 축구 국가대표팀 32년만에 FIFA 월드컵 진출

1985. 11. 20
윈도 1.0 출시

에 입학하여 신일본화를 배웠다. 광복이 되자 고향인 진주로 내려가 작품 활동을 하면서 백양회(白陽會) 창립전에 참가하였다. 1967년 서울로 올라와 홍익대학교와 경희대학교에 출강하였다. 1974년에 다시 일본으로 건너가 동경에 거주하면서 일본미술원전의 회원이 되었고, 3차례의 개인전을 개최하였다. 1977년 귀국과 동시에 진화랑에서 개인전을 열었고, 1981년에는 백상기념관에서 개인전을 가졌다. 1982년 뉴델리인도미술협회에서 초대전을 열었고, 1985년 파리 그랑팔레 르 살롱전에 특별 초대되었다. 은관문화훈장을 수훈하였으며, 1986년 호암갤러리에서 1주기 회고전이 열렸다.

〈민족미술인협의회〉 창립
· 연도 : 1985

한국 미술 20대 힘전 작가 구속 파문
· 연도 : 1985

〈1985년, 20대의 힘〉전
· 연도 : 1985
· 경찰에 의해 강제중단, 작품 26점 압수
· 걸개그림 양식 등장

19회 한국미술협회전
· 주최 : 한국미술협회
· 기간 : 1985. 7. 16 ~ 7. 21
· 장소 : 국립현대미술관

1980-1989

제19회 한국미술협회전 도록

현대사생회 창립

· 창립일 : 1985. 3. 1
· 역대회장 : 이수억(초대), 임직순, 이종무, 김형구, 강길원, 김원,
　　　　　안영목, 송진세, 최낙경, 정의부, 김흥수, 박병준,
　　　　　임장수, 박영재, 김종수, 김미자
· 제1회 회원전(1985. 11. 16 ~ 11. 20, 경인미술관, 출품자 88명) 이
　후 2015년까지 31회 회원전 개최함.

1986. 4. 26
소비에트 연방의 체르노빌 원자력발
전소 4호기가 실험 중 사고로 폭발

1986. 5. 3
5.3 인천 사태 발생

1986. 5. 10
교사 546명 교육민주화선언 발표

1986. 7. 3
부천경찰서 성고문 사건 발생

1986

한국미술협회 제14대 이사장 하종현 선출

제14대 한국미술협회 이사장

하종현(河鐘賢, 1935~)

· 재직기간 : 1986. 1 ~ 1988. 12

· 서양화가

· 홍익대 졸

· 1975 제1회 공간미술대상전 대상

· 1995 제9회 예술문화대상

· 1980 한국미술대상전 대상

· 1985 중앙문화대상 예술상

· 2010 제4회 대한민국 미술인상

· 파리비엔날레, 상파울루 비엔날레, 인도 트리엔날레

· 홍익대 교수 역임, 서울시립미술관장 역임

· 현) 홍익대 명예교수

국립현대미술관 과천 신축 이전

· 연도 : 1986

國立現代美術館 竣工開館紀念展
COMMEMORATIVE EXHIBITION OF THE OPENING OF THE NEW MUSEUM

오늘의 世界美術
·ART OF THE WORLD TODAY·

· 韓國現代美術의 어제와 오늘
 KOREAN ART TODAY

· '86서울아시아現代美術展
 CONTEMPORARY ASIAN ART SHOW, SEOUL, 1986

· 프랑스 20世紀美術展
 20th CENTURY FRENCH ART EXHIBITION

· 와아즈만 컬렉션展
 미국 와이즈만술을 중심으로로
 Frederick R Weisman COLLECTION

국립현대미술관 과천 신축 기념전 도록

한국미술협회, 대학로 예총회관으로 사무실 이전

· 연도 : 1986

대한민국미술대전을 한국문화예술 진흥원으로부터 이관 받아 주관함

· 연도 : 1986

제20회 한국미술협회전

· 연도 : 1986

〈아시아현대미술전〉 개최

· 연도 : 1986 · 장소 : 국립현대미술관.

1986. 8. 25
국립현대미술관 과천시 이전 개관

1986. 9. 14
서울 아시안게임 개막 앞두고 김포 공항에서 폭발물 테러 발생. 5명 사 망

1986. 9. 16
제6차 경제사회발전 5개년 계획 발 표

1986. 10. 6
삼성전자, 초소형 4mm VTR 세계최초 개발

1986. 11. 26
금강산댐 건설에 대응할 '평화의 댐' 건설 발표

〈로고스와 파토스〉 창립

· 연도 : 1986

〈물의 신세대전〉

· 연도 : 1986
· 〈난지도〉가 중심이 되어 진행.

現·像그룹 결성

· 연도 : 1986

제20회 한국미술협회전

· 주최 : 한국미술협회
· 기간 : 1986. 7. 10 ~ 7. 15
· 장소 : 국립현대미술관

제20회 한국미술협회전 도록

1987

대한민국공예대전을 국립현대미술관으로부터 이관 받음

· 연도 : 1987

제13회 앙데팡당전

· 연도 : 1987 · 장소 : 국립현대미술관

제22회 아시아 현대미술전

· 연도 : 1987

꽃뜰 이미경 고희전

· 일시 : 1987

· 장소 : 백악미술관

· 주최 : 갈물한글서회

꽃뜰 이미경 고희전 장면

제21회 한국미술협회전

· 주최 : 한국미술협회

1987. 1. 14
서울대생 박종철 고문치사 사건 발생

1987. 4. 13
전두환 대통령 4·13호헌조치 발표

1987. 6. 10
6월항쟁
1987년 4월 13일 전두환 전 대통령은 개헌논의 중지와 제5공화국 헌법에 의한 정부이양을 핵심내용으로 하는 「4·13호헌조치」를 발표하였다. 이에 사회 각계 인사들의 비난 성명이 이어지는 가운데, 그해 5월 27일 재야세력과 통일민주당이 연대하여 형성된 '민주헌법쟁취 국민운동본부'가 발족되었다. 이후 국민운동본부는 육십항쟁의 구심체 역할을 담당하였다. 한편 5월 18일 천주교정의구현전국사제단의 공식성명을 통해 박종철 고문치사사건이 조작·은폐되었다는 사실이 밝혀지면서 국민의 분노는 전국으로 급속히 확산되었다. 이에 민주헌법쟁취 국민운동본부는 6월 10일 '박종철군 고문살인 조작·은폐 규탄 및 호헌철폐 국민대회'를 전국적으로 개최하기에 이르렀다.

1987. 6. 29
노태우-6.29선언(대통령 직선제 약
속)

1987. 8. 15
독립기념관 개관

1987. 9. 20
제9차 세계언론인대회 서울에서 개
막

1987. 10. 29
제9차 개헌(직선제, 5년단임)

1987. 11. 29
대한항공 858편 폭파 사건

· 기간 : 1987. 8. 14 ~ 8. 20
· 장소 : 국립현대미술관

제21회 한국미술협회전 도록

한국파스텔화협회 창립 및 창립전

· 창립연도 : 1987
· 창립발기인 : 김규상, 김영만, 박재만, 박창복, 이봉순, 이영길,
　　　　　　　이호중, 장동문, 홍영표, 황학수
· 역대회장 : 초대회장 이양로(1987 ~ 1993), 제2대 최상선(1994
　　　　　　~ 1997), 제3대 김수익(1998 ~ 2002), 제4대 노재순
　　　　　　(2003 ~ 2005), 제5대 송영명(2006 ~ 2008), 제6
　　　　　　대 박인호(2009 ~ 2010), 제7대 김승철(2011 ~
　　　　　　2012), 제8대 이영길(2013 ~ 2014), 제9대 조안석
　　　　　　(2015 ~ 현재)
· 창립전 기간 : 1987. 11. 7 ~ 11. 14
· 창립전 장소 : 하나로미술관
· 창립전 이후 2015년 현재까지 제29회 회원전 개최함.

1988

가나아트 창간

· 연도 : 1988

가나아트 창간호

제22회 한국미술협회전

· 연도 : 1988

제22회 한국미술협회전 도록

1988. 2. 17
아시아나항공 창립

1988. 2. 25
제13대 노태우 대통령 취임

1988. 4. 26
제13대 총선

1988. 5. 15
한겨레신문 창간

1988. 7. 7
7·7 특별선언 발표

1988. 9. 17
88서울올림픽

제24회 서울올림픽대회는 '화합·전진'의 기치 아래, 전세계 160개국이 참가해 올림픽사상 최대 규모로 진행되었다. 1981년 9월, 올림픽의 서울 개최가 결정된 후부터 온 국민의 기대와 전세계의 관심 속에 준비가 진행되어, 경기가 개최된 16일간 뿐만 아니라 이전, 이후의 모든 일정이 성공리에 끝을 맺었다. 이 대회에서 한국은 종합 4위를 차지했는데, 스포츠 뿐만 아니라 한국의 고유 문화와 우수한 경기 운영 역량을 전세계에 널리 알리는 계기가 되었다.

· 주최 : 한국미술협회
· 기간 : 1988. 3. 4 ~ 3. 10
· 장소 : 국립현대미술관 대여관

88올림픽기념 국제현대미술전
· 연도 : 1988
· 장소 : 국립현대미술관

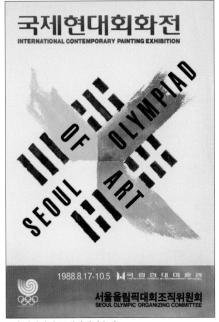

88올림픽기념 국제현대미술전

제43회 베니스 비엔날레 참가
· 연도 : 1988

월북 작가 해금 발표
· 연도 : 1988

1980-1989

한국미술교류회(한국국제미술협회) 창립

· 창립연도 : 1988

· 韓·廣島 교류전 (1998, 상계 미도파백화점)

· 1996년 (사)한국미술미술협회 산하단체 등록(제96-239호)

· 1996년 한국국제미술협회로 개명

· 1996년 서울시 사회단체 인가(제116호)

· 2006년 사단법인 인가(제2006-111호, 문화관광부)

대한민국회화제 창립

· 연도 : 1988

· 학연 지연 초월한 전국 조직

대한민국회화제 도록

한국현대미술전

· 연도 : 1988

한국현대미술전 도록

서울시립미술관 개관

· 개관일 : 1988. 8. 19

서울시립미술관 개관전 도록

1989

한국미술협회 제15대 이사장 김서봉 선출

제15대 한국미술협회 이사장 김서봉(金瑞鳳, 1930 ~ 2005)

· 재직기간 : 1989. 1 ~ 1992. 1

· 서양화가

· 서울대 졸

· 1990 평안북도 문화상 · 1991 대한민국문화예술상

· 동산방화랑 초대전, 가람화랑 초대전, LA타이그리수화랑 초대전

· 대한민국미술대전 심사위원, 동덕여대 교수 역임

· 국제서법예술연합 한국본부 이사장 역임

대한민국미술대전 주최를 문예진흥원으로부터 인수

· 연도 : 1989

대한민국서예대전을 미술대전과 분리 개최

· 연도 : 1989

1989. 6. 4
중국 천안문사건 발생

1989. 7. 1
평양에서 제13차 세계청년학생축전
에 임수경 월북, 참가

1989. 9. 11
노태우 대통령, 국회 특별 연설에서
한민족공동체통일방안 제시

대한민국미술대전 개선 방안 공청회

· 연도 : 1989

방글라데시비엔날레

· 연도 : 1989

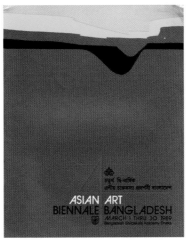

방글라데시비엔날레 포스터

서양미술사학회 창간

· 연도 : 1989

한국서예협회 창립 발기인 총회 준비위원회 발족

· 일시 : 1989. 1. 5
· 장소 : 유성온천
· 참석 : 발기인 35명 참석

제23회 한국미술협회전

· 주최 : 한국미술협회

1980-1989

· 기간 : 1989. 3. 2 ~ 3. 8
· 장소 : 국립현대미술관 대여관

제23회 한국미술협회전 도록

한국서예협회 창립총회

한국서예협회 창립총회 장면

· 일시 : 1989. 4. 9 · 장소 : 예일여고 강당
· 주최 : 한국서예협회
· 초대 이사장에 김태정 추대(1989~1990 재임), 양진니(1990~1991 재임), 전국 1,400명 참석

1989. 9. 17
서울평화상 제정 발표

1989. 11. 9
베를린 장벽 붕괴

한국화가 이응노 사망

한국화가 이응노(李應魯, 1904. 2. 27 ~ 1989. 1. 10)는 충남 홍성에
서 출생하여 1924년 서울로 올라와 김규진(金圭鎭)에게 묵화를 사사
하였다. 1924년부터 1944년까지 조선미술전람회에 출품, 계속 입선
과 특선에 오르며 전통 화단에 확고히 진출하였다. 1938년 일본에 건
너가 가와바다화학교(川端畵學校)와 혼고회화연구소(本郷繪畵硏究
所)에서 일본 화법과 양화의 기초를 익혔다. 8·15광복 직전에 귀국하
여 전통 회화의 새로운 방향을 탐구하는 단구미술원(檀丘美術院)을
조직하여 1946년부터 동인전을 가졌다. 1958년에 국제적 도전으로
독일을 거쳐 프랑스의 파리에 정착한 이후 수묵화 한계를 과감히 벗
어난 서구 미학의 콜라즈(collage)로 변신하였다. 파리와 독일·스위
스·덴마크 등지의 여러 화랑 및 미술관에서 초대 전시되었다. '사의
적 추상 시기', '서예적 추상 시기'를 거쳐 1981년부터는 우리나라 민
주화 투쟁을 주제로 삼은 '시위 군중' 소재의 대대적인 수묵화 연작을
발표하였다.

제1회 대한민국서예대전

· 기간 : 1989. 9. 23 ~ 10. 6

· 장소 : 예술의전당 서예관

제1회 대한민국서예대전 포스터

『한국서예』 창간호(제1호) 발간

· 일시 : 1989. 12. 29

· 발행처 : 한국서예협회

· 2015년 1월, 통권 제26호 발행

『한국서예』 창간호

VI

1990-1999

국제전 및 국제회의 적극 참여로
세계화에 한국미술협회의 위상 제고

(사)한국미술협회는 제3회 아시아·유럽 비엔날레, 중국조선족 작가전, 프랑스 청년작가전(서울시립미술관) 제2회 무스캇 청년 미술전, 제7회 인도트리엔날레 참가 대상 수상 및 IAA 아세아 태평양 지역협의회 창립총회, 제13차 국제조형예술 총회 개최 및 대표자 회의 개최(25개국 참여, 올림픽 파크텔) 미술의 해 지정 및 학술세미나 및 전시를 주관하였다.

미술의 해 선정과 학술사업, 미술관계법 및 제도 개선 사업을 추진하고 전시를 주최하였다.

한국 문예·학술 저작권 협회 가입, 박물관, 미술관 진흥법 시행을 위한 미협회원 서명운동을 전개하여 개선된 제도로 법이 제정되었다.

(사)한국미술협회 제16대 박광진 이사장, 제17대 이두식 이사장, 제18대 박석원 이사장이 취임하였다.

1990년대 후반 미협의 공약실천 미약함과 편파 및 불합리 운영으로 한국미술협회 부이사장 5명과 분과위원장 등 다수 임원이 사퇴하고 문제점 제기 및 질의서 문제로 명예훼손 고발이 있었으나 '공익을 위한 정당한 행위'로 무혐의 판결되는 결과를 가져와 미협 집행부의 불명예를 자임하게 되는 사건이 있었다.

제1회 광주비엔날레 개최와 베니스 비엔날레 한국관 및 또한 지방에서도 울진에 향암미술관이 개관되었다.

1990

제24회 한국미술협회전

· 주최 : 한국미술협회

· 기간 : 1990. 3. 2 ~ 3. 9

· 장소 : 국립현대미술관

24th
KOREAN FINE ARTS
ASSOCIATION
EXHIBITION

Mar 2-Mar 9, 1990
THE NATIONAL MUSEUM OF CONTEMPORARY ARTS GALLERY FOR RENT
PROJECTED BY THE KOREAN FINE ARTS ASSOCIATION

第24回韓國美術協會展

1990年 3月 2日부터 3月 9日까지 國立現代美術館貸與館 主催●韓國美術協會

제24회 한국미술협회전 도록

제1회 대한민국서예대전 개최

· 주최 : 한국미술협회

· 기간 : 1990. 9. 18 ~ 10. 7

· 장소 : 국립현대미술관

· 대한민국미술대전에서 서예부문이 분리하여 독립 공모전을 개최함

1990. 1. 22
3당합당 발표

1990. 4. 24
미국 허블 우주 망원경 발사

1990. 8. 2
걸프 전쟁: 이라크, 쿠웨이트 침공

한국서예협회 창립기념전

· 기간 : 1990. 6. 14
· 장소 : 백상기념관
· 주최 : 한국서예협회

한국서예협회 창립기념장

국제조형예술협회(IAA)
아세아 태평양지역협의회 창립총회

· 기간 : 1990. 6. 20 ~ 6. 22
· 장소 : 서울 워커힐
· 유네스코 산하 기구인 IAA는 세계 미술인 간의 유대 등을 위해 1954년 이탈리아 베니스에서 창립, 3년마다 총회를 열어오고 있으며, 마드리드대회에서 제13차 총회를 서울에서 열기로 결정하였다. 당시 아시아·태평양 IAA 회원 국가는 한국을 비롯 일본, 오스트레일리아 등 모두 16개국이었다.

 (사)한국미술협회 김서봉 이사장은 기자회견을 통해 "아시아·태평양 지역 미술인들의 상호교류 및 이 지역 문화발전의 공동협력을 위해 설립된 IAA 아시아·태평양지역협의회에 공산권 국가 중 몽고가 이미 참가의사를 밝혔다."고 밝히고 중국과 베트남, 북한에도 초청장을 보냈다.

제2회 대한민국서예대전 개최

· 주최 : 한국서예협회 (회장 양진니)

· 기간 : 1990. 9. 22 ~ 10. 11

· 장소 : 예술의전당 서예관(서울)

· 대상 : 이은혁 〈우암 선생 서한문〉

· 우수상 : 전명옥 〈용지일신〉

제2회 대한민국서예대전

· 기간 : 1990. 9. 22 ~ 10. 11

· 장소 : 예술의전당서예관

· 주최 : 한국서예협회

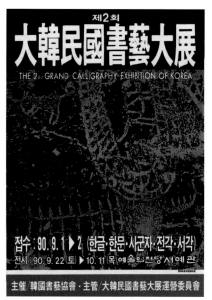

제2회 대한민국서예대전 포스터

제13회 아시아·유럽 비엔날레 참가

· 연도 : 1990

1990. 9. 30

대한민국과 소비에트 연방 수교, 85년
만에 국교 정상화

1990. 10. 3

독일 재통일. 분단 41년만에 서독과
동독이 하나의 독일로 통일

1990. 11. 14

서울방송 설립

중국조선족 작가 작품전

· 기간 : 1990. 11. 23 ~ 11. 30
· 장소 : 무역센터 현대미술관
· 주최 : 한국미술협회
· 특징 : 중국에서 활동하고 있는 동포 화가 50여 명 출품

제2회 무스캇청년미술전 참가

제2회 무스캇청년미술전 참가 도록

대한민국미술대전 개선문제 공청회

· 연도 : 1990

서울국제 미술제 개최 논란

· 연도 : 1990

해금작가 유화전

· 기간 : 1990. 7. 31 ~ 8. 12

· 장소 : 신세계 미술관

解禁作家 油畫展
1990. 7. 31.~8. 12. 16.
新世界美術館

해금작가 유화전 도록

한지, 그 물성과 가변전

· 연도 : 1990

· 장소 : 토탈갤러리

서양화가 박득순 사망

서양화가 박득순(朴得錞, 1910 ~ 1990)의 본관은 영해(寧海), 호는
소성(素城)·소리(素里)이다. 함경남도 문천 출신으로, 서울 배재고등
보통학교에 다닐 때부터 그림에 열중하기 시작하다가 1934년 일본
동경(東京)의 다이헤이요미술학교(太平洋美術學校)에 입학하여 유화
를 전공하였다. 조병덕과 최재덕이 미술학교 입학 동기생이다. 1938

년 졸업한 뒤 고향에 머무르다가 다음 해 서울로 가서 당시 경성부(京城府) 도시계획과에 근무하며 그림을 담당하였다.

그러면서 1941~1944년에는 조선미술전람회에 소녀상 주제의 작품들이 입선을 거듭하였다. 1942년의 〈소녀 좌상〉은 특선에 오르기도 하였는데, 이것은 특출하게 객관적 사실주의 역량이 발휘된 것이다. 그 밖에 1940년에 조직된 다이헤이요미술학교 동문 단체인 PAS동인전 참가와 1943년 선전(鮮展) 특선작가신작전 초대 출품 등으로 주목을 사면서 각광을 받았다. 광복 후 1947년 서울에서 첫 개인전을 가졌고, 1949년 제1회 국전(國展) 때에는 서양화부 추천 작가로 참가하였다. 이후 초대 작가와 심사 위원을 역임하며 두드러진 사실적 묘사력과 서정적 표현 수법의 여인상과 초상화, 자연 풍경을 많이 그렸다.

꽃과 과일을 소재로 삼은 정물화도 즐기면서 건강하고 능란한 작품 활동을 보여 주었다. 6·25 중에는 국방부 종군 화가단 단장으로 활약하며 전선(前線) 스케치의 작품을 제작하기도 하였다. 1955~1961년 서울대학교 미술대학 교수, 1958년 목우회(木友會) 창립 회원, 1974년 한국신미술회 창립 회원 및 회장, 1961~1965년 수도여자사범대학 교수, 1966년 상명여자사범대학 교수, 1972~1976년 영남대학교

교수 및 예술학부장, 1978~1981년 대한민국예술원 회원을 지냈다.
1972년 대한민국예술원상 미술 부문, 1986년 함경남도 문화상, 1989
년 한국예술문화단체총연합회 예술문화대상 미술 부문 등을 수상하
였으며, 1982년 보관문화훈장을 받았다.
미협장으로 거행되었다.

한지 작업을 통한 서울국제 미술제

· 기간 : 1990. 11. 21 ~ 1991. 2. 20

· 장소 : 국립현대미술관

한지 작업을 통한 서울국제 미술제 도록

1991

91 한국서예협회 정기총회 및 신임 이사장 선출

· 일시 : 1991. 2. 2 · 장소 : 반도유스호스텔 회의실

1991. 1. 17
다국적군, 이라크 공격 개시 (걸프전 발발)

1991. 3. 26
5·16쿠데타 이후 중단된 지방자치제가 30년 만에 부활, 지방선거 다시 시행

1991. 4. 26
명지대생 강경대 구타치사 사건 발생

· 제2대 이사장에 심우식 선출(1992~1993 재임)

· 주최 : 한국서예협회

인사말을 하는 제2대 심우식 이사장

제25회 한국미술협회전

제25회 한국미술협회전 도록

· 주최 : 한국미술협회

· 기간 : 1991. 2. 22 ~ 2. 28

· 장소 : 국립현대미술관 대여관

제7회 인도트리엔날레 참가

· 기간 : 1991. 2. 12 개막
· 장소 : 인도 뉴델리, 인도국립예술원
· 화가 서정태 작품 〈묵시〉로 대상 수상
· 특징 : 39개국 작가들이 회화 293점, 드로잉 195점, 조각 73점 등
　　　　3개 부분에 걸쳐 총 561점의 작품을 출품하였으며, 한국은
　　　　6명의 작가가 참가했다.

박물관 미술관 진흥법 제정

· 연도 : 1991

제3회 대한민국서예대전

· 기간 : 1991. 6. 1 ~ 6. 30
· 장소 : 예술의전당 서예관
· 주최 : 한국서예협회

제3회 대한민국서예대전 도록

1991. 9. 17
남북한 UN 동시 가입

1991. 12. 9
SBS TV 방송 개국

1991. 12. 13
남북기본합의서 채결(상호화해, 불가
침, 교류·협력)

프랑스 청년작가전

· 기간 : 1991. 5. 6 ~ 5. 20

· 장소 : 서울시립 미술관

· 주최 : 한국미술협회·프랑스문화원 공동주최

· 특징 : 한불 교류의 일환으로 기획한 전시로, 프랑스의 청년작가
　　　　20명이 각 3점씩 출품하였다.

갈물 이철경 추모 유작전

· 일시 : 1991. 10.　· 장소 : 백악미술관

·『갈물 이철경 서집』발간 (금운출판사)

· 주최 : 갈물한글서회

갈물 이철경 추모 유작전 도록

강서서예인협회 창립

· 창립일 : 1991. 11. 1

· 창립회원 : 최명규, 백낙춘, 장성연, 박태홍, 이계월, 최다원,
　　　　　　황교준

· 역대회장 : 초대회장 박태홍, 제2대 최명규, 제3·4대 장성연, 제5대 빅낙춘, 제6대 조종태, 제7대 유경희, 제8대 윤병조, 제9대 최동석, 제10대 정숙모, 제11대 신영순, 제12대 김진영

· 1991년 제1회 강서구민의 날 제정기념 휘호대회 개최 이후 2015년까지 제18회 대한민국아리반서예문인화대전 개최함.

· 2001년 제1회 강서서예인협회전(2001. 5. 14~5.20) 개최 이후 2015년까지 협회전 15회 개최함.

제1회 한국서예협회 초대작가전

· 기간 : 1991. 11. 9 ~ 11. 17
· 장소 : 예술의전당 서예관
· 주최 : 한국서예협회

제1회 한국서예협회 초대작가전 도록

1992. 1. 1
자본시장 개방. 외국인 주식 매수 허용

1992. 3. 24
제14대 총선 실시

1992. 4. 29
미국 LA 흑인 폭동 발생

1992

제13차 국제조형예술총회(IAA) 정기총회 및 대표자 회의 개최·기념전 개최

· 연도 : 1992
· 장소 : 올림픽 파크텔
· 특징 : 25개국 참여

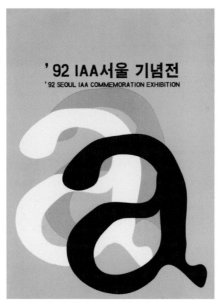

제13차 국제조형예술총회(IAA) 기념전 도록

한국 서단 자주독립 선언 대회 개최

· 일시 : 1992. 2. 23
· 장소 : 장충체육관
· 각시도 서예 지도자 3,000여명 참가
· 자주독립 취지문 및 선언문 채택 낭독

서단 자주독립 선언 대회 신문기사

한국미술협회 제16대 박광진 이사장 선출

제16대 한국미술협회 이사장 박광진(朴光眞, 1935~)

· 재직기간 : 1992. 1 ~ 1995. 2

1992. 8. 9
황영조 바르셀로나 올림픽 마라톤에
서 금메달 획득

1992. 8. 24
중화인민공화국과 수교(중화민국과
단교)

1992. 12. 18
14대 대통령 선거에서 민주자유당 김
영삼 당선

· 서양화가
· 홍익대 졸
· '95 미술의 해 조직위원회 집행위원장, 예술의 전당 이사 역임
· 1997 한국예총 문화대상 수상
· 1999 국무총리 문화 표창
· 1999 5.16민족상(학예부문) 수상
· 2000 홍조근정훈장
· 현) 서울교육대학교 명예교수

제26회 한국미술협회전 〈오늘의 한국미술전〉

· 주최 : 한국미술협회
· 기간 : 1992. 3. 13 ~ 3. 22
· 장소 : 예술의전당 한가람미술관

오늘의 한국미술전 도록

박물관·미술관 진흥법 시행 미협 서명 운동

· 연도 : 1992

제4회 대한민국서예대전

제4회 대한민국서예대전 포스터

· 기간 : 1992. 6. 10 ~ 6. 30

· 장소 : 예술의전당 서예관
· 주최 : 한국서예협회

한국서가협회 창립기념 초대전 개최
· 일시 : 1992. 12. 22
· 장소 : 예술의 전당
· 회장 배길기 외 172명 출품
· 기념도록 발간
· 주최 : 한국서가협회

백남준 비디오 때, 비디오 땅
· 연도 : 1992

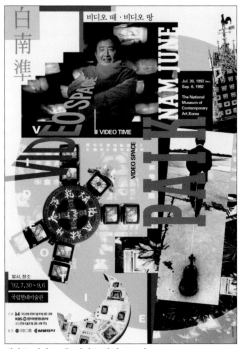

백남준 비디오 때, 비디오 땅전 포스터

1993

93 오늘의 한국전

· 주최 : 한국미술협회

한국여성미술작가회, 〈제1회 회원전〉 개최

· 전시연도 : 1993년

· 전시장소 : 청학미술관

· 1993년 이후 2015년까지 회원전 23회 개최

한국서예협회 사단법인 설립허가

· 일시 : 1993. 2. 4

· 허가번호 : 문화체육부 허가번호 제44호

· 1993. 2. 17 사단법인 법원 등기필

법인설립허가서

1993. 3. 28

부산, 구포역 열차 전복 사고로 사망자 78명, 부상자 193명 발생

1993. 8. 5

박은식, 신규식, 노백린, 김인전, 안태국 등 애국선열 5위의 유해, 상해에서 운구

1993. 8. 7

대전엑스포 개막 (~11. 7)

한국서가협회 사단법인 인가취득

· 일시 : 1993. 2. 4

· 허가번호 : 문화체육부 허가 제145호

· 회장 : 배길기

제1회 대한민국서예전람회 개최

· 기간 : 1993. 4. 2 ~ 4. 30

· 장소 : 예술의 전당

· 주최 : (사)한국서가협회

· 이후 2015년 현재까지 제23회 대한민국서예전람회 개최함.

제1회 대한민국서예전람회 신문광고

제5회 대한민국서예대전

· 기간 : 1993. 6. 10 ~ 6. 30
· 장소 : 예술의전당 서예관
· 주최 : (사)한국서예협회

제5회 대한민국서예대전 도록

제27회 한국미술협회전 〈93 오늘의 한국미술전〉

93 오늘의 한국미술전 도록

1993. 12. 15
우루과이 라운드 협상 타결

1993. 12. 23
백제금동대향로 발굴

1994. 3. 15
서울도시철도공사 창립

· 주최 : 한국미술협회
· 기간 : 1993. 7. 23 ~ 7. 31
· 장소 : 예술의전당 한가람미술관

고고·미술사학자 김원룡 사망

미술사학자 김원룡(金元龍, 1922. 8. 24 ~ 1993. 11. 14)은 한국고고
학과 미술사분야의 개척자로, 특히 1970년대 초에 '원삼국시대(原三
國時代)'라는 용어를 주창하였다. 『신라토기의 연구』로 철학박사 학
위를 취득하였고, 한국고고학연구회 회장, 대한민국학술원 회원을
역임하였다. 100여 편의 논문 외에 『신라토기의 연구』, 『한국미술사』,
『한국고고학개설』, 『한국문화의 기원』, 『한국미의 탐구』, 『한국벽화고
분』, 『한국고미술의 이해』, 『한국고고학연보』, 『신라토기』, 『한국고고
학연구』, 『한국미술사연구』, 『신판한국미술사』 등 10여 권의 고고학
과 미술사학 저서를 출간하였다. 한국 고고학과 미술사 분야를 개척
하고 크게 발전시킨 공로를 인정받아 서울시 문화상, 3·1문화상, 홍
조근로훈장, 학술원 공로상, 인촌상, 일본 후쿠오카 아세아 문화상을
수상하였고, 자랑스런 서울대인, 은관문화훈장, 제4회 호암상(湖巖
賞) 예술상을 수상하였다.

1994

한국미술협회 부이사장 5명에서 7명으로 증원(제정,정책)
· 연도 : 1994

조선 청화백자 한국미술품 최고가 낙찰
· 연도 : 1994

한국 근대 미술사학회 창립
· 연도 : 1994

서예고시협회 창립(한국서도협회 전신)
· 일시 : 1994. 2
· 서울시에 사회단체 신고

94 한국서예협회 정기총회
· 일시 : 1994. 1. 29 · 장소 : 한국프레스센터
· 신임 이사장에 양진니 선출(1994~1996 재임)

신임 이사장 양진니 선출 신문기사

1994. 7. 8
조선민주주의인민공화국 김일성 주석 심근경색으로 사망

1994. 8. 15
김영삼 정부, 민족공동체통일방안 발표

1994. 9. 4
태권도가 2000년 오스트레일리아시드니 올림픽에 정식종목으로 채택

1994. 9. 21
연쇄살인 사건 일으켰던 지존파 체포

1994. 10. 21
성수대교 붕괴 사고

1994. 10. 24
충주호 유람선 화재 사고

1994. 11. 29
서울1000년 타임캡슐 매설

1994. 12. 7
서울 아현동 도시가스 폭발 사고

제6회 대한민국서예대전

· 기간 : 1994. 5. 13 ~ 6. 14

· 장소 : 예술의전당 서예관

· 주최 : (사)한국서예협회

제6회 대한민국서예대전 포스터

한국 원로화가 UNESCO 본부전

· 연도 : 1994

· 출품작가 : 이항성, 이종무, 고화음, 윤제우, 김진명, 이규호 외 20
　　　　　여 명

· 특징 : 국전 출신의 한국화단 원로화가들이 파리 UNESCO 본부 전
　　　　시장에 초대되어 전시

제28회 한국미술협회전 〈94 오늘의 한국미술전〉

· 주최 : 한국미술협회

· 기간 : 1994. 7. 21 ~ 7. 30

· 장소 : 예술의전당 한가람미술관

94 오늘의 한국미술전 도록

서울 정도 600주년 기념 서울국제현대미술제

· 기간 : 1994. 12. 16 ~ 1995. 1. 14

· 장소 : 국립현대미술관

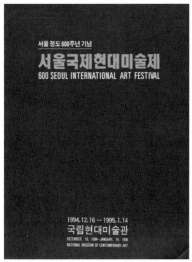

서울 정도 600주년 기념 서울국제현대미술제 도록

1995. 1. 1
세계무역기구(WTO)출범

1995

1995. 1. 9
드라마 〈모래시계〉 방송 시작

불국사, 팔만대장경, 종묘 세계문화유산으로 등록

· 연도 : 1995

1995. 6. 27
지방의회 의원 및 지방자치단체장을
선출하는 제1회 전국동시지방선거
실시

한국미술협회 제17대 이두식 이사장 선출

1995. 6. 29
삼풍백화점 붕괴 사고로 502명 사망,
937명 부상자 발생1995. 8. 5 대한민
국 최초의 통신위성 '무궁화 1호', 미
국 케이프커내버럴 기지에서 발사
성공

제17대 한국미술협회 이사장 이두식(李斗植, 1947 ~ 2013)

· 재직기간 : 1995. 2 ~ 1998. 1

· 서양화가

· 홍익대 동 대학원 졸

· 1995 제7회 신상전 최고상, 선미술상, 보관문화훈장

· 1968 신인예술상 장려상

· 1967 일본 동경미술전 동상

· 2003 인주문화상 · 2005 문신미술상

· 2007~ 부산비엔날레 조직위원회 위원장

· 예술의전당 명예이사, 예총회관전시관 대표 역임

· 홍익대학교 교수 및 미술대학장 역임

95 미술의 해로 지정

· 학술, 전시 등 개정사업 실시

95 미술의 해 포스터

제7회 대한민국서예대전

· 기간 : 1995. 6. 1 ~ 6. 22

· 장소 : 예술의전당 서예관

· 주최 : (사)한국서예협회

제7회 대한민국서예대전 포스터

1995. 8. 11
대한민국 광복 50주년 맞아 이듬해인 1996년 3월 1일 '국민학교'에서 '초등학교'로 명칭 변경하기로 발표

1995. 8. 15
옛 조선총독부 건물 철거 공사 시작

1995. 9. 20
제1회 광주비엔날레 개막 (~11. 20)

IAF Japan전

· 연도 : 1995

IAF Japan전 도록

제2회 한국서예협회 초대작가전

· 기간 : 1995. 6. 23 ~ 6. 30 · 장소 : 예술의전당 서예관

· 주최 : (사)한국서예협회

제2회 한국서예협회 초대작가전 도록

제1회 서가협회전 개최

· 기간 : 1995. 5. 6 ~ 5. 10

· 장소 : 예술의 전당 서예관

· 주최 : (사)한국서가협회

베니스비엔날레 한국관 개관

· 연도 : 1995

베니스비엔날레 한국관 관련 신문기사

국제전각교류전에 한국전각학회 회원 대거 참여

· 기간 : 1995. 11. 17 ~ 11. 22

· 장소 : 중국 북경

· 의의 : 국제전각교류전은 한자문화권의 동양3국을 중심으로 인근
싱가포르, 홍콩 등도 참가한 메머드 전시 행사였다.

제1회 광주비엔날레 개최

· 기간 : 1995. 9. 20 ~ 11. 20 · 장소 : 광주시 중외공원 전시장

1995. 11. 16
노태우 전 대통령, 대통령 재임 당시
5,000억원 비자금 조성 및 기업체들
로부터 뇌물 수수 혐의로 구속 수감.
헌정 사상 전직 대통령이 구속된 것
은 광복 이후 처음

1995. 12. 12
대동여지도 목판본 발견

1995. 12. 3
전두환 전 대통령, 12·12 사태와 5·18
광주민주화운동 유혈 진압 주도 혐
의로 구속 수감

서양화가 김영주 사망

서양화가인 김영주(金永周, 1920. 8. 18 ~ 1995. 5. 14)는 함경남도 원산에서 출생하여 광복 전 일본 도쿄의 다이헤이요미술학교(太平洋美術學校)에서 수학했다. 홍익대학교 교수, 중앙대학교 교수, 국전 추천작가·초대작가·심사위원을 역임하였다.

제29회 한국미술협회전 〈95 오늘의 한국미술전〉

95 오늘의 한국미술전 도록

· 주최 : 한국미술협회
· 주관 : 95 미술의 해 조직위원회
· 기간 : 1995. 7. 22 ~ 7. 28
· 장소 : 예술의전당 한가람미술관

제1회 대한민국서예고시대전 개최

· 주최 : 서예고시협회(한국서도협회 전시)
· 연도 : 1995. 12
· 장소 : 운현궁미술관

1996

여명회 발기총회

· 일시 : 1996. 1. 18
· 장소 : 한국일보 송현클럽
· 초대회장 박연도 선출(이후 이승환, 김계환, 전운영 회장)
· 주최 : 여명회

여명회 제1회 창립전

· 기간 : 1996. 5. 9
· 장소 : 한원미술관
· 주최 : 여명회
· 창립전 이후 2015년 제25회 정기전 개최

1996. 4. 11
제15대 총선 실시

1996. 5. 31
2002년 FIFA 월드컵 대한민국과 일본 공동개최 결정

1996. 9. 10
유엔 총회에서 모든 형태의 핵실험
금지를 목표로 한 포괄적 핵실험금
지조약(CTBT)안 가결

1996. 9. 13
제1회 부산국제영화제(PIFF) 개막

1996. 10. 11
대한민국, 경제협력개발기구(OECD)
29번째 회원국으로 가입

한국미술협회 이사 증원

· 연도 : 1995 · 이사 45명을 61명으로 증원

제8회 대한민국서예대전

· 기간 : 1996. 6. 1 ~ 6. 30 · 장소 : 예술의전당 서예관

· 주최 : (사)한국서예협회

제8회 대한민국서예대전 포스터

한국미술협회 행정분과 신설, 서양화 제 1,2분과 분리

· 연도 : 1995

국보 제274호 귀함별 황자 총통 가짜 파문

· 연도 : 1995

제30회 한국미술협회전

· 기간 : 1996. 10. 2 ~10. 11 · 장소 : 예술의전당 한가람미술관

· 주최 : 한국미술협회

제30회 한국미술협회전 도록

1997

97 한국서예협회 정기총회 및 신임 이사장 선출

· 일시 : 1997. 1. 26

· 장소 : 예술의전당 서예관 컨퍼런스홀

· 신임 이사장에 김훈곤 선출(1997~2004 재임, 제3·4대 연임)

인사말을 하는 신임 김훈곤 이사장

1997. 1. 20
제1회 1997 세계서예전북비엔날레 개막 (~2. 20)

1997. 2. 12
황장엽 조선노동당 국제담당 서기
대한민국으로 망명

1997. 7. 1
홍콩이 영국에서 중국으로 반환

97 한국서가협회 정기총회 개최 및 임원 선출

· 일시 : 1997. 2. 22 · 장소 : 서초구민회관

· 회장 정하건 선출

· 부회장 : 하남호, 박영진

· 주최 : (사)한국서가협회

97 한·중서예교류전

· 기간 : 1997. 6. 24 ~ 6. 29

· 장소 : 예술의전당 서예관

· 주최 : (사)한국서예협회

97 한·중서예교류전 포스터

제9회 대한민국서예대전

· 기간 : 1997. 9. 2 ~ 9. 23

· 장소 : 예술의전당 서예관

· 주최 : (사)한국서예협회

제9회 대한민국서예대전 포스터

1997. 8. 6
대한항공 801편 괌에서 추락 228명
사망, 26명 부상

1997. 9. 1
제2회 광주비엔날레 개막 (~11. 27)

1997. 10. 8
조선민주주의인민공화국 조선중앙
방송, 김정일 당총비서직 공식 추대
발표

제3회 코리안 평화 미술전

· 장소 : 일본 도쿄 그레센터홀

· 기간 : 1997. 11. 3

· 특징 : 67명의 작품 210점 출품

제3회 코리안 평화 미술전 도록

1997. 11. 21
대한민국 정부, 국제통화기금(IMF)에
구제금융 요청 (IMF 위기)

1997. 12. 19
제15대 대통령 선거에서 김대중 당선

1997. 12. 27 |
MF 외환위기 발생

〈파리국제미술위원회〉가 협회 명칭 〈국제미술위원회〉로 개칭

· 연도 : 1997
· 〈파리국제미술위원회〉가 협회 명칭을 〈국제미술위원회〉로 개칭하
 여 서울에 사무실을 두고 한국전시와 파리 피카소미술관 옆 "GA-
 LERIE CHRISTINE COLAS" 갤러리에서 초대전시를 개최함
 (1997. 10. 23 ~ 10. 31)

제31회 한국미술협회전

· 주최 : 한국미술협회
· 기간 : 1997. 10. 23 ~ 10. 30
· 장소 : 예술의전당 한가람미술관

제31회 한국미술협회전 도록

1998

한국미술협회 제18대 박석원 이사장 선출

제18대 한국미술협회 이사장
박석원(朴石元, 1942~)

· 재직기간 : 1998. 2 ~ 2001. 1
· 조각가
· 홍익대 동 대학원 졸
· 1963 신인예술상 수석상
· 1974 국전 예술원회장상, 추천작가상
· 1980 한국미술대상전 최우수상
· 1992 김세중 조각상
· 1995 김수근 문화상
· 2008 제57회 서울시 문화상 미술부문
· 2010 제9회 문신미술상 MANIF, 화랑미술제, 중앙대 교수 역임
· 홍익대학교 교수 역임

1998. 1. 2
제일은행과 서울은행을 2월중 공개
매각하기로 결정

1998. 1. 23
일본, 한일 어업협정 일방적 파기 선
언

1998. 2. 25
제15대 김대중 대통령 취임. 햇볕정
책 발표

1998. 6. 4
제2회 지방선거 실시

광주 비엔날레 최민 전시 총감독 해임

· 연도 : 1998

· 비엔날레의 파행운영에 대한 파문 확산

제10회 대한민국서예대전

· 기간 : 1998. 6. 1 ~ 6. 21

· 장소 : 예술의전당 서예관

· 주최 : (사)한국서예협회

제10회 대한민국서예대전 포스터

제32회 한국미술협회전

· 주최 : 사단법인 한국미술협회

· 후원 : 한국문화예술진흥원

· 기간 : 1998. 11. 10 ~ 11. 15

· 장소 : 예술의전당 한가람미술관

제32회 한국미술협회전 도록

98 중·한서법교류전

98 중·한서법교류전 도록

1998. 8. 31
조선민주주의인민공화국 대포동 미
사일 발사

1998. 9. 11
경주세계문화엑스포 개막

1998. 11. 18
금강산 관광 시작(금강호 출항)

· 기간 : 1998. 7. 23 ~ 8. 2
· 장소 : 중국 북경미술관
· 주최 : (사)한국서예협회

사단법인 국가보훈문화예술협회

(사)국가보훈문화예술협회 제3대 장영달 회장 취임식 (1999. 1. 19. 세종문화회관 세종홀)

· 협회 법인 설립일 : 1998. 10. 30
· 역대 회장 : 제1대 최대명, 제2대 김종호, 제3대 장영달, 제4대 허
　　　　　　운나, 제5대 노영민
· 대표이사 : 이석순
· 설립목적 : 국가유공자의 고귀한 충성심을 계승하고 국민적 염원인
　　　　　　조국의 통일과 번영을 목표로 국가유공자 예술인과 그
　　　　　　유자녀, 문화예술 동호인 상호간의 유대와 화합을 바탕
　　　　　　으로 민족의식과 애국정신을 드높이고 민족문화예술 창
　　　　　　조에 이바지함을 목적으로 함.
· 자매결연 국가 : 일본, 중국, 몽골, 대만, 홍콩
· 국내행사 : 대한민국여성미술대전(현재 16회), 대한민국새천년서

예·문인화대전(현재 29회), 대한민국회화대전(현재 29
회) 등 정기 연중행사와 독립유공자 인물화전 (국회의원
대로비, 세종문화회관, 청주 예술의전당), 동북아시아
아트 페스티발, 한·중 현대미술교류전 등 여러 초대전
및 기획전(수시 행사)을 개최하고 있음.

· 국제행사 : 한·중 국제미술 대제전(중국 위해시), 홍콩 모던아트 페
어 & 페스티발(홍콩 중앙전람청), 한·일 현대미술 교류전
(일본 센다이 영사관), 내몽고 국제미술 교류전(내몽고
후허하오터시 현대미술관), 오만 왕국 초청 한국 현대미
술 초대전(오만왕국 미술협회 전시관), UAE-KAF
korea Art Festival(아부다비 국립현대미술관), Dubai
Art Festival(두바이 세계무역센터), 중국북경 798 현대
미술제(북경 798 ART ZONE), 프랑스 파리 89갤러리 초
대전(프랑스 파리 에잇나인 갤러리) 등 수많은 국제 행사
를 진행해오고 있음.

1999

한국미술협회 부이사장 5명 사퇴

· 미협 바로세우기 회원 연대 출범
· 일시 : 1999. 2.

한국미술協 내분 끝이 안보인다

光復 이후부터 우리 화단에서 인정
받기 위해 꼭 거쳐야 하는 관문이 하
나 있었다. 설사 범문 미술대학을 나
오지라도 이 등용문을 통과하지 못하
면 화가로의 행세가 힘든 것이 일제때
解에(선전)류 되어온 國展(국전 이었
다, 어떤 화가의 이력을 보아도 첫줄
에 기록되어 있는 것이 바로 국전 입
상에 대한 자랑이고 이것이 그림을 잘
그리는 훌륭한 작가라는 증명이기도
했다. 이것이 80년대 들어 대한민국미
술대전으로 명칭을 바꾸었고 그 주최
도 한국미술협회로 넘어왔다. 여기에
서예대전 공예대전 등 모든 공모전도
대립이 시행됨으로써 그 영향력은 갈
수록 커지게 갔고 그 와중에 한 두개
대학이 이런 미술상들을 독식하는 기
현상들이 생기기 시작됐다.

그동안의 미술협회 이사장들을 역순
으로 짚어보면 박석원 (현)이사장 이후
식 박광진 김서봉 최종태 박서보씨로
이어졌다. 이중 서울에 미대출신인 김
서봉씨를 빼놓고는 모두 홍익대 출
신이었고 그나마 박광진씨를 빼고는
모두 현직 홍익대 교수들이 이사장직
을 맡았다. 현실이 이러다보니 미술대
전의 심사는 홍익대 중심으로 되었으
며 수상자도 매년 홍익대 출신으로 양
산되고 수가에 앉았다.

우선 이런 모순의 시정을 선거공약
으로 내세워 당선된 현 집행부가 98년
에 치른 미술대전을 살펴보자, 홍익대
출신 심사위원이 볼 미술대전에서 53,

7%, 가을 미술대전에서 44.4%를 차지
했다. 이러니 미술계가 조용할 리가
없다.

이것이 어제 오늘의 문제가 아니면
서도 쉽게 뒤바뀌지 않는 이유는 미술
협의 이사장 선거 때문, 6천백여명의
서울회원은 이사장 선거권과 파선거권
을 가졌으나 6천백여 지방회원은 2백
14명의 대의원을 낼 뿐 이사장 출마조
차 불가능했다. 또 서울회원 중 홍익
대 출신이 30% 이상을 차지하다보니

氏.大출신 요직·공모대전 수상 독식
타교·지방회원 아예 설자리잃어
이사장선출놓고 불협화음 잇따라

수십개 미술대학 출신들이 이사장 출
마 자체가 어려운 일이 되어버렸다.
홍익대 서울회과 출신의 현이사장과
맞붙은 홍익대 소장파 출신의 현이사
장 박석원씨, 같은 동문이면서도 출신
학과에 따라 수년 열세를 만회하기 위
해 약속한 공약이 지방회원의 참정권,
문인회와 신설 등이었다.

그러나 1년이 지나간 99년 2월 이사
회에서 검토가 더욱 필요석한 이유 로
서 이행을 유보해버리자 먼저 지방 회
원들이 폭발했고 이번 선거에 러닝메
이트로 함께 뛴 부이사장단이 반기를
들었다. 홍익대 출신 부이사장 3명을
제외한 나머지 부이사장 4명 전원이

사퇴하며 이사장을 탄핵하는 초유의
일이 벌어졌다. 지방회원을 대표하는
지부장 15명 전원과 미협 이사 상당수
가 이사장 사퇴권고안에 서명하는 등
불협화음 해소를 위한 투쟁에 돌입했다.

여기에 미술협회 서울지부 결성
움직임이 가시화되며 사태는 더욱 확
대되어갔다. (서울지부가 결성되면
서울 외원단을 본부회원으로 규정해
모두에게 투표권을 주는 현제도가 와
해된다.)

그러나 박석원 이사장은 정관에 위
배된다는 사실을 들어 서울지부 결
성을 일축하는 등 단호한 모습을 보이
고 있다. 『아직 임기가 것만이 남았고

그 안에 모순점을 부작용이 없는 범위
내에서 점진적으로 해결해 나갈 예정
인데, 부이사장들이 뛰쳐나가는 것은
이해하지 못할 일』이라고 답변하고 있
다.

이제 미술협회의 내분은 미술계 내
부의 것만은 아니다. 벼에 걸리는 그
림부터 자동차 디자인까지 현대미술의
범위는 나날이 확대되어 국가경제력으
로까지 직결되는 오늘날 미술협회의
개혁이나 난제가 많은 세상을 복잡하
게 만들고 있다. 그 주인공들이 예술
가이자 대학교수들이란 점에서 더욱
쓰러립다. (宋鍾弼기자)

◎미술협회의 불공정에 반기를 든 회원들이 서울지부 결성을 위한 추진
위원회 현판식을 갖고 있다.

한국미술협회 부이사장 5명 사퇴 신문기사

아트 창간호 발간

· 연도 : 1999

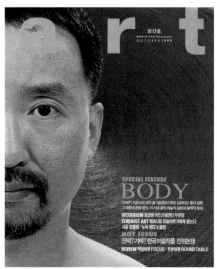

아트 창간호

미술저작권 연구서적 〈알기 쉬운 미술저작권 상담〉 발간

· 연도 : 1999

· 발행처 : 한국미술협회 · 저자 : 채명기

〈알기 쉬운 미술저작권 상담〉

제11회 대한민국서예대전

제11회 대한민국서예대전 포스터

1999. 6. 30
경기도 화성군 소재 씨랜드 청소년 수련원 화재 사건으로 유치원생 19명, 인솔교사 및 강사 4명 등 23명 사망, 5명 부상

1999. 8. 23
남북 분단 이후 첫 대한민국–중화인민공화국 국방회담 베이징에서 개최

1999. 9. 10
대한민국, 일본 대중문화 2차 개방 발표

1999. 9. 16
대한민국, 동티모르 파병 결정

1999. 9. 21
최초의 한문소설 《금오신화》 최고 목
판본 중국서 발견

1999. 10. 16
대한민국 상록수 부대 동티모르에
선발대 160명 파병

· 기간 : 1999. 5. 10 ~ 5. 29
· 장소 : 예술의전당 서예관
· 주최 : (사)한국서예협회

제33회 한국미술협회전

· 주최 : 사단법인 한국미술협회
· 기간 : 1999. 6. 12 ~ 6. 18
· 장소 : 예술의전당 한가람미술관

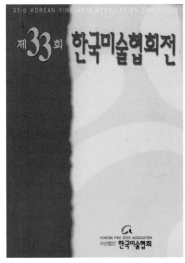

제33회 한국미술협회전 도록

韓國美術五十年史
The History of Korean Art 50 Years

VII

2000-2009

(사)한국미술협회의 지회, 지부 활성화와
회원권익 확대 및 미협의 활동 극대화

한국에서의 월드컵 개최와 G20정상회의 개최로 국민의 문화수준이 높아지고 세계의 이목이 집중되었으며 일선 미협 회원의 권익 참여가 활발하게 이어져 갔다.

한국미술협회 제19대 곽석손 이사장, 제20대 하철경 이사장, 제21대 노재순 이사장 취임으로 세대가 젊어졌으나 선거 과열과 미술대전의 잡음이 쉴 새 없이 일어나 작가의 위상이 많이 손상되었다.

대한민국미술대전에 문인화부를 신설하고 대의원 및 서울 회원만 투표하던 미협 선거법을 전국회원 투표권을 부여하게 하였다.

미술품 양도 소득세법에 대한 종합 소득세 법안이 폐지되었다.

한국미술협회 신입회원 가입의 규정 완화와 지부회원의 연회비 해결 및 서울구지부와 영상분과, 미디어아트로 개정하였다.

미술의 날 제정과 미협 이사장 선거를 전국 9개 권역으로 하여 동시 선거를 하도록 개정하였다.

국제전(백남준 세계전, 한국과 서구의 전후 추상미술 격정과 표현, 제1회 서울 국제 미디어아트 비엔날레 미디어시티 서울, 제1회 도자기엑스포 경기도, 한·중·일 현대 수묵화 대전, 제1회 한국국제아트 페어(KIAF 부산 개최) 등이 성대하게 개최되었다.

학예사 자격제 도입 시행 및 국립현대미술관 책임운영제도 도입과 국립박물관, 미술관 무료입장, 미술은행 제도를 시행하게 되었다.

서울시립미술관, 김종영미술관, 박수근미술관, 창동미술스튜디오, 가나 아뜰리에, 삼성리움미술관, 중국 아라리오 베이징 개관 등 민간 주도로 거대하게 개관되었다.

김달진미술연구소가 김달진미술자료박물관으로 개칭 개관함에 따라 미술계 발전에 크게 기여할 것을 기대하게 되었다.

2000

대한민국미술대전 문인화 부문 신설

· 연도 : 2000

한국미술협회 전국회원 투표권 부여

· 연도 : 2000

한국과 서구의 전후 추상미술– 격정과 표현

· 연도 : 2000

한국 현대미술의 사원전(1950~60년)

· 연도 : 2000

제1회 서울국제 미디어 아트비엔날레

· 연도 : 2000 · 장소 : 미디어 시티 서울

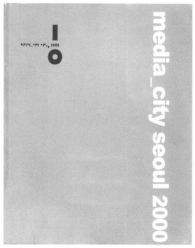

제1회 서울국제 미디어 아트비엔날레 도록

2000. 1. 1
새로운 밀레니엄을 맞이하는 축제가
전세계에 걸쳐 치러짐

2000. 3. 29
제3회 광주비엔날레 개막 (~6. 7)

2000. 4. 13
제16대 총선

2000. 6. 13
남북 정상 회담 개최 (평양, ~6. 15)

2000. 7. 1
의약 분업 본격 시행

학예사 자격제 도입 시험 첫 시행

· 연도 : 2000

2000. 8. 5
남한 46개 언론사 사장단, 김정일 북한 국방위원장 초청으로 방북

세계평화미술제전

· 연도 : 2000 · 북한 미술 작품의 최초 전시회

한국서가협회 새천년 통일염원 한마음서예초대전

· 기간 : 2000. 2. 5 ~ 2. 17

· 장소 : 제주도마라도 제주국제공항전시실

· 주최 : (사)한국서가협회

2000. 8. 15
대한민국과 조선민주주의인민공화국, 남북한 이산가족 200명 서울과 평양에서 반세기만에 혈육 상봉

제12회 대한민국서예대전

· 기간 : 2000. 5. 16 ~ 5. 31

· 장소 : 예술의전당 서예관

· 주최 : (사)한국서예협회

한국제12회 대한민국서예대전 포스터

서울대미술관 서울올림픽미술관 건립 마찰

· 연도 : 2000

서울미술관(구기동) 구명 탄원 불발

· 연도 : 2000

제3회 한국서예협회 초대작가전

· 기간 : 2000. 6. 1 ~ 6. 6

· 장소 : 예술의전당 서예관

· 주최 : (사)한국서예협회

한국서예협회 초대작가전 포스터

제39회 갈물한글서회전 및 이미경 회고전

· 기간 : 2000. 10. 3 ~ 10. 9

· 장소 : 예술의전당 서예관

· 주최 : 갈물한글서회

2000. 9. 2
정부, 비전향 장기수 63명 판문점 통해 조선민주주의인민공화국에 송환

2000. 10. 13
김대중 대통령 노벨평화상 수상자로 선정

2000. 12. 31
20세기의 마지막 날

갈물한글서회전 및 이미경 회고전 전시장

제34회 한국미술협회전

· 주최 : 사단법인 한국미술협회

· 기간 : 2000. 12. 8 ~ 12. 13 · 장소 : 예술의전당 한가람미술관

제34회 한국미술협회전 도록

소암서예문화관(서예고시협회) 개관

· 연도 : 2000. 12.

2001

한국미술협회 제19대 곽석손 이사장 선출

제19대 한국미술협회 이사장 곽석손(郭錫孫, 1948~)

· 재직기간 : 2001. 2 ~ 2004. 1
· 동양화가 · 홍익대, 동국대대학원 졸
· 개인전 15회, MANIF 국제 아트페어
· 국제 채묵화 연맹전, 아트 서울전
· 서울시 원로 중진 초대 작가전 · 가일미술관 개관 기념전
· 한국·터키 현대미술 교류전, 한·인도 현대작가 교류전
· 대한민국 미술대전 운영, 심사위원
· 대한민국미술대전 운영위원, 심사위원, 미술세계대상전 심사위원
 역임
· 군산대학교 교수 역임

한국미술협회 평론분과를 평론, 학술 분과로 개정
· 연도 : 2001

<div style="margin-left:auto">

2001. 1. 1
21세기의 첫날

2001. 1. 1
축구 국가대표팀 감독에 거스 히딩크 선임

2001. 3. 1
대한민국 최초의 사이버 대학교인 서울디지털대학교 설립

2001. 3. 29
인천국제공항 개항

</div>

한국미술협회 영상설치분과 설치

· 연도 : 2001

80년대 리얼리즘과 그 시대전

· 연도 : 2001

사실과 환영: 극사실 회화의 세계전

· 연도 : 2001

한·중·일 현대 수묵화 대전

· 연도 : 2001

한·중·일 현대 수묵화 대전 도록

소암서예문화관 개관 기념전

· 기간 : 2001. 1
· 주최·주관 : 서예고시협회(후 한국서도협회)

제1회 경기도 세계도자비엔날레 국제공모전 개최

· 주최 : 세계도자기엑스포조직위원회

제1회 경기도 세계도자비엔날레 국제공모전 도록

2001년 정기총회 및 임원선출

· 일시 : 2001. 2. 10

· 명예회장 : 정하건

· 공동회장 : 조수호, 권갑석, 하남호, 이수덕, 금기풍, 이병순

· 회장 : 김영기

· 상임부회장 : 주계문

· 부회장 : 이규형, 김진화, 변요인, 황성현, 박진태, 정제도, 이완숙,
　　　　　 한태상

· 감사 : 임현기, 박남준

· 주최 : (사)한국서가협회

한국화가 김기창 사망

한국화가 김기창(金基昶, 1913. 2. 18~ 2001. 1. 23)은 한국 근현대
화단에서 활동한 한국화가로, 8세에 승동보통학교에 입학한 후 병으
로 언어장애와 청각을 상실하였다. 1930년 이당 김은호의 화숙인 이
묵헌(以墨軒)에 들어가 그림을 배우기 시작했다. 1931년 제10회 조선
미술전람회에 출품하여 첫 입선을 하였고 1937년부터 1940년까지 4
년 연속 특선을 하여 추천작가가 되었다. 조선미술전람회 추천작가
라는 위치와 김은호의 후원에 힘입어 일제 식민지시대 유명 작가로
성장하였다.

해방이 되자 1946년 5월 「해방과 동양화의 진로」, 12월 「미술운동과
대중화문제」 등의 글을 발표하며 동양화의 새로운 방향을 모색하기
시작하였다. 1950년대에 들어서면서 동양화가 추상 예술의 풍조를
따라 시대성에 발맞춰 전진해야 한다고 주장하며 김영기와 함께 '현
대동양화' 운동을 주창하였다.

1946년 역시 한국화가인 우향 박래현과 결혼했고, 다음 해 제1회 '우
향-운보 부부전'을 개최하였다. 이 전시회는 한국 미술계 최초의 부
부전으로, 1971년 제17회전까지 꾸준히 이어졌다. 특히 하와이 호놀
루루 동서문화교류센터와 뉴욕 동남아시아 박물관의 초청으로 개최

한 부부전은 해외미술사찰의 계기가 되었다.

홍익대학교와 수도여사사범대학 교수로 후진 양성에도 힘을 기울였고, 후소회 회장직을 역임하기도 했다. 1957년에는 당시 대한민국미술전람회에 비판적이었던 작가들과 함께 새로운 동양화 모색을 주창하며 백양회를 결성하였다.

일제식민지시대 김기창의 작품은 김은호의 화풍을 충실하게 수용한 채색인물화였다. 그러나 1950년대에 들어서면서 부인 박래현과 함께 서양 입체주의의 영향을 보여주는 실험적인 작품을 많이 제작하였다. 1960년대 중반 이후에는 완전한 추상화 단계에 접어들었는데 1967년 상파울루 비엔날레 한국대표로 미국과 멕시코 등을 시찰한 후 다시 작품에 변화를 보였다. 당시 그의 작품들은 강렬한 필선과 적색, 황색이 두드러졌으며, 1970년대의 청록산수 연작과 바보산수, 민화풍의 화조화 등으로 이어졌다. 또한 1973년부터 세종대왕, 김정호, 을지문덕 등 역사위인들의 영정 제작을 많이 담당하였다.

청각장애우들을 위한 활동도 활발하게 펼쳤는데 1979년 한국농아복지회를 창설하여 초대회장에 취임하였고, 1984년에는 서울 역삼동에 청각장애인을 위한 복지센터인 청음회관을 설립하였다.

5월문화상, 3·1문화상, 국민훈장 모란장 서훈, 대한민국예술원상 수상, 5·16민족상(사회부문), 서울시문화상(미술부문) 수상, 금관문화훈장 추서하였다.

자유신문사 문화부 기자를 역임하기도 했다.

제13회 대한민국서예대전

· 기간 : 2001. 5. 14 ~ 5. 27
· 장소 : 예술의전당 서예관
· 주최 : (사)한국서예협회

2001. 9. 11

9·11 테러. 알 카에다의 테러리스트들
이 미국 여객기 4대 납치하여 뉴욕
맨해튼 세계무역센터 충돌. 워싱턴
D.C.의 미국 국방부, 펜실베이니아 주
에 추락시킴. 이 사건으로 세계무역
센터가 붕괴되고 미국 국방부가 부
분 붕괴되어 3,000여 명이 사망함.

2001. 9. 20
제3회 2001 세계서예전북비엔날레
개막 (~10. 19)

2001. 10. 13
2001 전주세계소리축제 개막

제13회 대한민국서예대전 포스터

한국전각학회 『印品』 창간호 발간

· 일시 : 2001. 6
· 의의 : 당시까지의 「槿域印藝報」를 발전적으로 발간하고 대신 『印
품』을 발간하기로 함
· 참여작가 : 53명

『印品』 창간호

서양화가 김인승 사망

서양화가 김인승(金仁承, 1910. 1. 19 ~ 2001. 6. 20)은 경기도 개성 출생으로 호는 지연(智淵)이다. 도쿄미술학교[東京美術學校] 출신의 한국 서양화 1세대 화가로 구상적인 사실주의를 추구하며 한국 아카 데미즘 미술의 전통을 확립한 작가이다. 한국 근대 조각의 1세대 작 가인 김경승이 그의 동생이다.

개성 제일보통학교를 거쳐 1925년 송도 고등상업학교를 입학한 김인 승은 1929년 동아일보사 주최 전조선학생미술전에 「임진강철교」, 「뒷 동산 풍경」이 입선될 만큼 이른 나이부터 미술에 재능을 보였다. 1932년 일본 가와바타미술학교 서양화과를 수료하고 같은 해 도쿄미 술학교 서양화과에 입학했다. 재학 중이던 1936년 일본 문부성미술 전람회(文部省美術展覽會)에서 「나부(裸婦)」로 입선하고 광풍회(光風 會) 전람회에도 작품을 출품했다. 1937년 도쿄미술학교를 졸업한 뒤 처음 참가한 제16회 조선미술전람회에서 「나부」로 첫 특선을 차지했 는데 제19회까지 연속 4회의 특선을 수상하면서 1940년 조선미술전 람회의 추천작가가 되었다. 이때 서양화 분야에서 추천작가가 된 심 형구, 이인성과 함께 '추천 작가 3인전(三人展)'을 가졌다.

1943년에는 심형구, 박영선, 김만형, 손응성, 이봉상, 임응구 등과

함께 단광회(丹光會)를 조직하여 친일미술활동에 가담했다. 그해 8월 조선인 징병제가 시행되자 이를 기념하는 기록화를 합작으로 제작했으며 반도총후미술전의 추천작가로 참여하기도 했다.

해방 이후 개성여자중학교에서 미술교사로 재직하다가 1947년부터 이화여자대학교 미술과 교수로 부임하여 왕성한 활동을 보였다. 1949년 제1회 대한민국미술전람회에 추천작가로 참여하는 것을 시작으로 대한민국미술전람회 심사위원, 1955년 대한미술협회 부위원장, 1957년 예술원 회원, 1960년 이화여자대학교 미술대학 학장 등을 역임하면서 서양화단의 구상 계열을 주도하는 작가로 활동했다. 1974년 미국으로 이주한 뒤 작품활동을 계속해 오다가 2001년에 사망했다.

1963년 문화포장을 받았고, 1965년 대한민국예술원상, 서울특별시 문화상, 3·1 문화상을 수상하고, 1969년에는 대한민국 문화훈장 동백장을 받았다.

사진작가 임응식 사망

임응식(林應植, 1912. 11. 11 ~ 2001. 1. 18)은 전후 생활주의 리얼리즘 사진을 주도한 한국의 사진작가이다. 부산에서 출생하였으며, 형인 임응구(林應九)는 서양화가이다. 와세다(早稻田)중학교 입학 선물로 카메라를 받고 사진에 관심을 가지게 되었다. 1931년 부산체신리

원양성소(釜山遞信吏員養成所)를 수료하고 1933년에는 일본인 중심으로 결성된 여광사진구락부(黎光寫眞俱樂部)에 가입했다. 1934년에는 일본 도시마(豊島)체신학교를 졸업하고 1935년 강릉우체국에 근무하면서 강릉사우회(寫友會)를 조직했다. 1938년부터 1943년까지는 부산지방체신국에 근무했다. 1944년부터 1946년까지 일본물리탐광주식회사(日本物理探鑛株式會社)에서 과학사진을 찍었다. 1946년부터 부산에서 사진현상소 '아르스(ARS)'를 운영했으며 부산광화회(釜山光畵會)를 결성했다. 부산광화회는 1947년 '부산예술사진연구회'로 이어져 회원전을 개최하였다.

한국전쟁 인천상륙작전 당시 종군사진기자로 참전하고 10월 15일에 부산에서 '경인전선보도사진전'을 열었다. 1952년 6월 서울에서 피난 온 대한사진예술연구회 회원들과 합동전을 개최하였다. 같은 해 12월에 한국사진작가협회를 창립하고 회장을 역임했다. 이 단체는 정기전 개최, 국전의 사진부 신설과 국제전 진출 등 사진의 문화예술계로의 제도적 정착과 발전에 힘썼다. 1957년 미국현대미술관(MOMA)의 사진전인 '인간가족전'을 경복궁 미술관에 유치하는 데 애썼다.

1953년 서울대학교 미술대학에서 한국 최초의 사진강좌를 맡았고, 이화여자대학교, 홍익대학교 등에서 사진을 가르쳤다. 1974년부터 78년까지 중앙대학교 사진과 교수를 역임하였으며, 1977년에는 한국사진교육연구회를 창립했다.

한국문화단체총연합회 중앙위원(1953~1960), 한국미술가협회 사진부 대표(1955~1960), 한국창작사진가협회 회장(1964~1971), 대한민국미술대전 초대작가(1964~1982) 및 심사위원과 운영위원(1974~1975), '사진영상의 해' 조직 위원장(1998) 등을 역임하였다. 한국사진문화상(1958), 서울특별시 문화상(1960), 대한민국 문화예

술상(1971), 현대사진문화상(1978), 은관문화훈장(1989) 등을 수여받았다.

세계현대도자전

· 연도 : 2001
· 주최 : 세계도자기엑스포조직위원회

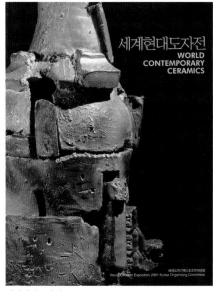

세계현대도자전 도록

김달진연구소 개설

· 연도 : 2001
· 소장 김달진

한국한겨레예술협회 창립

· 일시 : 2001. 10. 6
· 이사장 박수진

옹기전

· 연도 : 2001
· 주최 : 세계도자기엑스포조직위원회

옹기전 도록

제35회 한국미술협회전

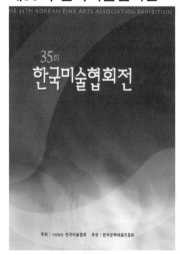

제35회 한국미술협회전 도록

〈월간 서예문인화〉 창간

· 창간호 : 2001. 11
· 발행처 : (주)서예문인화
· 대표이사 편집인 : 이홍연
· 발행인 : 박수인
· 2015년 12월 현재 통권 170호 발간

〈월간 서예문인화〉 창간호(2001년 11월호)

· 주최 : 사단법인 한국미술협회
· 후원 : 한국문화예술진흥원
· 기간 : 2001. 10. 29 ~ 11. 3
· 장소 : 예술의전당 한가람미술관

제4회 한국서예협회 초대작가전

· 기간 : 2001. 11. 7 ~ 11. 13
· 장소 : 세종문화회관 미술관
· 주최 : (사)한국서예협회

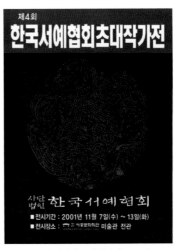

제4회 한국서예협회 초대작가전 포스터

제34차 한국미술협회 임원·전국지부장 회의

· 기간 : 2001. 12. 14(금) ~ 12. 15(토)
· 장소 : 수안보상록호텔
· 주최 : 사단법인 한국미술협회
· 주관 : 한국미술협회 충주지부

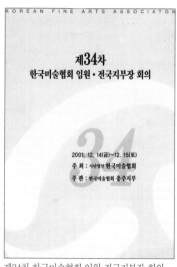

제34차 한국미술협회 임원·전국지부장 회의

2002

『한국서가회보』 창간호 발간
· 일시 : 2002. 2
· 발행처 : (사)한국서가협회
· 창간호 발간 이후 2015년 현재까지 통권 제19호 발간함.

한국근대회화100선전
· 연도 : 2002

창동 미술 스튜디오 가나 아틀리에 개관
· 연도 : 2002

2002. 1. 1
EU, 공식적으로 유로화 사용을 시작

2002. 3. 29
제4회 광주비엔날레 개막 (~6. 29)

2002. 5. 31
2002 한일월드컵
제17회 2002년 월드컵은 아시아의 대한민국과 일본에서 5월 31일부터 6월 30일까지 총 31일간 치러졌다. 이 대회는 월드컵 역사상 최초로 두 나라의 공동 개최 형태로 치러졌으며, 유럽과 아메리카 이외의 대륙에서 개최된 첫 번째 대회로 이름을 올리고 있다. 대부분의 강호들이 수준 높은 경기력을 선보였던 1998년 대회와 다르게, 2002년 대회는 그야말로 이변의 연속이었다. 최강 프랑스와 아르헨티나가 조별리그에서 침몰한 것을 시작으로 세네갈과 미국이 8강에, 대한민국과 터키가 4강에 오르는 대형 사건이 연달아 터져 나왔다.

남북평화미술축전 서울전

· 연도 : 2002 · 주최 : 조달문화관

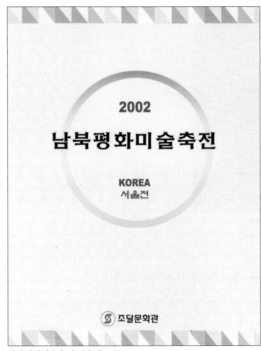
남북평화미술축전 서울전 도록

김종영 미술관 개관

· 연도 : 2002

박수근 미술관 개관

· 연도 : 2002

2002 당대 한·중 대표화가 연합전

· 연도 : 2002

2002 당대 한·중 대표화가 연합전 도록

제1회 한국국제아트페어(KIAF) 부산 개최

· 연도 : 2002

제1회 한국국제아트페어(KIAF) 도록

2002. 6. 13
여중생 장갑차 압사 사건 발생

2002. 6. 13
제3회 지방선거 실시

2002. 6. 22
한·일월드컵 8강전에서 한국이 스페
인을 승부차기로 꺾고 준결승 진출

2002. 6. 29
서해교전 발생. 서해 해상에서 남북
간 교전이 벌어져 남측에서 6명이 사
망하고 18명이 부상

2002. 9. 18
남북 경의선 및 동해선 철도와 도로
연결공사 동시 착공

2002. 9. 19
북한, 신의주를 특별행정구(경제특
구)로 지정

2002. 9. 29
제14회 부산 아시안 게임 개막(~10. 14)

2002. 12. 19
제16대 대통령 선거에서 노무현 당선

서양화가 유영국 사망

서양화가 유영국(劉永國, 1916. 4. 7 ~ 2002. 11. 11)은 한국 모더니즘과 추상화의 선구자다. 강렬한 색과 기하학적 구성의 울림으로 서사적 장대함과 서정적 아름다움을 표현했다.

1916년 경상북도 울진에서 태어났다. 1938년 일본 도쿄문화학원 유화과를 졸업하고, 1948년 서울대학교 미술대학 교수, 1966년 홍익대학교 미술대학 교수가 되었다. 대한민국미술전람회(국전) 초대작가(1968), 국전 서양화 비구상부 심사위원장(1970), 국전 운영위원(1976) 등을 역임하였고, 1979년 대한민국 예술원 회원이 되었다.

1937~1942년 일본 자유미술회우전(自由美術會友展)에 출품하고, 1963년 제7회 상파울루 비엔날레, 1967년 제9회 도쿄비엔날레에 출품하였다. 1978년 파리 살롱드메 초대전에 출품하였고 1979년에는 국립현대미술관에서 〈유영국 초대전〉을 가졌으며, 1983년 밀라노에서 열린 한국현대회화전에도 출품하였다. 그밖에 〈유영국 회고전〉(1985), 〈세계현대미술제〉(1988), 〈갤러리 현대 초대전〉(1995), 〈한국추상회화의 정신전〉(1996) 등의 전시회를 열었다.

1930년대 도쿄 유학시절부터 추상작업을 시작한 이래 한국 모더니즘의 제1세대 작가이자 추상미술의 선구자로 활약했다. 그의 작품은 산,

길, 나무 등의 자연적 소재를 추상화면의 구성요소로 바꿈으로써 엄격한 기하학적 구성과 강렬한 색채가 어우러진 시적 아름다움과 경쾌한 음악적 울림을 자아낸다.

1960년대 말부터 '산'이라는 모티브를 사용하는데, 자연을 구체적인 대상물이 아니라 선·면·색채로 구성된 비구상적인 형태로 탐구하였다. 그 중 《산》(1970)은 강렬한 대비를 이루는 빨강, 파랑의 색면이 형태와 선을 결정짓는 가장 중요한 요소로서 해·산·바다·들판 등을 상징하여 작가의 자연에 대한 남다른 애착을 보여준다.

최근의 화풍은 서사시적 장대함에서 서정적 아름다움의 세계로 전환되는 경향을 보이나, 강렬한 색채와 엄격한 구성이 빚어내는 하모니의 울림에는 변함이 없다. 일본 자유미술전 최고상(1938), 대한민국 예술원상(1976), 대한민국 문화예술상(1982) 등을 수상하였다.

서양화가 박고석 사망

서양화가 박고석(朴古石, 1917. 2. 25 ~ 2002. 5. 23)은 평양 출신으로, 숭덕소학교와 숭실중학교를 졸업하고, 1935년 일본에 건너가 1939년 니혼대학(日本大學) 예술학부를 졸업하였으며, 서라벌예대 미술과장, 수도여자사범대학 교수, 대한민국미술전람회 추천작가 및 운영자문위원, 대한미술협회 이사, 한국미술협회 고문을 역임했다. 대학을 졸업한 이듬해인 1940년에 대학 동창들로 구성된 '격조전(格

調展)'에 참여하면서 화가로서의 활동을 시작하였다. 1943년에는 도쿄에서 첫 개인전을 가진 뒤 쇼치쿠(松竹)영화사의 만화영화제작부에서 일하였다.

1945년 광복과 함께 평양으로 돌아왔으나 곧 서울로 내려와 배화여고와 대광중고에서 미술교사를 담당하였다. 6·25가 발발하자 1·4후퇴 때 부산으로 피난해 부산공고 미술교사를 지냈는데, 이 시절 이중섭, 김환기, 한묵 등과 함께 지냈다. 1952년 이중섭, 한묵, 손응성, 이봉상 등과 함께 '기조전(其潮展)'을 창립하였고, 1957년에는 이규상, 유영국, 황염수, 한묵과 함께 '모던아트협회'를 창립하여 1962년 해체되기까지 지속적으로 참여하였다.

그는 1950년대까지는 자연주의적 모티브에 야수주의, 표현주의 경향의 화풍을 드러내는 작품을 제작하였으나, 모던아트협회 참여를 계기로 1961~62년경에는 추상작품을 제작하기도 하였다. 하지만 곧 추상회화에 회의를 느끼며 한동안 작품을 중단하였다.

1967년 이봉상 등과 함께 '구상전(具象展)'을 창립하면서 다시 창작을 재개하였다. 이 무렵부터 산행을 시작하면서 자연스럽게 산을 모티브로 한 작품을 제작하였다. 북한산, 설악산, 백양산, 지리산 등 전국의 명산을 여행하면서 산의 사계절을 그림으로 남겼다.

1970~80년대에 그린 산 그림은 원근법을 무시한 공간, 두터운 유화물감의 질감, 힘과 탄력이 넘치는 필치, 강렬한 색채대비를 통해 산의 감동을 표현하였다. 1980년대 후반부터는 부드러운 필치로 잔잔한 여운이 감도는 소박한 풍경을 그렸다.

대표작으로는 「범일동 풍경」(1951), 「가족」(1953), 「치악산」(1973), 「외설악」(1981) 등이 있다.

1984년 대한민국 문화예술상을 수상하였고 1987년에는 정부로부터 금관문화훈장을 받았다.

한얼문예박물관 개관

2002년, 강원도 횡성군 우천면에 한얼문화예술관(관장 이양형)으로 문을 열어 2008년 한얼문예박물관으로 개칭하였다. 우리 민족의 전통문화예술의 역사를 중심으로 발굴, 보존, 전시, 연구, 체험을 통한 문화예술(한국화, 문인화, 서예) 대중화의 문화적 소통을 통한 정서적 풍요함을 제공하고, 선조들이 남긴 자랑스러운 문화유산을 바탕으로 글로벌(Global)시대의 리더로서 자리매김 할 수 있도록 도우며, 농촌지역에 박물관을 설립하여 문화혜택의 범위에서 사회 교육기관으로서 역할을 수행하기 위하여 설립하였다.

6개 부분의 전시관, 체험관, 교육관, 야외공연장, 식물원, 수석관, 야외조각공원을 갖추고 2만여 점의 소장품을 전시하고 있다.

한얼문예박물관 전시실

한얼문예박물관 외부전경

서예고시협회(한국서도협회 전신), 한국서예문화진흥회로 협회 명칭 변경

· 연도 : 2002. 2

전국민 붓잡기 운동 선언대회

· 일시 : 2002. 4
· 주최·주관 : 한국서예문화진흥회(한국서도협회 전신)

제14회 대한민국서예대전

· 기간 : 2002. 5. 14 ~ 5. 27
· 장소 : 예술의전당 서예관
· 주최 : (사)한국서예협회

제14회 대한민국서예대전

한국국제미술협회 한국현대작가 모스크바 초대전

· 기간 : 2002. 9. 8 ~ 9. 12

· 장소 : 모스크바 Moscow Central Artist House
· 주관 : 한국국제미술협회

한국국제미술협회 한국현대작가 모스크바 초대전 도록

한국서도협회, 문화관광부에 법인설립허가 신청

· 일시 : 2002. 11. 1
· 법인이사 : 박희택(회장), 강사현, 황성현(이상 부회장), 김영기,
　　　　　　김기욱, 김성환, 신재원, 박영옥, 이영순, 최석화
　　　　　　(이상 이사), 김세희, 문관효(이상 감사)

사단법인 한국서도협회 법인설립허가증 발급 받음

· 일시 : 2002. 12. 6

제36회 한국미술협회전

· 주최 : 사단법인 한국미술협회
· 후원 : 한국예술문화단체총연합회·한국문화예술진흥원
· 기간 : 2002. 10. 25 ~ 10. 29

· 장소 : 예술의전당 한가람미술관

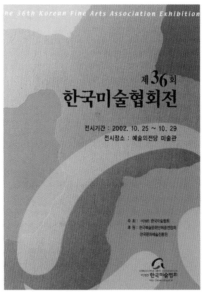

제36회 한국미술협회전 도록

제1회 대한민국한겨레서예대전 개최

제1회 대한민국한겨레서예대전 도록

· 기간 : 2002. 3. 9 ~ 3. 16
· 장소 : 소암서예문화관
· 주최 : 한국한겨레서예협회(회장 박수진)
· 특징 : 시상식 및 입상작 전시

제1회 대한민국예술대전 시상식 기념촬영

2003

미술품 양도 소득세에 대한 종합 소득세 법안 폐지
· 연도 : 2003

한국 미술 진흥을 위한 제도적 지원방안 세미나
· 주제 : 한국미술시장, 불황의 극복과 대안 모색
· 주최 : 21C 한국미술 진흥을 위한 연대모임

2003. 2. 18

대구 지하철 화재 참사 발생. 192명 사망, 148명 부상

2003. 2. 25

제16대 노무현 대통령 취임

2003. 3. 19

미국, 이라크 침공

2003. 8. 27

북핵 문제 해결 위해 베이징에서 남·북·러·미·일·중 육자회담 시작

한국 미술 진흥을 위한 제도적 지원방안 세미나

(사)한국서도협회 제1차 이사회

· 일시 : 2003. 1. 10

· 내용 : 운영총회 일자 및 규정안 심의

· 운영이사 : 지남례, 이정은, 이경희 선임

· 사무국장 : 이영순 선임 · 총무 : 조명희 선임

권진규 30주기전

· 연도 : 2003

이우환 〈만남을 찾아서〉전

· 연도 : 2003

미술인회의 발족

· 연도 : 2003

서양화가 이종무 사망

서양화가 이종무(李種武, 1916. 9. 10 ~2003. 5. 26)은 충청남도 아산 출생으로, 국내 서양화1세대 화가인 고희동을 사사한 뒤, 1941년 동경동방미술학원을 졸업하고 동경미술가협회 및 동광회전 등에 참여하였다. 광복 후 1946년 동아백화점에서 개최한 〈양화6인전〉 등에 출품을 함으로써 해방 조국의 화단에서 자리를 잡기 시작하였다. 1955년부터 국전에서 계속 특선을 차지하였고, 같은 해부터 1966년까지 홍익대학교 미술학부 교수로 재직하였다. 개인전 12회를 개최하였고, 대한민국미술대전 심사위원장, 국전 초대작가·심사위원, 한국미술협회 제1대 이사장 등을 역임했다. 대한민국예술원상, 대한민국 보관문화훈장을 수상했다. 갈색조의 고향 이미지를 담은 풍경화와 누드화를 주로 그렸다. 1997년 고향 충남 아산에 자신의 호를 딴 당림미술관을 건립하였다. 미협장을 거행하였다.

이동훈 탄생 100주년 기념전

· 연도 : 2003
· 장소 : 국립현대미술관, 대전시립미술관

2003. 8. 29
국회, 주5일 근무제를 골자로 한 근로기준법 개정안 국회 본회의 통과

2003. 9. 15
드라마 〈대장금〉 시작 (~2004. 3. 22)

2003. 9. 20
제4회 2003 세계서예전북비엔날레
개막 (~10. 19)

2003. 12. 13
사담 후세인 이라크 전 대통령 체포

한국화가 김영기 사망

한국화가, 미술사가, 미술평론가 김영기(金永基, 1911. 11. 30 ~ 2003. 5. 1)는 서화가인 해강 김규진의 아들로, 본관은 남평(南平), 호는 청강(晴江), 일제 강점기 경성부(지금의 서울특별시) 출생이다. 어려서부터 서화를 배웠고, 6세때 서화연구회 주최 서화대전람회에 출품하기도 했다. 1932년 경성제일고등보통학교를 졸업하고 중국으로 유학을 떠났다. 1932년 중국 베이핑 우씨영문학교(于氏英文學校)에서 영어를 배웠고, 중국 베이징의 푸린대학(輔仁大學)에 입학하였다. 이 무렵 중국 근대서화의 대가인 제백석(齊白石)을 사사하였다. 1934년 일본미술전람회에 「석죽」으로 입선한 이후 주로 문인화와 서예를 중심으로 작품활동을 했다. 일본문인화전, 흥아서도회전, 일본문인서화전람회 등에 출품하여 입상하였고 조선미술전람회에도 입선하였다.

해방 이후부터 해외미술과 동양화에 대한 글을 열정적으로 발표하였으며 저술에도 힘써 『조선미술사』(1948)와 『동양미술사』(1971), 『동양미술론』(1980) 등을 출간했다. 단구미술원(1945), 백양회(1957) 결성에 참여하였는데, 특히 백양회 제2대 회장으로서 대만과 홍콩, 일본에서 전시회를 개최하여 한국미술의 해외교류에 기여를 했다.

1950년대부터 '동양화' 대신 한국화 용어를 사용할 것을 주장하며 한국화의 정의에 대한 글을 다수 발표하였고 '한국화전'이란 명칭 아래 개인전을 개최하기도 했다. 또 현대문인화 운동을 주창하면서 서예를 바탕으로 하는 '자화미술(字化美術)'을 제작하였다.

국내와 미국, 일본을 비롯한 해외에서 모두 20여 회 개인전을 열었다. 홍익대학교, 이화여자대학교, 서라벌예술대학, 수도여자사범대학, 성균관대학교에서 후진양성에도 힘썼다. 그밖에 한국미술평론인협회 창설에 참여하여 회원으로 활동하였고 한국전각협회의 초대회장을 역임하기도 했다.

김영기의 초기 작품들은 제백석의 영향을 받아 강한 먹과 활달한 필치로 그린 화조화와 부친 해강 김규진의 영향을 보여주는 사군자들이 많았다. 한국전쟁 때 경주에 피난하여 3년간 경주고등학교에 근무하면서 경주의 풍경을 많이 그렸고 이 때의 경주 스케치를 바탕으로 서양 현대미술을 수용한 실험적인 작품들을 다수 제작하였다. 특히 1960년대 '자화미술'은 앵포르멜 미술의 영향을 보이며 추상화에 가까운 양식을 보여주었다. 1980년대 들어서면서 군청색을 주로 사용한 '군청산수'로 새로운 변화를 시도하였다.

1994년 정도600년기념 자랑스런 서울시민상, 1997년 은관문화훈장을 받았다.

〈제9회 대한민국서도대전〉 문화관광부로부터 후원명칭 승인

· 일시 : 2003. 2. 8
· 내용 : (사)한국서도협회가 주최, 주관하는 〈제9회 대한민국서도대전〉가 문화관광부로부터 후원 명칭 승인 받음

제36차 한국미술협회 임원·전국지부장 회의

· 기간 : 2003. 2. 7(금) ~ 2. 8(토)

· 장소 : 진주시청

· 주최 : 사단법인 한국미술협회

· 주관 : 한국미술협회 진주지부

제36차 한국미술협회 임원·전국지부장 회의

영등포미술협회 창립

· 창립일 : 2003. 10. 31

· 창립총회 장소 : 영등포 문화예술회관

· 역대회장 : 초대 김경화(2004~2007 재임), 권의철(2007~2010
재임), 김미연(2010~2013 재임), 강광일(2013~현재 재임)

· 제1회 협회전(2004. 9. 7 ~ 9. 12) 개최 이후 2015년까지 11회
협회전 개최

제15회 대한민국서예대전

· 기간 : 2003. 3. 23 ~ 4. 2

· 장소 : 예술의전당 서울서예박물관

· 주최 : (사)한국서예협회

제15회 대한민국서예대전 포스터

제37차 한국미술협회 임원·전국지회,지부장 회의

제37차 한국미술협회 임원·전국지회,지부장 회의

· 기간 : 2003. 7. 3(목) ~ 7. 4(금)

· 장소 : 신안비치호텔

· 주최 : 사단법인 한국미술협회

· 주관 : 한국미술협회 목포지부

한국서가협회 이사·역대수상작가전

· 기간 : 2003. 10. 20 ~ 10. 26

· 장소 : 예술의전당 서울서예박물관

· 주최 : (사)한국서가협회

제37회 한국미술협회전

· 주최 : 사단법인 한국미술협회

· 후원 : 한국예술문화단체총연합회

· 기간 : 2003. 11. 29 ~ 12. 7

· 장소 : 예술의전당 한가람미술관

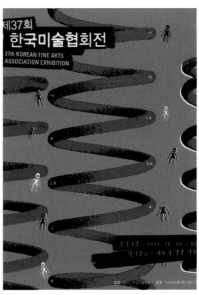

제37회 한국미술협회전 도록

2004

한국미술협회 제20대 하철경 이사장 선출

제20대 한국미술협회 이사장

하철경(河喆鏡, 1953~)

· 재직기간 : 2004. 2 ~ 2007. 1. 31

· 동양화가

· 목포대, 세종대 대학원 졸

· 1995 남농예술문화상 수상

· 1999 예총예술문화상 수상

· 2001 일본청추회전 특별상, 전남문화상 수상

· 2001 전라남도 예술부문 문화상

· 2011 제5회 대한민국 나눔대상 특별대상 대회장상

· 대한민국미술대전 운영, 심사위원

· 개인전22회, 단체전 및 초대전 350여회

· 현)(사)한국예술문화단체총연합회 회장, 호남대학교 교수

2004. 3. 12
노무현 대통령 탄핵 소추안 국회 통과

2004. 4. 1
KTX 개통

2004. 4. 15
제17대 총선

2004. 5. 1
서울광장 개장

2004. 5. 14
헌법재판소, 노무현 대통령 탄핵 소
추안 기각

2004. 6. 22
이이라크에서 김선일, 알 자르카위가
이끄는 무장단체에 의해서 피살

2004. 9. 10
제5회 광주비엔날레 개막 (~11. 13)

제 20대 한국미술협회 기구표 (2004-2006)

(사)녹미미술문화협회 창립

· 창립연도 : 2004년
· 이화여자대학교 미술대학 졸업생 및 타 미술대학 졸업생들을 주축
 으로 결성된 단체.
· 2007년 일본과 〈화해와 화합의 한·일전〉 개최 이후 한국과 일본의
 문화교류를 하며 2015년 현재까지 6회째 개최해오고 있음.

사단법인 한국미술협회 협회지 〈美協〉 53호 발간

사단법인 한국미술협회 협회지 〈美協〉 53호

2004. 10. 21
헌법재판소, 행정수도 이전법 위헌
판결

2004. 12. 8
노무현 대통령, 이라크 파견 자이툰
부대 방문

한국미술협회 협회지 〈美協〉 53호(2004+04)를 발간하였다. 사단법인 한국미술협회 하철경 이사장의 신임사, 이창동 문화관광부장관의 축사, 이성림 한국예술문화단체총연합회장의 축사 정기총회 개최보고를 게재하였다. 제20대 사단법인 한국미술협회 이사장 선거에서 기호2번 하철경 후보가 기호1번 차대영 후보를 189표 차로 당선되었음과 함께 문인화분과·디자인분과 부이사장 신설, 선거총회의 권역별 개최, 지방회원의 회비 이중부과 개선 등 정관 개정 사항들을 보고하였다.

특집으로 '한국미협(미술인)에 바란다'를 마련하였다. 하종현 서울시립미술관장은 〈헌신적 봉사와 의지만이 해결의 관건〉, 조각가인 전준 서울대 교수는 〈'미협' 이제는 변해야 한다〉, 윤진섭 한국미술평론가협회장은 〈문예진흥기금 파장을 바라보며...〉, 한국미술평론가협회의 〈문예진흥기금 파장에 대한 우리의 입장〉, 한근석 국민대학교 테크로디자인 대학원 교수의 〈새로운 문화가 주도하는 젊은 미

협〉, 권진상 거창지부(평론분과) 회원의 〈새로운 밀레니엄을 이끌 한국미협〉, 엄기석 동양화가의 〈21C 문화대국을 준비하는 미협〉을 게재하였다.

그 외에도 〈문예진흥기금을 둘러싼 논란을 지켜보며〉, 〈국립현대미술관 대관 관련 미협 대응 경과보고〉, 〈7차 교육과정과 미술교과 폐과 그리고 그 이후〉 등을 게재하였으며, 행사소개, 제20대 한국미술협회 기구표, (사)한국미술협회 20대 임원명단, 지부소식, 〈대한민국미술대전〉 개최요강, 한국미술협회 20대 전국지회(부) 주소록 등을 수록하였다.

한국미술협회 신입회원가입 규정 완화 · 연도 : 2004

한국미술협회 지부회원본부 연회비 하향 조정 · 연도 : 2004

한국미술협회 서울 구지부 · 연도 : 2004

한국미술협회 영상분과를 미디어아트 분과로 개정
· 연도 : 2004

박생광 탄생 100주년 기념전 · 연도 : 2004

미술밖 미술전 · 연도 : 2004

한국현대미술 1960~2004년전 · 연도 : 2004

이응노 탄생 100주년 기념전 · 연도 : 2004

삼성 리움미술관 개관

· 연도 : 2004

서울 올림픽미술관 개관 · 연도 : 2004

전북도립미술관 개관 · 연도 : 2004

제16회 대한민국서예대전

· 기간 : 2004. 3. 23 ~ 4. 2
· 장소 : 예술의전당 서울서예박물관
· 주최 : (사)한국서예협회

제16회 대한민국서예대전 도록

제38차 한국미술협회 임원·전국지회(부)장 회의

· 기간 : 2004. 4. 2(금) ~ 4. 3(토)　· 장소 : 라콘티넨탈

· 주최 : 사단법인 한국미술협회

· 주관 : 한국미술협회 순천지부

제38차 한국미술협회 임원·전국지회(부)장 회의

제5회 한국서예협회 초대작가전

· 기간 : 2004. 5. 12 ~ 5. 16
· 장소 : 예술의전당 서울서예박물관
· 주최 : (사)한국서예협회

제5회 한국서예협회 초대작가전 도록

대한민국서도대전 개최 및 로또서예문화상 시상

· 기간 : 2004. 9. 7 ~ 9. 15
· 장소 : 예술의전당 서울서예박물관
· 시상식 : 2004. 9. 7
· 주최 : (사)한국서도협회

제38회 한국미술협회전

· 주최 : 사단법인 한국미술협회
· 기간 : 2004. 10. 29 ~ 11. 2
· 장소 : 예술의전당 한가람미술관

제38회 한국미술협회전 도록

제39차 한국미술협회 임원·전국지회(부)장 회의

· 기간 : 2004. 12. 10(금) ~ 12. 11(토)

· 장소 : 목포문화예술회관 1층

· 주최 : 사단법인 한국미술협회 · 주관 : 한국미술협회 목포지부

제39차 한국미술협회 임원·전국지회(부)장 회의

2005

대한민국미술대전 적립기금 문화예술위원회로부터 이관

· 연도 : 2005

· 금액 : 10억 8천

· 주최 : 한국미술협회

한국현대여성미술가회 창립

· 창립연도 : 2005. 1

· 공동대표 : 고정희, 박남희

· 창립목적 : 여성미술의 발전과 수준향상, 정보 공유를 목적으로 대구, 광주, 천안의 여성미술가들 98명이 발족

· 2005. 3, 한국미술협회에 등록

· 제1회 한국현대여성미술제 〈팔공·무등·금강이 하나 되어〉 개최

　– 광주의 고정희, 대구의 박남희, 천안의 성경숙이 지역 대표 역할

　– 여성작가 98명 참여

　– 전시기간 : 2005. 1. 25 ~ 1. 30

　– 전시장소 : 대구문화예술회관 제6, 제7전시실

2005 한국서가협회 정기총회 및 제4대 임원 선출

· 일시 : 2005. 2. 19

· 장소 : 서울교육대학교 종합문화관

· 제4대 회장 주계문 선출

· 수석부회장 : 박진태

· 상임부회장 : 이규형

2005. 2. 3
헌법재판소, 호주제에 대해 헌법 불합치 선고

2005. 4. 5
강원도 양양군 산불로 낙산사 화재 등 피해 발생

2005. 4. 29
경기도 고양시 킨텍스 개관

2005. 10. 1
서울특별시, 청계천 복원

· 부회장 : 임현기, 한태상, 원성희, 배형동

· 감사 : 정제도, 김도훈

· 정회원 직접선거

· 주최 : (사)한국서가협회

2005 한국서예협회 정기총회 및 신임이사장 선출

· 일시 : 2005. 1. 23

· 장소 : 예술의전당 서예관 문화사랑방

· 신임 이사장에 전명옥 선출(2005~2008 재임)

2005 한국서예협회 정기총회 기념사진

제17회 대한민국서예대전

· 기간 : 2005. 3. 23 ~ 4. 2

· 장소 : 예술의전당 서울서예박물관

· 주최 : (사)한국서예협회

독도사랑 및 역사 바로세우기전

· 기간 : 2005. 4. 13 ~ 7. 30

· 장소 : www.iseoye.net
· 주제 : 독도와 과거사 문제에 대한 우리의 자세
· 주최 : (사)한국서예협회

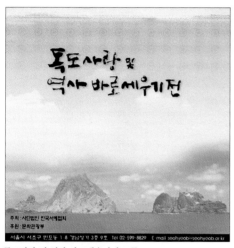

독도사랑 및 역사 바로세우기전 도록

초·중·고 서예 독립 과목 선정 청원서 국회 접수

초·중·고 서예 독립 과목 선정 청원서

2005. 10. 1
제5회 2005 세계서예전북비엔날레
개막 (~10. 31)

2005. 10. 7
검찰, 이중섭·박수근 미발표 유작 58
점 '위작' 판정

2005. 10. 28
용산 국립중앙박물관 개관

· 2005. 7. 13, 미협, 서협, 서가협 3단체 책임자 회동 초·중·고 서예 교과목 선정 서명작업 합의
· 2005. 9. 13, 3단체 대표, 3개 서예전문지 사장, 국회의원 연석 모임을 갖고 청원서명서 취합
· 2005. 9. 14, 초·중·고 서예 독립 과목 선정 청원서를 한국미술협회 정태희 서예분과위원장, 한국서예협회 전명옥 이사장, 한국서가협회 주계문 회장 등 3인을 대표로 하고 청원서명서를 곽성문 국회의원으로 하여 국회에 접수함.
· 주최 : (사)한국미술협회, (사)한국서예협회, (사)한국서가협회

제40차 한국미술협회 임원·전국지회(부)장 회의

· 기간 : 2005. 6. 10(금) ～ 6. 11(토)
· 장소 : 부천시청 회의실
· 주최 : 사단법인 한국미술협회
· 주관 : 한국미술협회 부천지부

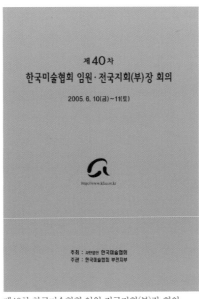

제40차 한국미술협회 임원·전국지회(부)장 회의

사단법인 한국미술협회 협회지 〈美協〉 54호 발간

사단법인 한국미술협회 협회지 〈美協〉 54호

한국미술협회 협회지 〈美協〉 54호(2005+03)를 발간하였다. 사단법인 한국미술협회 하철경 이사장의 인사말씀, 금호생명(주) 박병욱 사장의 인사말씀에 이어 김영재 미술사상가(철학박사)의 〈미술시장 위기인가, 기회인가〉, 이강렬 세종문화회관 본부장(극작가)의 〈새로운 모색, 문화산업에 관심을 기울이자〉, 엄종섭 갤러리가이드 편집주간의 〈그림 그리는 대통령〉, 송환아 아동대학교 미술학과 교수(동양미학박사)의 〈문화콘텐츠 산업의 뿌리는 순수미술이다〉, 이영길 한국미술협회 사무처장의 〈2005년 대한민국미술대전 사업개선안〉, (사)한국미술협회 성명서 〈달을 가리키는데 왜 손가락 끝만 보나?〉, 편집부의 〈미술은행(Art Bank) 설립·운영을 위한 공청회〉, 〈'건축물의 미술장식품 제도' 개선안에 대한 공청회〉, 〈제휴사업을 통한 한국미협의 발전방향〉, 〈멤버십 카드 제도 도입 – 멤버십 카드 가맹점 현황〉 등을 게재하였다.

그 외에도 참여광장, 지부·지회 소식, 200년도 감사보고서, 2005년
도 사업계획서, 장학금 신청 안내, 알림, 전국지회(부) 주소록, 〈대한
민국미술대전〉 개최요강 등을 수록하였다.

광복60주년기념 깃발전

· 기간 : 2005. 8. 12 ~ 8. 21
· 장소 : 서대문형무소역사관
· 주제 : 광복과 역사의식을 바탕으로 하는 나라사랑의 내용
· 주최 : (사)한국서예협회

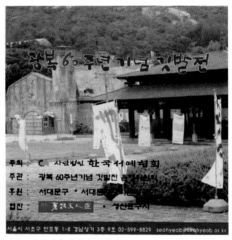

광복60주년기념 깃발전 도록

한국국제미술협회 임페리얼 팰리스 호텔 초대전

· 일시 : 2005. 8. 29
· 장소 : 서울 임페리얼 팰리스호텔 메라클홀
· 주관 : 한국국제미술협회

한국국제미술협회 임페리얼 팰리스 호텔 초대전 도록

제3회 한·중서예교류전-서울전

· 기간 : 2005. 8. 31 ~ 9. 6
· 장소 : 세종문화회관 미술관본관
· 주최 : (사)한국서예협회

제3회 한·중서예교류전-서울전 포스터

『한글궁체서예법화경』 출간

· 일시 : 2005

· 주관 : 갈물한글서회

· 발행처 : (주)서예문인화

『한글궁체서예법화경』 출간회

대한민국친환경예술협회(구, 대한민국미술교육연구원) 창립

· 창립총회일시 : 2005. 9. 15

· 장소 : 옛골식당

· 취지 : 21세기 국제 미술문화 활동의 정보제공 및 각종 미술교육 관련 소식 등 정보 제공, 새로운 미술교육 프로그램 연구, 개발

제39회 한국미술협회전

· 주최 : 사단법인 한국미술협회

· 기간 : 2005. 9. 25 ~ 10. 3

· 장소 : 예술의전당 한가람미술관

제39회 한국미술협회전 도록

제41차 한국미술협회 임원·전국지회(부)장 회의

· 기간 : 2005. 10. 28(금) ~ 10. 29(토)

· 장소 : 안산문화예술의전당 국제회의장

· 주최 : 사단법인 한국미술협회

· 주관 : 한국미술협회 안산지부

제41차 한국미술협회 임원·전국지회(부)장 회의

한·러 아트페어(KRAF) 개최

· 연도 : 2005

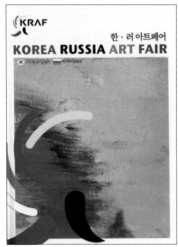

한·러 아트페어(KRAF)전 도록

한국미술 구상작가 총람 발간

· 연도 : 2005

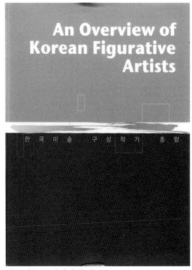

한국미술 구상작가 총람

서양화가 이대원 사망

서양화가 이대원(李大源, 1921. 5. 17 ~ 2005. 11. 20)은 음경복고등
학교를 졸업하고, 서울대학교 법학 학사, 중국문화대학교 명예박사,
성균관대학교 명예박사이다.

1971 반도화랑 설립, 제1회 개인전을 개최하였으며, 제21회 예술원
미술전(1999. 10), 한국의 미감전(2000. 3 ~ 4), 한국 베스트 작가
14인의 판화전(2005. 9 ~ 10)에 참가하였으며, 홍익대학교 교수
(1967 ~ 1986), 홍익대학교 총장(1980 ~ 1982), 대한민국예술원 회
장(1993 ~ 1993)을 역임하였다.

1995년 국민훈장 목련장을 수훈하였으며, 주요 작품으로 〈언덕의 파
밭〉(1938), 〈논〉(1976), 〈농원〉(1980) 등이 있다.

조각가 김영중 사망

조각가 김영중(金泳仲, 1926. 3. 15 ~ 2005. 8. 21)은 한국 현대 조
각 1세대 가운데 한 사람으로 손꼽힌다. 전라남도 장성에서 출생하여
서울대학교 조소과를 다니다가 한국전쟁으로 중단된 후 홍익대학교
조소과 3학년으로 옮겨서 졸업하였다. 원형회 창단 멤버를 거쳐, 대
한민국미술전람회 초대작가, 제11대 한국미술협회 이사장, 한국조각

공원연구회 회장, 광주비엔날레 초대 부조직위원장, 한국미술저작권
협회 회장 등을 역임하였다. 동아공예대전과 동아미술제를 창설 및
운영하였으며, 대형건물에 미술품을 의무적으로 설치하도록 하는
'1%법' 제안 및 제정하였다. 문교부장관상, 서울특별시 문화상, 청곡
문화상, 옥관문화훈장, 금호예술상, 홍익대학교 총동창회 자랑스러
운 홍익인상 등을 수상하였다. 상파울로비엔날레, 서울국제아트페어
등에 출품하였다. 미협장으로 거행하였다.

서양화가 김서봉 사망

김서봉(金瑞鳳, 1930. 5. 27 ~ 2005. 3. 19)은 평북 철산 출생으로,

2000-2009

서울대 미대를 졸업한 뒤 1957년 현대미술가협회를 결성해 추상화 활동에 전념했다. 그러나 1970년대 중반부터는 사실적 자연주의로 전환해 전원의 자연미를 담은 풍경화를 많이 그렸다. 동덕여대 회화과 교수와 초대 예술대학장, 학교법인 동방학원 이사장, 유네스코 국제조형예술협회 아태지역 회장, 제15대 한국미술협회 이사장 등을 역임했다. 홍콩·중국서도협회 영예장, 서울특별시 교육회 공로상, 은관문화훈장, 대한민국 문화예술상 등을 수상하였다. 미협장으로 거행하였다.

한국미술 100년전 · 연도 : 2005

대한민국미술교육연구원 창립총회

· 일시 : 2015. 9. 15. 18:00
· 장소 : 옛골식당
· 초대회장 권상구 선출
· 부회장 박해동, 사무국장 노금애, 사무차장 김광호, 감사 이의철
· 특징 : 대한민국미술교육연구원은 2008년 '대한민국친환경예술협
　　　회'로 명칭 변경

최초의 미학·미술사 학자 고유섭 탄생 100주년 행사

· 연도 : 2005

중국 아라리오 베이징관 개관 · 연도 : 2005

이중섭 서울 옥션 경매작품 위작 논란

· 연도 : 2005

미술은행제도 시행

· 2005 미술은행백서 발간(발행처 : 문화관광부·국립현대미술관)

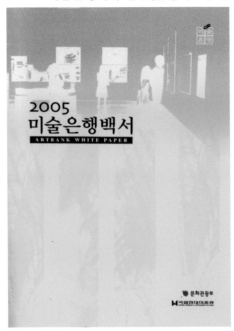

미술은행백서

한국화가·문인화가 장우성 사망

한국화가·문인화가 장우성(張遇聖, 1912. 6. 22 ~ 2005. 2. 28)은
충북 충주 출생으로, 1933년 육교한어학교(六橋漢語學校)를 졸업하
고 1937년 선전에 입선한 후, 1941~1943년 연속 특선하여 주목받기

시작했다. 한국전쟁이 발발하자 1951년 종군화가로 활동하였으며 1953년에는 이충무공기념사업회 위촉으로 제작한 이순신 장군의 영정은 표준 영정으로 지정되었다. 이후 김유신, 권율, 정약용, 강감찬, 윤봉길, 정몽주 등의 영정을 제작하였다. 서울대학교 미술대 교수, 홍익대 미술대 교수와 미술학부장으로 재직하였고, 1963년 미국 워싱턴에 동양예술학교를 설립, 1964년에는 미국 국무성화랑에서 개인전을 열었다. 한국미술가협회 부이사장, 대한민국예술원 회원을 역임하였다. 1989년 월전미술문화재단을 설립하고 1991년 월전미술관을 개관하였다. 서울시 문화상, 대한민국 홍조소성훈장, 대한민국 문화훈장을 수훈하였다.

2006

한국미술 100년전

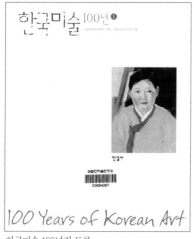

한국미술 100년전 도록

· 연도 : 2006

2006. 5. 12
검찰, 황우석 전 서울대 교수 논문 조작 사건 최종 수사 결과 발표

2006. 5. 31
제4회 지방선거 실시

2006. 6. 9
미국 워싱턴 D.C.에서 6월 5일부터 열린 한미 자유무역협정(FTA) 1차 본협상이 총 15개 분과 중 11개에서 양측간에 통합협정문을 마련하고 끝남.

· 기획 : 국립현대미술관 · 참여작가 : 김윤수 외

국립현대미술관 책임운영제도 도입 · 연도 : 2006

아르코아트페어 주빈국 행사 커미셔너 사회파문
· 연도 : 2006

3·1운동정신계승전
· 기간 : 2006. 2. 28 ~ 3. 26
· 장소 : 서대문형무소역사관 및 독립공원 주변거리
· 주최 : (사)한국서예협회

3·1운동정신계승전 포스터

제18회 대한민국서예대전
· 기간 : 2006. 3. 23 ~ 4. 2

· 장소 : 예술의전당 서울서예박물관

· 주최 : (사)한국서예협회

대한민국서예대전 포스터

제42차 한국미술협회 임원·전국지회(부)장 회의

· 기간 : 2006. 4. 7(금) ~ 4. 8(토)

· 장소 : 종합사회복지관

· 주최 : 사단법인 한국미술협회

· 주관 : 한국미술협회 거창지부

대한민국서예문인화원로총연합회 창립

· 창립일 : 2006. 5. 9

· 창립 발기인 : 조수호, 손경식, 김제운, 맹관영, 이완종, 이지연,
　　　　　　　이흥남, 조종숙, 홍석창, 설이명, 하진담, 강사현,
　　　　　　　권민기, 권오실, 김연, 김정묵, 김인규, 김주식,
　　　　　　　김태수, 김한성, 박양순, 박주옥, 서정한, 신정희,

2006. 7. 1
제주도가 제주특별자치도로 출범

2006. 9. 8
제6회 광주비엔날레 개막 (~11. 11)

2006. 10. 14
반기문 장관, 유엔사무총장으로 선출

2006. 10. 22
최규하 전 대통령 사망

2006. 12. 18
6자회담 중국 베이징에서 재개

송호, 원중식, 이규형, 이보영, 이성준, 이정도,
이종렬, 이평희, 이현종, 임채주, 정환국, 조기동,
홍분식, 홍승희
· 초대총재 : 조수호 (2006. 5 ~ 현재)
· 역대회장 : 제1·2·3대 손경식(2006. 5 ~ 2015. 5), 제4대 맹관영
(2014. 6 ~ 2015. 3), 제5대 7인공동회장(강사현(상임),
김제운, 맹관영, 이흥남, 정상옥, 조종숙, 홍석창, 2015.
3 ~ 현재)
· 2006. 10. 21 제1회 창립전 개최 (홍익대학교 국제디자인프라자,
2015년 현재 제10회 회원전 개최)

제40회 한국미술협회전

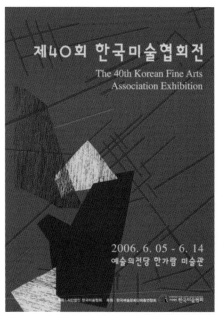

제40회 한국미술협회전 도록

· 주최 : 사단법인 한국미술협회

· 후원 : 한국예술문화단체총연합회

· 기간 : 2006. 6. 5 ~ 6. 14

· 장소 : 예술의전당 한가람미술관

퍼블릭 아트 창간 · 연도 : 2006

박이소 유작전 · 연도 : 2006

변관식 작고 30주기전 · 연도 : 2006

제6회 한글반포560돌 기념 초대작가전

· 기간 : 2006. 7. 19 ~ 7. 25

· 장소 : 세종문화회관 미술관본관

· 주최 : (사)한국서예협회

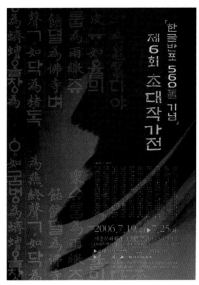

한글반포560돌 기념 초대작가전 포스터

2006 한국서예협회 회원전 "작은 것의 아름다움"

· 기간 : 2006. 9. 21 ~ 9. 27
· 장소 : 예술의전당 서울서예박물관
· 주최 : (사)한국서예협회

작은 것의 아름다움전 포스터

제3회 중·한서예교류전-북경전

제3회 중·한서예교류전-북경전 포스터

· 기간 : 2006. 10. 28 ~ 11. 1

· 장소 : 중국 북경수도박물관

· 주최 : (사)한국서예협회

제43차 한국미술협회 임원·전국지회(부)장 회의

· 기간 : 2006. 11. 24(금) ~ 11. 25(토)

· 장소 : 주성대학교 세미나실

· 주최 : 사단법인 한국미술협회

· 주관 : 한국미술협회 청원지부

제43차 한국미술협회 임원·전국지회(부)장 회의

2007. 2. 8
중화인민공화국 베이징에서 6자회담
재개. 2월 13일 타결

2007. 4. 2
한미 자유무역협정(FTA) 타결

2007. 5. 17
경의선과 동해선의 운행이 끊긴 지
각각 56년과 57년 만에 휴전선을 넘
어 시험 운행

2007

한국미술협회 제21대 노재순 이사장 선출

· 일시 : 2007. 1. 7

제21대 한국미술협회 이사장

노재순(盧載淳, 1950~)

· 재직기간 : 2007. 2. 1 ~ 2010. 1. 19

· 서양화가

· 홍익대 미술대학 졸

· 개인전 17회

· 2006 예총예술문화상 수상

· 한국파스텔화협회 회장 역임

· 단원미술대전 운영위원 및 상임위원 역임

· 대한민국미술대전 운영 및 심사위원 역임

제 21대 한국미술협회 기구표 (2007 -)

제44차 한국미술협회 임원·전국지회(부)장 회의

· 기간 : 2007. 4. 6(금) ~ 4. 7(토)

· 장소 : 진남문예회관

· 주최 : 사단법인 한국미술협회

· 주관 : 한국미술협회 여수지부

2007. 6. 27
제주도가 유네스코 세계자연유산으로 등재

2007. 6. 29
아이폰 출시

2007. 10. 2
노무현 대통령 제2차 남북정상회담
(~10. 4) 위해 평양 방문

사단법인 한국미술협회 협회지 〈미협〉 55호 발간

사단법인 한국미술협회 협회지 〈美協〉 55호

한국미술협회 협회지 〈미협〉 55호(2007.06)를 발간하였다. 사단법인 한국미술협회 노재순 이사장의 신임사, 이성림 한국예술문화단체총연합회장의 축사, 조배숙 국회문광위원장의 축사를 먼저 수록하였다.

특집에는 류송희 KBS한국방송 문화예술팀 PD의 〈다큐멘터리 5부작 – 미술과 미술〉, 박철희 북경 지우창 갤러리 문 대표의 〈아시아를 넘어 세계로〉, 신삼철 한국조달연구원장(경영학박사)의 〈방치된 '정부소장미술품'을 찾아 생명력을 불어넣다〉, 신현옥 치매미술치료협회장의 〈함께 느끼다 '공감'〉, 김달진 김달진미술연구소장의 〈국내작가들 작품 활동으로 인한 소득 도시평균근로자 수준에 한참 못 미쳐〉를 게재하였다.

이 외에도 정정수 정책연구소장(서양화가)의 〈정책연구소 개설의 의의〉, 채수영 기획정책위원회 부위원장의 〈비전미협! 로드맵 프로젝트〉, 전완식 대외협력Ⅱ위원장의 〈대외협력Ⅱ위원회 소식〉, 정기창 한국미술협회 서울지회추진협의회 위원장의 〈새로운 위상을 세

우기 위한 서울지회 추진협의회〉, 오형태 공공미술위원장의 〈지루한 장마철처럼 3년의 시간은 그러했다〉를 게재하였다.

또한 2007년도 정기총회 및 제21대 이사장 선거 소식, 제26회 대한민국미술대전 개최요강, 한국미술협회 Family 카드 소개, 제21대 한국미술협회 기구표, 제21대 한국미술협회 임원명단, 지회(부) 주소록, 지회·지부 소식, 심사위원 은행제도 규정(안) – 본인추천제, 2007년도 장학금 지급보고, 2007년도 사업계획서, 한국미술협회 회원갤러리 참여안내 등을 수록하였다.

미술인의 날 제정 · 연도 : 2007

한국미술협회 전국 9개권역 동시선거 · 연도 : 2007

대한민국미술대전 비리 적발

· 연도 : 2007

국내에서 가장 오래되고 규모가 큰 미술공모전에서 제자들의 작품을 미리 수상작으로 찍어놓고 각본대로 심사를 진행한 전·현직 미술협회 간부들이 경찰에 대거 적발됐다.

특히 협회 이사장 선거에서 특정 후보의 표를 늘리기 위해 자격 미달자를 회원으로 가입시키거나 중견 작가가 돈을 받고 공모전 출품작을 대신 그려주는 등 미술계 전반의 고질적인 비리가 이번 수사로 드러나 충격을 주고 있다. 경찰청 특수수사과는 16일 제자 또는 후배들로부터 돈을 받고 이들의 작품을 대한민국미술대전에 입상시켜 준 혐의로 한국미술협회 전 이사장 하모씨(54) 등 9명에 대해 구속영장을 신청하고 조모씨(60) 등 심사위원과 협회 간부, 청탁 작가 등 49명을 불구속 입건했다.

2007. 10. 6
제6회 2007 세계서예전북비엔날레
개막 (~11. 4)

2007. 12. 19
제17대 대통령 선거에서 이명박 당선

문인화 수상작 90% 돈주고 수상.. 국내 최대 '대한민국 미술대전' 비리 얼룩

입력 : 2007-05-16 17:58 / 수정 : 2007-05-17 09:33

국내에서 가장 오래되고 규모가 큰 미술공모전에서 제자들의 작품을 미리 수상작으로 찍어놓고 각본대로 심사를 진행한 전·현직 미술협회 간부들이 경찰에 대거 적발됐다.

특히 협회 이사장 선거에서 특정 후보의 표를 늘리기 위해 자격 미달자를 회원으로 가입시키거나 중견 작가가 돈을 받고 공모전 출품작을 대신 그려주는 등 미술계 전반의 고질적인 비리가 이번 수사로 드러나 충격을 주고 있다.

경찰청 특수수사과가 16일 오전 국내 최대 규모의 미술공모전에서 금품을 받고 제자들의 작품을 당선시킨 전·현직 미술협회 간부들을 대거 적발했다고 발표했다. 수사를 맡은 형사들이 금품수수에 의한 당선작품들을 입상자 도록과 비교하고 있다. /연합뉴스

대한민국미술대전 비리 적발 신문기사

제7회 갈물한글서회 학술발표회

· 일시 : 2007. 5. 22
· 장소 : 예술의전당 서예박물관 문화사랑방
· 주제 : 조선시대 글꼴의 변화양상(김명준 교수), 아름다운 삶을 위하여(이해인 수녀)
· 주최 : (사)갈물한글서회

갈물한글서회 학술발표회

제19회 대한민국서예대전

· 기간 : 2007. 6. 14 ~ 6. 23

· 장소 : 예술의전당 서울서예박물관

· 주최 : (사)한국서예협회

대한민국서예대전 포스터

2007 모스크바 국립미술관 초대 (사)한국국제미술협회 회원 Art Fair

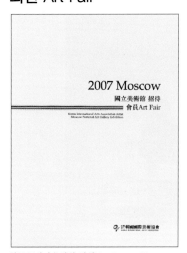

한국국제미술협회 회원 Art Fair 도록

· 기간 : 2007. 7.29 ~ 8. 5

· 장소 : 모스크바, Moscow National Art Gallery

· 주관 : (사)한국국제미술협회

대한민국미술교육연구협회
(대한민국친환경예술협회 전시) 창립전

· 전시기간 : 2007. 8. 3 ~ 8. 8

· 장소 : KBS대구방송총국 1, 2전시실

· 출품자 : 회원 60명

"평화통일기원전" (광복절기념행사)

· 기간 : 2007. 8. 11 ~ 8. 19

· 장소 : 서대문형문소역사관 및 독립공원

· 주최 : (사)한국서예협회

평화통일기원전 포스터

경기국제미술창작협회 창립

경기국제미술창작협회 창립전 도록

· 창립일 : 2007. 8. 29
· 창립총회 장소 : 경기북부여성비젼센터
· 초대회장 황행일 선출 (부회장 안용현, 박현정, 감사 서명택)
· 창립취지 : 경기국제미술창작협회는 경기지역 전체를 아우르는 순
　　　　　수미술단체로서 미술활동을 통한 지역사회의 아름다운 정서함
　　　　　양에 기여하고 국제교류전을 통하여 세계평화에 기여하며, 메
　　　　　세나운동을 전개하여 창작여건을 향상시켜나가고자 함.
· 창립전 개최 : 2007. 10. 27 ~ 11. 3 (장소 : 신흥대학 세계관 아
　　　　　　트홀 전시장)
· 창립전 이후 2015년까지 9회 정기회원전 개최함.

2007 아시아태평양주간 독일·한국 묵향초대전

· 기간 : 2007. 9. 10 ~ 9. 23
· 장소 : 독일연방공화국 신문국
· 주최 : (사)한국서예협회

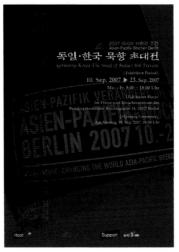

아시아태평양주간 독일·한국 묵향초대전 도록

갤러리이화 기획초대 〈화해와 화합의 한·일전〉 개최

· 기간 : 2007. 9. 28 ~ 10. 9

· 장소 : 갤러리이화

· 주최 : (사)녹미미술문화협회

· 2007년 제1회 전시 이후 2015년 현재까지 6회째 개최해오고 있음.

화해와 화합의 한·일전 도록

한국현대판화 1958~2008 전

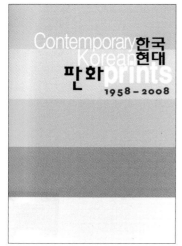

한국현대판화 1958~2008 전 도록

삼성 비자금 미술품 구입 파문 · 연도 : 2007

제41회 한국미술협회전

제41회 한국미술협회전 도록

· 주최 : 사단법인 한국미술협회

· 기간 : 2007. 11. 15 ~ 11. 20, 장소 : 예술의전당 한가람미술관

2007 한국전각학회전 및 한국전각학회 30주년 기념 『現代印品菁華』 발간

· 일시 : 2007. 12.
· 참여작가 : 한국 136명, 중국 36명, 일본 12명
· 의의 : 한국전각학회 30주년을 맞아 한국 근현대 전각의 맹아기인 창립주역의 1세대가 인학(印學)의 토대를 구축한 공로를 기리고, 향후 한국 전각의 새로운 규범과 치인(治)印 예술의 심미조형을 구축하기 위한 시기로 삼았다. 이에 전시회와 함께 한국전각학회 30주년 기념 『現代印品菁華』(발행인 권창륜)를 발간하였다.

現代印品菁華 도록

2007 아르코 주빈국 행사 결과 보고서 · 연도 : 2007

신체에 관한 사유전 · 연도 : 2007

〈2007 제1회 대한민국미술인의 날〉 개최

· 일시 : 2007. 12. 5(수), 오후6시

· 장소 : KBS공개홀 (KBS N채널 프라임방송 생중계)

· 주최 : 대한민국 미술인의날 조직위원회

· 주관 : (사)한국미술협회

· 후원 : 문화관광부

· 행사내용 : 기념식, 시상식, 축하공연, 리셉션

· 시상내용 : 총11개 부문 시상

1. 본상 : 대한민국미술인상(대상 1명, 미술인상 3명, 인기상 1명)

2. 특별공로상 : 원로작가상 2명, 해외작가상 1명, 미술문화공로상
　　　　　　　 2개 기업, 미술산업(디자인부문) 1명)

3. 본상 수상자 장르별 구분

　　1) 평면 - 서양화 한국화 판화 2명

　　2) 조각 입체 ,설치1명

　　3) 미디어 영상 1명

　　4) 서예 문인화 1명

4. 본상 후보 추천(분야 별 4명씩 서예 분야별도)

　　1) 작가 배출 미술대학 학장님 추천(분야 별 4명씩)

　　2) 국공립 및 각 시도 미술관 관장

　　3) 평론가(평론가 협회 기준)

　　4) 화랑관장(지명도 기준)

　　5) 미술잡지 편집장

　　6) 기타

5. 본상수상자 선정기준

　　1) 대한민국 국내거주 미술작가로서 현재 작품 전시회(개인전 단
　　　 체전 기획전 해외전 등)를 활발하게 한 사람

2) 국내외 미술활동을 통해 일반인 및 미술관계자에게 영향을 미친 사람

3) 미술작품 활동으로 연구업적으로서 깊이를 갖고 있는 사람

6. 심사위원

1) 1차심사위원 : 평론가 및 유명작가 5인

2) 2차심사위원 : 평론가 및 해외작가 국내원로작가 7인

7. 심사절차 및 방법

1) 1차 심사 – 추천후보자 중 5명 선정 (11월 15일)

2) 2차 심사 – 5명의 후보자 중 미술인 대상1명 선정 (행사전일 결정)

8. 수상자 명단

1) 본상 : 김봉태, 송수남, 권창륜, 최만린, 이정웅

2) 특별상 : 윤영자, 김흥수, 김현, 곽덕준, 김용정, 이동균

〈2007 대한민국 미술인의 날〉 행사장 모습

〈2007 대한민국 미술인 대상〉 시상식 장면

〈2007 대한민국 미술인 대상〉 축하 공연

〈2007 대한민국 미술인 대상〉을 수상한 권창륜 서예가와 노재순 이사장 기념촬영

2008

국립 박물관 미술관 무료입장 · 연도 : 2008

한국드로잉 100년전 · 연도 : 2008

한국드로잉 100년전 도록

2008 한국서가협회 정기총회 및 제5대 임원선출, 제1차 이사회

· 일시 : 2008. 1. 12
· 제5대 이사장 박진태 선출
· 수석부이사장 : 김성환
· 상임부이사장 : 김백호
· 부이사장 : 곽노봉, 김진익, 오신택, 정봉애
· 주최 : (사)한국서가협회

2008
대한민국 정부수립 60주년

2008.
1.1 호주제 폐지

2008. 2. 10
국보 제1호 숭례문이 방화로 인해 2층 목조 건물 전소

2008. 2. 25
제17대 이명박 대통령 취임

2008. 2. 29
문화체육관광부 발족

2008. 4. 8
대한민국 최초의 우주비행사인 이소연이 탄 소유스 우주선 TMA-12가 오후 8시 16분 경(한국 시간) 카자흐스탄 바이코누르 우주기지에서 발사

제42회 한국미술협회전

· 주최 : 사단법인 한국미술협회
· 기간 : 2008. 4. 3 ~ 4. 8
· 장소 : 예술의전당 한가람미술관

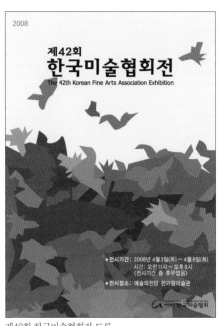

제42회 한국미술협회전 도록

대한민국미술교육연구협회, 대한민국친환경미술협회에서 '대한민국친환경예술협회'로 명칭 변경

· 변경일 : 2008. 4. 4
· 2008년, 한국미술협회 산하단체 등록
· 2015년, 집행부 임원 : 이사장 백옥종, 회장 권상구, 부회장 박해동, 사무국장 손복수, 사무차장 손주영, 감사 정시목

2008년 아시아 대학생 청년작가 미술축제(ASYAAF)

· 연도 : 2008

아시아 대학생 청년작가 미술축제(ASYAAF) 도록

POP&POP 전 · 연도 : 2008

쌈지 스페이스 1998~2008전 · 연도 : 2008

박수근 빨래터 위작 시비 · 연도 : 2008

김달진미술박물관 개관 · 연도 : 2008

대한민국친환경예술협회 명칭 변경

· 일시 : 2008. 4. 4
· 내용 : 구 대한민국미술교육연구원에서 '대한민국친환경예술협회'
　　　　로 명칭 변경하고 한국미술협회 산하단체로 등록

2008. 4. 18
한미 쇠고기 협상 타결

2008. 9. 5
제7회 광주비엔날레 개막 (~11. 9)

2008. 11. 5
미국 민주당 오바마 대통령 당선

갈물한글서회 50주년 기념 한마음축제

· 일시 : 2008. 5. 29

· 장소 : 서울 불광동 소재 팀수양관

· 주최 : (사)갈물한글서회

시상식 장면

제20회 대한민국서예대전

· 기간 : 2008. 6. 14 ~ 6. 23

· 장소 : 예술의전당 서울서예박물관, 주최 : (사)한국서예협회

제20회 대한민국서예대전 포스터

제45차 한국미술협회 임원·전국지회(부)장 회의

· 기간 : 2008. 7. 11(금) ~ 7. 12(토)

· 장소 : 안동시민회관 소공연장

· 주최 : 사단법인 한국미술협회

· 주관 : 한국미술협회 안동지부

· 후원 : 문화체육관광부, 안동시, 알파색채

제45차 한국미술협회 임원·전국지회(부)장 회의

〈2007 미술인상 수상작 작품초대전〉 개최

· 전시기간 : 2008. 11. 19(수) ~ 12. 2(화)

· 전시장소 : 공평아트스페이스갤러리

· 초대일시 : 2008. 11. 19(수) 오후5시

· 주관 : (사)한국미술협회

· 전시구성

　1) 2007 미술인 수상작가 초대전

　　〈미술인대상〉 최만린

　　〈미술인상〉 김봉태, 송수남, 권창륜, 이정웅

〈원로작가상〉 김흥수, 윤영자

〈미술문화공로상〉 김현

〈해외작가상〉 곽덕준

2) 2008 특별기념판매전(기금마련을 위해 우수작가의 작품을 저렴
 하게 판매함)

3) 연예인 스타 초대전

창립20주년 기념 "한글과 세계문자전"

· 기간 : 2008. 9. 6 ~ 9. 12

· 장소 : 예술의전당 서울서예박물관

· 주최 : (사)한국서예협회

한글과 세계문자전 포스터

한·아랍우호친선카라반서예전

· 기간 : 2008. 10. 12 ~ 10. 30

· 장소 : 리비아·사우디아라비아·오만·이집트·UAE

· 주관 : (사)한국서예협회

한·아랍우호친선카라반서예전 포스터

몽골서예협회 초대 한국서예전

· 기간 : 2008. 10. 13 ~ 10. 18
· 장소 : 몽골 울란바토르 아트갤러리
· 주관 : (사)한국서예협회

몽골서예협회 초대 한국서예전 포스터

한·일·중 현대작가 서울 초대전

· 기간 : 2008. 10. 20 ~ 10. 26
· 장소 : 예송미술관(송파구민회관 1층)
· 주최 : (사)한국국제미술협회

한·일·중 현대작가 서울 초대전 포스터

주독대한민국대사관 한국문화원 초대 2008
"아름다운 우리 한글전"

· 기간 : 2008. 11. 6 ~ 11. 28
· 장소 : 주독대한민국대사관 한국문화원
· 주관 : (사)한국서예협회

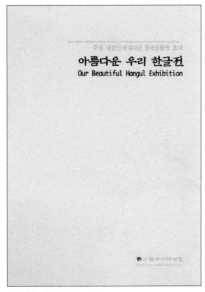

아름다운 우리 한글 도록

〈2008 제2회 대한민국 미술인의 날〉 개최

· 일시 : 2008. 12. 5(금), 11:00~14:00
· 장소 : 세종문화회관 세종홀
· 주최 : 대한민국 미술인의날 조직위원회
· 주관 : (사)한국미술협회
· 후원 : 문화관광부
· 행사내용 : 기념식, 시상식, 축하공연
· 본상 : 박서보, 김형근, 권영우, 여원구, 박석원, 이상철, 정담순,
 오광수, 홍경택
· 특별상 : 전뢰진, 조수호, 이종덕, 장성순, 신현옥, 방혜자

미술인상을 수상한 회화부문 김형근 화가

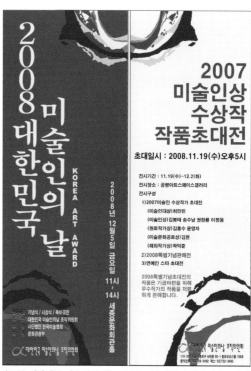
〈2008 대한민국 미술인의 날〉, 〈2007 미술인상 수상작 작품초대전〉
포스터

우리미술상을 시상하는 김흥수 화가

미술인상을 수상한 회화부문 권영우 화가

2009

2009 마을미술프로젝트 진행

주최 : 문화체육관광부

주관 : 한국미술협회·마을미술 프로젝트 추진위원회

2009 마을미술프로젝트 도록

미술평론가 이경성 사망

2009. 1. 20
용산에서 철거민과 경찰 대치, 6명 사망, 17명 부상

2009. 2. 16
김수환 추기경이 87세를 일기로 사망

2009. 5. 21
대법원, 최초로 존엄사 인정하는 선고

2009. 5. 23
노무현 전 대통령 사망

2009. 6. 23
5만원권 지폐 발행 시작

2009. 7. 1
수도권 전철 경의선 서울역 – 문산역
간 복선 전철 개통

2009. 8. 1
광화문 광장이 일반시민에게 공개

미술평론가 이경성(李慶成, 1919. 2. 17 ~ 2009. 11. 26)은 인천 출생으로 1936년 경성상업실천학교를 수료하고, 1937년 일본 동경추계상업고등학교 졸업과 동시에 와세다대학(早稻田大學) 전문부 법률과에 입학하여 1941년 졸업하였다. 와세다대학 법률과를 졸업하고 귀국하여 재판소 서기로 일하다가 1942년 12월 다시 일본으로 건너가 이듬해 와세다대학 문학부에서 미술사를 전공하였다. 1945년 인천시립박물관장 발령을 받고, 1946년 인천시립박물관을 개관하였고, 1947년에는 인천시립예술관을 창설하였다. 이화여자대학교 교수, 홍익대학교 교수, 인천시립박물관장, 국립현대미술관장, 워커힐미술관장을 역임하였다. 대한민국 국문훈장 목련장, 예술평론상, 대한민국 보관문화훈장, 일본정부 훈3등 욱일중추장, 프랑스 문화예술공로훈장 기사장, 대한민국 세종문화상, 일신문화상, 대한민국문화예술상 등을 수상하였다.

미술인의 날 제정 · 연도 : 2009

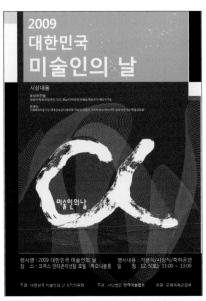

〈2009 제3회 대한민국 미술인의 날〉 포스터

2000-2009

사단법인 한국미술협회 협회지 〈미협〉 56호 발간

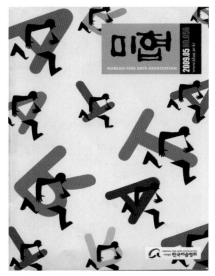

사단법인 한국미술협회 협회지 〈美協〉 56호

한국미술협회 협회지 〈미협〉 56호(2009.05)를 발간하였다. 사단법인 한국미술협회 노재순 이사장의 인사말, 유인촌 문화체육관광부장관의 축사, 오광수 한국문화예술위원회 위원장의 축사, 유희영 서울시립미술관장의 축사에 이어 양효석 한국문화예술위원회 신사업추진단장의 〈기업메세나와 문화예술재원〉, 김윤섭 한국미술경영연구소장(동국대 사회교육원 교수)의 〈2009 세계는 지금 '아트페어 열풍'〉, 김보연 한국미술협회 국제담당의 〈국제행사참가, 한국미협 국제전 그 역사를 회고하다〉, 신현옥 치매미술치료협회장의 〈치매매술치료연구〉, 서성록 2009마을미술프로젝트 추진위원장의 〈2009 마을미술 프로젝트〉, 조병철 한국미술협회 홍보출판위원장의 〈미술품양도소득세 방향, 대책 / 신임화랑협회 회장 인터뷰〉를 게재하였다. 또한 〈미술인의 날 행사〉, 정관모 한국미술협회 고문(한국미술협회 제3대 이사장)의 〈임원개선을 위한 정기총회를 앞두고〉, 2009 가볼만한 전시 〈미술관 순례〉, 정해천 한국미술협회 서예한문분과 위원

2009. 8. 18
김대중 전 대통령 사망

2009. 8. 25
대한민국 첫 발사체인 나로호가 발사되었지만 부분적으로 실패

2009. 9. 19
제7회 2009 세계서예전북비엔날레 개막 (~10. 18)

2009. 10. 16
인천대교 개통

장의 〈서예부문 공모전을 개최하며〉, 미협사업계획, 2008 미협 행사, 지회·지부 소식, 선거법 개정관련, 제46차 임원·전국지회(주)장단 회의 및 심포지엄, 2009 피스드림아트페스티벌 참관, 임회안내 등을 수록하였다.

2009 한국서예협회 정기총회 및 신임 이사장 선출
· 일시 : 2009. 1. 18
· 장소 : 예술의전당 서예박물관 문화사랑
· 신임 이사장에 변영문 선출(2009~2010 재임)
· 주최 : (사)한국서예협회

정기총회 및 신임 이사장 선출 기념사진

제46차 한국미술협회 임원·전국지회(부)장 회의 및 심포지엄
· 기간 : 2009. 4. 23(목) ~ 4. 25(토)
· 장소 : 제주Kal호텔 2층 회의장
· 주최 : 사단법인 한국미술협회
· 후원 : 문화체육관광부, 제주특별자치도, 제주특별자치도의회, 제주시, (사)남부현대미술협회, KAL호텔, 알파색채

제46차 한국미술협회 임원·전국지회(부)장 회의 및 심포지엄

제7회 한국서예협회 초대작가전

제7회 한국서예협회 초대작가전 포스터

· 기간 : 2009. 3. 9 ~ 3. 15

· 장소 : 예술의전당 서울서예박물관, 주최 : (사)한국서예협회

제21회 대한민국서예대전

· 기간 : 2009. 5. 26 ~ 6. 1

· 장소 : 예술의전당 서울서예박물관

· 주최 : (사)한국서예협회

제21회 대한민국서예대전 포스터

제43회 한국미술협회전

· 주최 : 사단법인 한국미술협회

· 기간 : 2009. 9. 24 ~ 9. 30

· 장소 : 예술의전당 한가람미술관

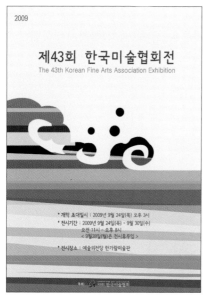

제43회 한국미술협회전 도록

2009 주독대한민국대사관 한국문화원 초대
"아름다운 우리 한글전"

아름다운 우리 한글전 포스터

· 기간 : 2009. 9. 17 ~ 9. 30

· 장소 : 주독대한민국대사관 한국문화원

· 주관 : (사)한국서예협회

2009 독일·한국묵향전

· 기간 : 2009. 10. 2 ~ 10. 16

· 장소 : 독일연방공화국 신문국

· 주관 : (사)한국서예협회

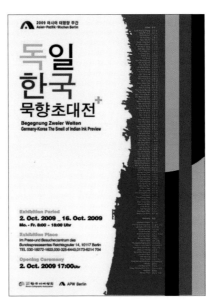

2009 독일·한국묵향전 포스터

제2회 화해와 화합의 한·일전

· 기간 : 2009. 10. 15 ~ 10. 25

· 장소 : 갤러리 쿠오리아

· 주관 : (사)녹미미술문화협회

· 2007년 제1회 전시 이후 2015년 현재까지 6회째 개최해오고 있음.

제2회 화해와 화합의 한·일전 도록

한국·쿠웨이트 수교 30주년 기념 '아름다운 우리 한글전'

· 기간 : 2009. 10. 19 ~ 10. 22

· 장소 : 쿠웨이트 Al Funoon Gallery

· 주관 : (사)한국서예협회

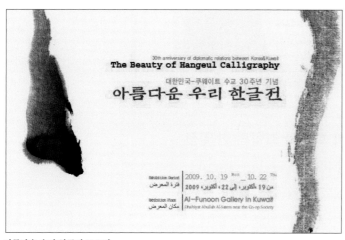

아름다운 우리 한글전 포스터

〈2009 제3회 대한민국 미술인의 날〉개최

· 일시 : 2009. 12. 5(토) 11:00~13:00

· 장소 : 코엑스 인터콘티넨탈 호텔 하모니볼룸

〈2009 제3회 대한민국 미술인의 날〉행사에 참석한 노재순 이사장, 박진 국회의원, 유인촌 장관, 알파색채(주) 전영탁 회장 (오른쪽부터)

〈2009 제3회 대한민국 미술인의 날〉행사장 모습

· 행사내용

 1) 기념식

 2) 시상식

 - 본상(부문별) : 유희영, 김영재, 정영탁, 이미경, 민이식,

정관모, 백금남, 고승관, 김인환, 이이남
　－ 특별상 : 민복진, 권옥연, 김달진, 전영탁, 김선두, 서봉남, (주)써니전자
　3) 축하공연
· 주최 : 대한민국 미술인의날 조직위원회
· 주관 : (사)한국미술협회
· 후원 : 문화체육관광부

〈2009 제3회 대한민국 미술인의 날〉 노재순 이사장 대회사

〈2009 제3회 대한민국 미술인의 날〉 유인촌 장관 축사

〈2009 제3회 대한민국 미술인의 날〉 박진 국회의원 축사

〈2009 제3회 대한민국 미술인의 날〉 특별공로상을 수상한
전영탁 회장과 기념촬영

韓國美術五十年史
The History of Korean Art 50 Years

VIII

2010-2015

심화, 확대라는 당면 과제 앞에서
다양한 시도로 한국 미술의 미래를 개척할 것으로 기대

21세기 두 번째 10년을 맞이하여 한국미술협회는 제22대 차대영 이사장, 제23대 조강훈 이사장 취임으로 한층 더 다이나믹한 활기와 다양한 기획으로 미술계에 활기를 불러 일으켰다. 2010년 대한민국 미술축전의 열기가 그 시발점이었다. 특히 〈K-Art 거리소통 프로젝트〉는 '미술로 만드는 아름다운 세상', '작가미술장터' 등을 주제로 일반인들의 큰 공감대를 끌어내기도 하였다.

김흥수, 천경자, 진홍섭, 황수영, 김종하, 이두식 등 대가들이 세상을 떠남으로써 안타까움과 아쉬움을 남겼다.

서예계도 주요 단체에 새로운 집행부가 들어서고, 정기전의 면모를 새롭게 하고, 다양한 기획전을 개최하면서 활기차게 출발하였다. 특히 서예계 전체가 합심하여 서예진흥법제정 서명운동을 펼치는 등 서예진흥법제정에 총력을 기울이기도 하였다.

한국 미술은 여전히 심화와 확장의 과제 앞에 놓여 있다. 다양한 활동, 기획을 시도하였고, 그러한 결과들이 좋은 결실을 맺을 때도 있었지만 새로운 과제를 남겨놓기도 하였다.

산적한 과제들은 여전히 많이 있지만, 더 다양하고 참신한 발상과 기획으로 한국 미술은 깊고 단단하게 뿌리를 내릴 것이며, 세계 미술시장을 향해 나아가는 확장된 모습을 보올 것으로 기대한다.

2010

(사)한국미술협회 제22대 차대영 이사장 선출

· 한국미술협회 제49차 정기총회에서 서울을 포함한 전국9개 권역,
 동시 이사장 선거
· 부이사장 : 김춘옥(수석), 임근우, 서양순, 장이규, 이광수, 허윤희,
 박헌열, 손광식, 김현태
· 감사 : 안호범, 이청자
· 정관개정(안)이 통과(승인)되어 차기부터 평년도 정기총회를 회원
 제에서 대의원제로 변경 시행함.
· 사무국 명칭을 사무처로 개편

제22대 한국미술협회 이사장 차대영(車大榮, 1957 ~)

· 재직기간 : 2010. 1. 9 ~ 2013. 2. 15
· 한국화가 · 홍익대학교 미술대학 동양화과 및 동대학원 졸
· 제10회 대한민국미술대전 대상
· MINIF 서울국제아트페어 대상
· 2001 광복56주년기념표창장/2002 법무부 감사장

2010. 1. 4
서울과 중부지방에 기상 관측 이래
최대 폭설

2010. 3. 2
교원평가제 처음으로 시행

2010. 3. 11
법정스님 78세를 일기로 사망

2010. 3. 26
백령도 인근 해상에서 해군 2함대 소
속 1,200톤 급 초계함 천안함 침몰

2010. 4. 2
광주 빛 엑스포 개최 (~5. 9)

2010. 5. 21
프랑스 파리의 현대미술관에서 미술
품 도난 사건으로는 역대 최대 피해
액인 5억 유로에 달하는 그림들이 도
난

2010. 6. 2
제5회 지방 선거 실시(6.2 지방선거)

2010. 6. 3
제5차 G20 부산 재무장관 회의 개최

· 2003 예총예술문화상(미술 공로상)

· 2004 국제문화상(중국사천성 미술가협회)

· 2007 평화환경예술제 동양화대상(환경부장관상), 국제문화장(북경 상상미술관) · 2008 북경올림픽국제미술대전 초대작가상 금상

· 대한민국 미술대전, 서울미술대상전 등 심사위원 역임

· 현) 수원대학교 교수

제22대 한국미술협회 기구표 (2010-)

제22대 한국미술협회 기구표

(사)한국미술협회 〈아트 & 아투〉 발간

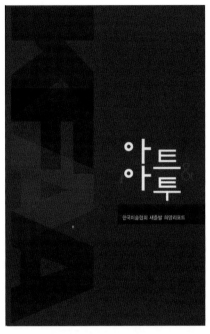

사단법인 한국미술협회 〈아트 & 아투〉 발간

2010. 6. 10
나로호 발사 후 고도 70km 지점에서
폭발, 추락

2010. 7. 1
창원시, 마산시, 진해시가 창원시로
통합

2010. 7. 31
안동 하회마을, 경주 양동마을이 유
네스코 세계문화유산으로 등재

사단법인 한국미술협회의 '한국미술협회 새출발 희망리포트' 〈아트
& 아투〉를 발행하였다. '하트 & 아투(아트 & 아름다운 투자)'는 모
두 함께 우리 미술계를 만들어가고자 하는 한국미술협회의 의지를
담은 슬로건으로서, 세상을 풍요롭고 아름답게 가꾸어가는 미술에
대한 여러분의 보다 많은 시간적·심리적(관심·애정 등)인 투자를 부
탁드리는 의미를 포함하고 있는 것이다.

노재순 한국미술협회 이사장의 인사말, 한국미술협회 미션 3MC, 한
국미술협회 소개, 한국미술협회 연혁, 조직 및 현황, 행정업무 소개,
2009년 한국미술협회 활동 상세보고 등을 수록하였다.

또한 성과보고로 미술창작 지원사업의 〈2009 제28회 대한민국미술
대전〉, 〈2009 제43회 한국미술협회전〉, 미술진흥 지원사업의

2010. 8. 2
창군 이래 처음으로 여성 학군사관
후보생(ROTC) 선발 발표

2010. 8. 11
제4호 태풍 덴무, 남해안 상륙, 남부
지방에 큰 피해

2010. 8. 15
광화문 일반 시민들에게 공개

〈2009 마을미술 프로젝트〉, 〈2009 제3회 대한민국미술인의 날〉, 〈주요 국제전 참여활동 보고〉를 수록하였고, 특별위원회 사업, 한국 미술협회 기타 사업 등도 게재하였다.

이 외에도 한국미술협회 사무처의 협회운영 및 재정보고, 장학기금 안내 및 후원요청의 글, 주요예술정책 현황소식 등을 수록하였다.

(사)한국미술협회 부이사장 추가 인준

· 일시 : 2010. 4. 30
· 부이사장 추가 인준 : 김윤배, 김정묵, 이경모
· 지역부이사장 추가 인준 : 박호, 이혜경, 조상렬, 조성호, 하미혜

대한민국친환경예술협회 정기총회

· 일시 : 2010. 3. 5
· 집행부 선출 : 이사장 백옥종, 회장 권상구, 부회장 박해동, 사무
　　　　　　　 국장 김명숙 손복수, 사무차장 이선령 정경희,
　　　　　　　 감사 이중근

미술사학자 진홍섭 사망

미술사학자 진홍섭(秦弘燮, 1918. 3. 8 ~ 2010. 11. 6)은 개성 출신으로 1936년 개성공립상업학교를 졸업한 후 일본 메이지대학 예과를 거쳐 메이지대학 정경학부를 1941년에 졸업하였다. 1974년 이화여자대학교에서 문학박사 학위를 취득하였다. 국립박물관 개성분관장, 국립박물관 경주분관장, 문화재관리국 문화재관리과장, 이화여자대학교 교수를 역임하였다. 주요 저서로 〈경주의 고적〉, 〈한국의 불상〉, 〈한국의 석조미술〉, 〈한국 불교미술〉, 〈한국미술사자료집성〉 등이 있다.

제22회 대한민국서예대전

· 기간 : 2010. 5. 21 ~ 5. 27
· 장소 : 예술의전당 서울서예박물관
· 주최 : (사)한국서예협회

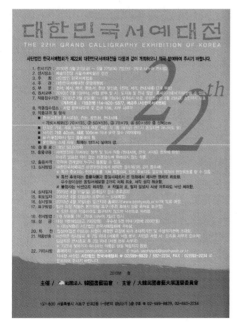

제22회 대한민국서예대전 포스터

2010. 9. 3
제8회 광주비엔날레 개막 (~11. 7)

2010. 11. 11
제5차 G20 서울 정상회의 개최

2010. 11. 23
북한, 연평도에 해안포 포격 사건 발생

2010. 11. 29
안동시에서 구제역 발생, 확산

2010. 12. 31
방송통신위원회가 종합편성채널 사
업자에 조선일보, 중앙일보, 동아일
보, 매일경제를, 보도채널 사업자에
연합뉴스를 선정

제3회 아름다운 우리 한글전

· 기간 : 2010. 10. 14 ~ 11. 5

· 장소 : (주독한국문화원 갤러리, 주관 : (사)한국서예협회

제3회 아름다운 우리 한글전

〈2010 제4회 대한민국미술인의 날〉 개최

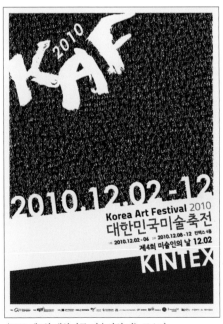

〈2010 제4회 대한민국 미술인의 날〉 포스터

· 일시 : 2010. 12. 2(수) 11:00~13:00

· 장소 : 킨텍스 그랜드볼룸

· 본상 : 하종현, 이한우, 민경갑, 이종상, 조용선, 최기원, 권명광,
　　　 권순형, 박용숙, 주태석, 문인수, 강정진, 최현익, 윤길영,
　　　 황정자, 조문자, 유용상, 정영한,

· 미술인상 : 김민회, 이정열, 장완, 박기태, 박철교, 김종범, 변시지,
　　　 임립, 서박이, 황영성, 정치환, 조평휘, 김청정, 황병식

· 특별상 : 서세옥, 장리석, 강정완, 정병국, 김영석, 이계실, 승리,
　　　 민경찬, 박원덕, 민정기, 김숙진

· 주최 : (사)한국미술협회

· 주관 : 대한민국 미술인의날 조직위원회

· 후원 : 문화체육관광부, KBS한국방송, 고양시, 경기도문화의전당,
　　　 한국예술문화단체총연합회, CIT랜드, DI코퍼레이션,
　　　 NESCAFE, 네이처시크릿, jubilu CHOCOLATIER, 월간 서
　　　 예문인화, 한국미술관

〈2010 제4회 대한민국 미술인의 날〉 차대영 이사장 대회사

〈2010 제4회 대한민국 미술인의 날〉 행사장 모습

〈2010 제4회 대한민국 미술인의 날〉 행사장 모습

제47차 (사)한국미술협회 임원·전국지회(부)장 총회 및 심포지엄

· 기간 : 2010. 6. 18(금) ~ 6. 20(일)
· 장소 : 제주Kal호텔 2층 회의장
· 주최·주관 : 사단법인 한국미술협회
· 후원 : 제주특별자치도, 한국예총제주특별자치도연합회, 알파색채,
　　　　전통찻집 다소니, 제주러브랜드

제47차 한국미술협회 임원·전국지회(부)장 총회 및 심포지엄

제44회 한국미술협회전(지상전)

· 주최 : 사단법인 한국미술협회

· 연도 : 2010

제44회 한국미술협회전 도록

(사)한국미술협회 협회지 〈미협〉 발간

사단법인 한국미술협회 협회지 〈미협〉 발간

한국미술협회 협회지 〈미협〉(2010.11)을 발간하였다. 사단법인 한국
미술협회 소개 〈Who art You?〉, 한국미술협회 이념 〈새로운 출발,
새로운 약속 한국미술협회는 3MC(More Clean, More Cool, More
Creative)다!〉를 소개와 함께 사단법인 한국미술협회 차대영 제22대
이사장의 인사말, 협회 연혁을 수록하였다. 또한 매거진아트(월간 아
트벤트)의 한국미술협회 제22대 차대영 이사장의 인터뷰를 수록하였
다. 8년만에 부활한 '대한민국 미술축전'은 문화예술의 향유권 부응
에 기여한다는 골자 등을 바탕으로, '대한민국 미술축전'이 어떤 행사
인지, 기대하는 바가 무엇인지를 비롯하여 한국미술협회의 발전을
위하여 어떤 노력을 하였으며, 앞으로 어떤 노력을 할 것인지, 선거
공약이었던 메세나 사업의 진행사항 및 사업계획은 어떤지 등을 수
록하였다. 한편 일산 킨텍스에서 화려하게 개막하는 〈2010 대한민국
미술축전〉을 특집으로 소개하였다. 미술인들의 향연으로 12월 2일부
터 12일까지 1,2부로 진행되며, 국제행사, 본행사, 기획전, 특별행사,
정규행사 등 다채롭게 꾸며질 축전을 소개하였다.

또한 한국미술협회가 2010년에 회원들의 봉사·복지·홍보, 작품판매
를 돕기 위한 협약식 등 다양하게 체결한 업무 제휴를 소개하였다.
북경비엔날레, 방글라데시비엔날레 등에 참여 소식, 2010 마을미술
프로젝트, 〈그리스의 신과 인간〉 어린이 사생대회, 아트&아투展, 열
린 공감 展, 2010 제29회 대한민국미술대전, 지회·지부 소식, 조직
및 현황, 사무처 소식 등을 수록하였다.

2011

미술사학자 황수영 사망

미술사학자 황수영(黃壽永, 1918-2011. 2. 1)은 한국문화사학회
명예회장, 한국범종학회 회장, 한국미술사학회 회장, 한국대학박
물관협회 회장, 대한민국학술원 회원, 동국대학교 총장, 문화재위
원회 위원장, 국립중앙박물관 관장, 동국대학교 불교학부 교수를
역임하였다.

2011. 1. 21

소말리아 인근 해역에서 선박 삼호
주얼리호 피랍 사건 발생

2011. 3. 11

일본 동북부 미야기현 센다이시 앞
바다, 태평양 연안에서 리히터 규모
9.0의 강진 발생. 그 뒤 태평양 연안
지역에서 쓰나미가 일본 북동부 지
역 강타, 최소 10,000여 명 사망·실종
등 큰 피해

2011. 3. 12

동일본 대지진 여파로 후쿠시마 제1
원자력발전소 폭발사고 발생

2011 한국서예협회 정기총회 및 신임이사장 선출

일시 : 2011. 1. 23

장소 : 강남YMCA 4층 우남홀

신임이사장에 노복환 선출(2011~2014 재임)

주최 : (사)한국서예협회

2011 한국서예협회 정기총회

주폴란드 한국문화원 개원1주년 기념전

· 기간 : 2011. 1. 28 ~ 2. 25

· 장소 : 주폴란드 한국문화원

· 주관 : (사)한국서예협회

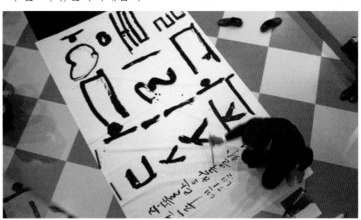

개막식 퍼포먼스

2011 한국서가협회 정기총회 및 제6대 임원선거

· 일시 : 2011. 2. 12
· 장소 : 서울교대 종합문화관
· 제6대 이사장 청곡 김성환 선출
· 수석부이사장 : 이형수
· 상임부이사장 : 박양재
· 부이사장 : 송태윤, 강대희
· 주최 : (사)한국서가협회

2011 한국서가협회 정기총회 및 제6대 임원선거

(사)한국미술협회 제50차 정기총회

· 일시 : 2011. 2. 18
· 정관변경을 통하여 분과 개정 및 신설(총 19개 분과) : 〈동양화분과〉를 〈한국화1분과〉, 〈한국화2분과〉로 개정하고, 〈공예분과〉를 〈현대공예분과〉, 〈전통공예분과〉로 개정함. 〈서예분과〉를 〈서예1분과〉, 〈서예2분과〉로 개정하고, 〈패션분과〉, 〈애니메이션분과〉, 〈여성분과〉를 신설함. 신설 분과위원회는 2010년도 제1차 이사회의(2010. 4. 30)에서 선인준, 설치되어, 활동을 시작함.

한국현대여성미술가회, 〈Cultural Sensibilities Ⅴ 한·미·러 여류작가 감성의 교감전〉 개최

2011. 4. 25
종합주가지수 사상 처음으로 2200포인트 돌파, 역대 사상최고치 기록

2011. 5. 4
한국·유럽연합(EU) 자유무역협정(FTA) 비준 동의안 상정, 최종 통과

2011. 7. 1
한국·유럽연합(EU) 자유무역협정(FTA) 발효

2011. 8. 27 2
011대구세계육상선수권대회 개막
(~9. 4)

2011. 10. 1
제8회 2011 세계서예전북비엔날레 개막 (~10. 30)

2011. 10. 31
세계 인구 70억 명 돌파

2011. 12. 5
한국, 세계에서 9번째로 무역수지 1조 달러 돌파

2011. 12. 17
북한 김정일 국방위원장 사망

· 2011. 6. 16 ~ 6. 23
· 장소 : 경북대학교 미술관
· 미국여성미술가, 러시아의 여성미술가들이 방문하여 전시기간 중 대구에 체류
· 대구 소재 다미갤러리 초대 소품전, 경주 라우갤러리 초대 소품전, 광주시립미술관 금남로 분관 전시 등 네 곳의 장소에서 네 종류의 전시 동시 진행

한·미·러 Cultural Sensibilities V 만찬장에서

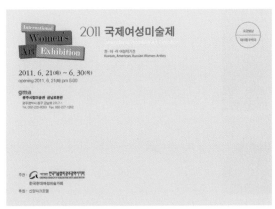

2011국제여성미술제 광주시립미술관 금남로분관 전시 초청장

제23회 대한민국서예대전

· 기간 : 2011. 5. 23 ~ 5. 30

· 장소 : 예술의전당 서울서예박물관

· 주최 : (사)한국서예협회

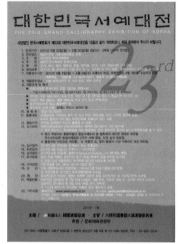

제23회 대한민국서예대전 포스터

서양화가 김종하 사망

서양화가 김종하(金鍾夏, 1918. 11. 5 ~ 2011. 5. 30)는 서울 재동보
통학교를 거쳐 일본 본메지로상업학교(目白商業學校) 졸업, 1936년

가와바타화학교 졸업, 1941년 동경제국대학 미술대학 졸업. 1932년 14세의 나이로 조선미술전람회에 최연소 입선, '신동'으로 불리며 화단의 주목을 받기 시작했다. 그 해 일본 도쿄로 건너가 아르바이트를 하며 야간으로 일본 가와바타 미술학교를 다녔다. 1941년 동경제국 미술대학을 졸업하면서 최우수상을 수상했고, 1942년에 조선미술전람회에 특선했다.

1956년 한국 최초의 상업화랑인 반도화랑이 개관할 때 박수근과 함께 2인전을 열었고, 그해 말 프랑스 파리로 유학을 떠나 다양한 유파들을 연구하면서 작품 활동을 했다. 1959년 귀국한 후에도 파리와 서울을 오가며 활동했다. 1950년대 말부터 1960년대 초엔 조선일보에 '파리의 이모저모', '오후의 파리' 등 파리의 풍물을 그린 삽화와 글을 연재해 해외 사정에 어두웠던 국내 독자들에게 신선한 자극을 줬다.

2008년 1월엔 62세 때인 1980년에 그린 '여인의 뒷모습'이 당시로서는 인터넷 경매 사상 최고가인 1억7100만원에 낙찰돼 화제가 됐으며, 지난 3월 롯데호텔 갤러리 개관 기념으로 열린 '1956 반도화랑: 한국 근현대미술의 재발견'전에도 누드와 풍경, 정물 등 작품 10점을 내놓았다.

여인 누드화의 대가, 머리를 틀어올리고 앉아 선 고운 뒤태를 드러낸 여인의 누드, 여명(黎明) 속에서 스타킹을 신고 있는 알몸의 여인, 무심한 표정의 여인들을 고요한 색채로 그려내 서늘한 에로티시즘을 유발하는 것이 고인 특유의 화풍이다. 미술평론가 김윤섭은 고인의 작품에 대해 "초현실적으로 표현한 '인간의 욕망'은 김화백의 주요한 모티브다. 평범해 보이는 풍경이나 일상도 그의 붓 끝에선 아득하고 몽환적인 생명력을 새롭게 얻는다"고 평했다.

대한민국미술전람회 심사위원, 한국미술대상전 심사위원 등을 역임했으며, 2002년엔 문화관광부에서 주는 은관문화훈장을 받았다.

(사)한국서도협회 〈제1기 서성학 특강〉 개최

· 일시 : 2011. 7. 23
· 주최·주관 : (사)한국서도협회

아키타현서도연맹 50주년 초청전

· 기간 : 2011. 7. 23 ~ 7. 25
· 장소 : 일본 아키타현종합회관
· 주관 : (사)한국서예협회

전시회 개막식

2011 (사)한국서예협회 회원전 "봄·여름·가을·겨울전"

2011 한국서예협회 회원전 "봄·여름·가을·겨울전"

· 기간 : 2011. 9. 23 ~ 9. 29

· 장소 : 예술의전당 서울서예박물관

· 주최 : (사)한국서예협회

창립34주년기념 한국여류서예가협회 회원전

· 기간 : 2011. 9. 29 ~10. 5

· 장소 : 백악미술관

· 주최 : 한국여류서예가협회

창립34주년기념 한국여류서예가협회 회원전도록

제4회 아름다운 우리 한글전

· 기간 : 2011. 10. 13 ~ 11. 4

· 장소 : 주독한국문화원 갤러리

· 주관 : (사)한국서예협회

개막기념식

제48차 (사)한국미술협회 임원·전국지회(부)장 회의 및 미술대전 개선을 위한 심포지엄

· 기간 : 2011. 10. 7(금) ~ 10. 8(토)

· 장소 : 평창 세인트하이얀 리조트 대연회장

· 주최·주관 : 사단법인 한국미술협회

· 후원 : 사단법인 한국예술문화단체총연합회, 알파색채, 신한금융
　　　　그룹

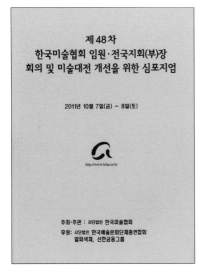

제48차 한국미술협회 임원·전국지회(부)장 회의 및 미술대전 개서을 위한 심포지엄

(사)한국국제미술협회 한·일·중 현대작가 서울국제교류전

· 기간 : 2011. 10. 19 ~ 10. 27

· 장소 : 주한 일본대사관 공보문화원 갤러리

· 주최 : (사)한국국제미술협회

(사)한국국제미술협회 한·일·중 현대작가 서울국제교류전 도록

(사)한국미술협회 사무실 이전

· 일시 : 2011. 11. 10

· 예술인센터 건립으로 인하여, 동숭동 스타리움빌딩에서 목동 대한
 민국예술인센터로 이전

2011 대한민국 미술축전 〈대한민국 미술인의 향연전〉
(제45회 한국미술협회전)

· 주최 : 사단법인 한국미술협회

· 주관 : 대한민국미술축전

· 기간 : 2011. 12. 16 ~ 12. 21

· 장소 : SETEC

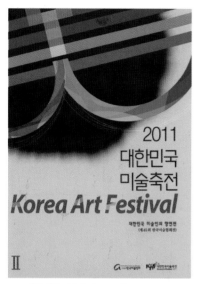

2011 대한민국 미술축전 포스터

〈2011 제5회 대한민국미술인의 날〉 개최

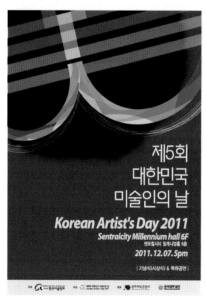

〈2011 제5회 대한민국 미술인의 날〉 포스터

· 일시 : 2011. 12. 7. 오후5시

· 장소 : 센트럴시티 6층 밀레니엄홀

· 본상 : 장두건, 안동숙, 이신자, 최종태, 이구열, 이광하

· 특별상 : 김학두, 김영태, 노희정, 홍석창, 이두식

· 여성작가상 : 박근자, 이숙자, 이성순

· 청년작가상 : 류영도, 정창균, 안진의

· 공로상 : 이상조, 김관용, 우근민, 한범덕, 김현태, 박양우, 김영선

· 주최 : (사)한국미술협회

· 주관 : 제5회 대한민국 미술인의날

· 후원 : 문화체육관광부, 한국GPF재단

· 행사내용 : 기념식, 시상식, 축하공연

〈2011 제5회 대한민국 미술인의 날〉 행사장면

〈2011 제5회 대한민국 미술인의 날〉 시상장면

〈2011 제5회 대한민국 미술인의 날〉 수상자 기념촬영

〈2011 제5회 대한민국 미술인의 날〉 수상자 기념촬영

〈2011 제5회 대한민국 미술인의 날〉 케익절단

2012

(사)한국미술협회 이사 사퇴 및 인준

· 일시 : 2012. 4. 18

· 이혜경 지역부이사장 사퇴

· 이범헌 상임이사 사퇴

· 한상윤 상임이사 인준(2012. 7. 4)

제24회 대한민국서예대전

· 기간 : 2012. 7. 24 ~ 8. 1

· 장소 : 예술의전당 서울서예박물관

· 주최 : (사)한국서예협회

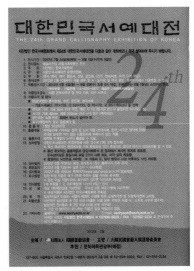

제24회 대한민국서예대전 포스터

제38회 삼원미술협회 정기전 〈현대미술의 흐름〉

· 기간 : 2012. 8. 27 ~ 9. 1

· 장소 : 은평문화예술회관

· 주최 : 삼원미술협회(회장 심계호)

제38회 삼원미술협회 정기전 도록

2012. 6. 23
대한민국 인구 5000만 명 돌파

2012. 6. 26
강원도 고성군에서 약 5000년 전 신석기 시대 밭 유적이 동아시아 최초로 발견

2012. 7. 1
세종특별자치시 출범

2012 한국서예협회 회원전 "봄·여름·가을·겨울전 II"

· 기간 : 2012. 9. 12 ~ 9. 18

· 장소 : 인사동 한국미술관

· 주최 : (사)한국서예협회

2012 한국서예협회 회원전 "봄·여름·가을·겨울전 II"

2012. 9. 7
제9회 광주비엔날레 개막 (~11. 11)

2012. 12. 19
제18대 대통령 선거에 박근혜 당선

2012. 12. 21
싸이의 뮤직 비디오 〈강남스타일〉 유
튜브 조회수 10억 뷰 돌파

제5회 아름다운 우리 한글전

· 기간 : 2012. 10. 12 ~ 11. 6
· 장소 : 주독한국문화원 갤러리
· 주관 : (사)한국서예협회

제5회 아름다운 우리 한글전 개막식

제8회 대한민국서예대전 초대작가전

기간 : 2012. 11. 3 ~ 11. 9
장소 : 예술의전당 서울서예박물관
주최 : (사)한국서예협회

제8회 초대작가전 개막식

프랑스 국립살롱(SNBA)전 참가

· 일시 : 2012. 12.
· 장소 : 파리 루브르박물관 까루젤관(CARROUSEL DE LOUVRE)
· 내용 : 국제미술위원회(회장 민병각) 작가 13명 초대 참여

프랑스 국립살롱(SNBA)전 도록

제49차 한국미술협회 임원·전국지회(부)장 회의 및 세미나

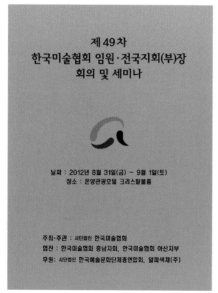

제49차 한국미술협회 임원·전국지회(부)장 회의 및 세미나

· 기간 : 2012. 8. 31(금) ~ 9. 1(토)

· 장소 : 온양관광호텔 크리스탈볼룸

· 주최·주관 : 사단법인 한국미술협회

· 협찬 : 한국미술협회 충남지회, 한국미술협회 아산지부

· 후원 : 사단법인 한국예술문화단체총연합회, 알파색채(주)

제46회 (사)한국미술협회전

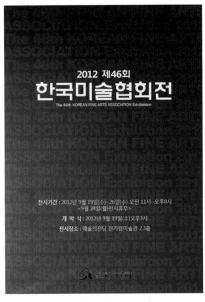

제46회 한국미술협회전 도록

· 주최 : 사단법인 한국미술협회

· 기간 : 2012. 9. 19 ~ 9. 26

· 장소 : 예술의전당 한가람미술관

〈2012 제6회 대한민국미술인의 날〉 개최

· 일시 : 2012. 12.5. 오후2시

· 장소 : 양천구 해누리타운 해누리홀

· 대상 : 강길원, 박래경, 이곤, 이인실, 이준

· 공로상 : 안호범, 우희춘, 최광선

· 여성작가상 : 송수련, 신금례, 정경연

· 정예작가상 : 김선득, 이석주, 이열

· 특별상 : 권상능

· 장리석미술상 : 김인화, 임춘배

· 청년작가상 : 김만근

· 알파청년작가상 대상 : 고석원

· 주최 : (사)한국미술협회

· 주관 : 제6회 대한민국 미술인의날

· 후원 : 문화체육관광부, (사)한국예술문화단체총연합회

· 행사내용 : 기념식, 시상식, 축하공연

〈2012 제6회 대한민국 미술인의 날〉 포스터

〈2012 제6회 대한민국 미술인의 날〉 차대영 이사장 대회사

〈2012 제6회 대한민국 미술인의 날〉 행사장 모습

〈2012 제6회 대한민국 미술인의 날〉 수상소감장면

〈2012 제6회 대한민국 미술인의 날〉 수상자 기념촬영

〈2012 제6회 대한민국 미술인의 날〉 차대영 이사장 대회사

2013

(사)한국미술협회 제23대 조강훈 이사장 선출

· 일시 : 2013. 1. 5
· 제52차 정기총회에서 서울을 포함한 전국10개 권역. 동시 이사장

- 부이사장 : 박순(수석), 김영실
 양 훈, 임승오, 장은경, 정순이
 정태희, 한욱현, 현남주
- 감사 : 박인호, 유영옥
- 정관개정(안)이 통과(승인)되어
 이사장 임기를 4년으로 개정함
 (부이사장 9명에서 17명으로
 개정됨)

제23대 한국미술협회 기구표 (2013-)

총 회

| 고 문 | 자 문 | 역대이사장자문단 | 상임원로자문위원회 |

이 사 장 / 감 사 / 정책자문 / 법률자문

미술인의날 조직위원회	부이사장단	IAA 국제조형예술협회 한국위원회
미술인상조회	전국지회(부)장단협의회	정책연구소
	기획조정위원장	경영사업단
정무이사	상임이사	대외협력단
	이 사 회	문화예술특별자문단
	사 무 총 장	
행 정 처 장	사 무 국 장	
사업본부장	사 무 처	

혁신위원회	상임위원회	분과위원회	특별위원회	직능별위원회
· 제도개선 위원회	· 기획 위원회	· 한국화1분과 위원회	· 장애우미술 위원회	· 미술산하단체협의 위원회
· 미술대전혁신 위원회	· 국제 위원회	· 한국화2분과 위원회	· 미술치료 치유 위원회	· 언론홍보 위원회
· 행정개혁 위원회	· 운영 위원회	· 서양화1분과 위원회	· 미술품감정평가 위원회	· 서예세계화추진 위원회
· 분쟁조정 위원회	· 사업 위원회	· 서양화2분과 위원회	· 옥션 위원회	· 한국화세계화추진 위원회
· 사회공헌 위원회	· 재정 위원회	· 조각 분과 위원회	· 미술경제 위원회	· 전통문화보존 위원회
· 포상조정관리 위원회	· 정책 위원회	· 현대공예 분과 위원회	· 디지털진흥 위원회	· 미술시장활성화 위원회
· 미술인권익보호 위원회	· 교육 위원회	· 전통미술·공예분과 위원회	· 공공디자인 위원회	· 조형예술연구 위원회
	· 홍보 위원회	· 서예1분과 위원회	· 회원윤리 위원회	· 현대민화활성 위원회
	· 지역미술 위원회	· 서예2분과 위원회	· 미술저작권 위원회	· 문인화교육진흥 위원회
	· 한국미술문화진흥 위원회	· 판화 분과 위원회	· 장학 위원회	· 서예교육진흥 위원회
	· 전통문화보존 위원회	· 평론 학술분과 위원회	· 미술문화콘텐츠 위원회	· 미술교육협의 위원회
	· 조직관리 위원회	· 디자인 분과 위원회	· 일자리창출 위원회	· 학술세미나 위원회
	· 행정 위원회	· 전시기획·미술행정분과위원회	· 미술단 위원회	· 산수특별 위원회
	· 문화예술협력 위원회	· 미디어아트분과 위원회	· 박물관 위원회	· 국제청년비엔날레 위원회
	· 여성 위원회(지역)	· 문인화분과 위원회	· 미술교육정책 위원회	· 문화재보존 위원회
	· 여성 위원회(서울)	· 수채화분과 위원회	· 특별전시행정 위원회	· 아동미술 위원회
	· 복지 위원회	· 패션분과 위원회	· 청년 위원회	
	· 한국미술사편찬 위원회	· 애니메아션분과 위원회	· 행사집행 위원회	
	· 공공미술 위원회	· 민화분과 위원회	· 정보출판 위원회	
	· 남북교류 위원회		· 환경조경 위원회	
	· 재능기부 위원회		· 지역미술활성화 위원회	
	· 영상미술 위원회		· 전각발전 위원회	
	· 다문화예술 위원회		· 여성작가특별 위원회	
	· 현대미술 위원회			

서양화가 이두식 사망

서양화가 이두식(李斗植, 1947. 11. 16 ～ 2013. 2. 23)은 경북 영주 출생으로 홍익대 미술대학과 대학원을 졸업하고 일본 교토조형예술 대학에서 명예박사 학위를 받았다. 1960년대 이후 40여 년간 한국 추상화의 대가로 꼽혀왔다.

1984년 모교 회화과 교수로 부임한 이래 29년간 후학을 양성했다. 홍익대 미술대 학장, 제17대 한국미술협회 이사장, 외교통상부 미술자문위원, 한국대학배구연맹 회장 등을 지냈다. 2007년부터 부산비엔날레 조직위원장을 맡아왔다.

또한, 화려한 원색으로 '한국적 추상화'를 그리는 작가는 2008년 선양(瀋陽)의 루쉰(魯迅) 미술대 명예교수로 임명됐으며, 상하이시 정부로부터 10년간 무상으로 작업실을 제공받기도 했다. 랴오닝성의 한·중미술교류 공로상을 수상하고, 동양화 붓으로 강렬한 한국적 오방색을 화면에 옮긴 '잔칫날' 시리즈와 천지인(天地人) 등 문자가 숨어있는 서예적 필치의 추상 작업, 붉고 노란 색채가 섞인 '축제' 이미지가 그의 작품 트레이드 마크라고 할 수 있지만 동양화의 수묵에서 영감을 받아 작업한 흑백 톤의 '심상'과 '풍경' 연작을 선보이기도 했다. 그는 "너무 기름진 음식만 먹으면 자칫 입맛을 잃어버릴 수도 있

다"면서 "화려한 색채도 좋지만 담백한 수묵의 맛도 가미해야 더욱 풍성한 식탁(그림)이 되지 않겠느냐"고 언급 하며 폭넓은 예술관으로 왕성하게 활동하였다.

그의 작품은 무정형의 얼룩과 즉흥적인 필치가 원형과 사각형 등 기하학적 형상들로 이루어진 화면의 전체 구조 속에 통합되고 있다. 색채에 있어서도 전 시대의 작가들이 주로 사용하였던 어둡고 침침한 색조 대신 빨강, 파랑, 초록, 노랑 등의 원색을 주로 사용한다.

그의 작품에서 두드러지는 화려한 원색의 병치는 불화나 단청의 색채(오방색) 구성에 그 근원을 두고 있는 것으로 비록 서양의 조형 언어를 사용하고 있지만 그 근본은 우리의 동양정신에 있다고 하겠다. 채도가 높은 강렬한 원색은 전통적 색채의 부활로 볼 수 있다. 때로는 빠르고 힘차게, 때로는 느리게, 또는 율동하듯 움직이는 검은 선들 또한 동양성에 있다.

묽게 푼 아크릴과 동양화용 모필을 사용함으로써 이 같은 측면은 더욱 강조된다. 흰색의 배경은 뒤로부터 배어나는 광선 또는 무한한 공간을 암시함으로써, 정신의 반영으로 이해되는 동양회화의 여백의 개념과 상통하고 힘과 호흡을 조절하며 그리는 방법 자체가 동양회화를 발상의 근원으로 삼고 있다. 이 '잔칫날'도 작품을 제작하면서 서양의 파티와 다른 우리의 아름답고 화려한 잔칫날을 생각하며 작품을 제작하였다.

상훈으로는 신상전(新象展) 최고상, 문공부 신인예술전 장려상(獎勵賞), 선(選) 미술상, 대한민국 보관문화훈장(寶冠文化勳章), 문신미술상, 한국미술공로대상을 수상하였다.

제46회 대한민국 미술단체 일원회 대작전
· 기간 : 2013. 3. 20 ~ 3. 28

· 장소 : 예술의전당 한가람미술관

· 주최 : 대한민국 미술단체 일원회 (회장 송태관)

· 1978년 창립전 이후 2015년 현재까지 회원전 48회 개최함.

제46회 대한민국 미술단체 일원회 대작전 도록

(사)한국미술협회 2013년도 제1차 이사회의

· 일시 : 2013. 4. 6

· 부이사장 추가 인준 : 고찬용, 문운식, 박유미, 이시규, 이길순, 이태근, 정기창, 현병찬

· 신입회원 입회비 상향조정 : 본부, 서울구지부 신입회원의 입회비를 15만원에서 20만원으로 개정하고, 지회·지부 신입회원의 입회비는 지회(부)로 납부하던 것을 본부에 20만원 직접 납부하는 것으로 개정함.

제1기 신진서예가전 "필"

· 기간 : 2013. 6. 6 ~ 6. 12

· 장소 : 백악미술관

· 주최 : (사)한국서예협회

2013. 1. 1
대한민국, 국제연합안전보장이사회의 비상임 이사국이 됨

2013. 1. 5
새마을호 25년만에 운행 중단

2013. 1. 30
나로호 3차 발사 성공

2013. 2. 25
제18대 박근혜 대통령 취임

2013. 5. 4
국보 제1호 숭례문, 성곽까지 복원 완
료, 재개장

2013. 6. 18
난중일기와 새마을운동 기록물, 유네
스코 세계기록유산에 등재

신진작가소감발표

제47회 (사)한국미술협회전

· 주최 : 사단법인 한국미술협회

· 기간 : 2013. 6. 25 ~ 6. 30

· 장소 : 예술의전당 한가람미술관

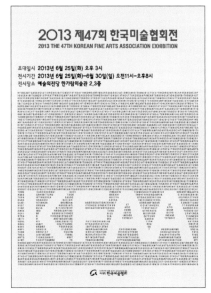

제47회 한국미술협회전 도록

(사)한국예술협회 법인허가 창립

· 일시 : 2013. 7. 16

· 이사장 : 박수진

· 고 문 : 손경식, 하진담, 이보영, 이영수

· 부회장 : 노재곤, 이상우, 이용린, 박 완, 김홍제

제50차 (사)한국미술협회 임원·전국지회(부)장 회의

· 기간 : 2013. 10. 4(금) ~ 10. 5(토)

· 장소 : 에코그라드호텔

· 주최 : 사단법인 한국미술협회

· 주관 : 한국미술협회 순천지부

· 후원 : 전라남도, 순천시, 전남미술협회, 순천예총, 2013순천만국
　　　　제정원박람회 조직위원회, 순천시내일원 문화예술행사추진
　　　　위원회, 한국저작권위원회, 알파색채(주)

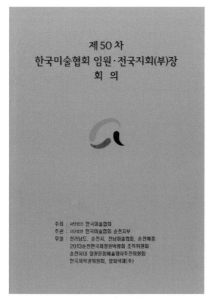

제50차 한국미술협회 임원·전국지회(부)장 회의

2013. 6. 18
축구 국가대표팀 8회 연속으로 브라질 월드컵 본선 진출

2013. 10. 5
제9회 2013 세계서예전북비엔날레 개막 (~11. 3)

2013. 12. 31
이라크에서 제2차 이라크 전쟁 발발

2013 한국서예협회 회원전(지역순회)
"봄·여름·가을·겨울전Ⅲ"
· 기간 : 2013. 8. 27 ~ 9. 1
· 장소 : 대구문화예술회관
· 주최 : (사)한국서예협회

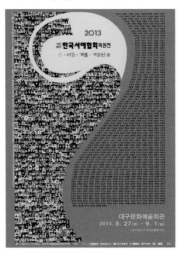

2013 한국서예협회 회원전 포스터

〈한국–프랑스 현대회화전〉 개최

〈한국–프랑스 현대회화전〉 도록

· 기간 : 2013. 9. 11 ~ 9. 17
· 장소 : 인사아트센타 3층 (서울)
· 주최 : 국제미술위원회

주 터키 한국문화원 문인화전 초대전

· 기간 : 2013. 10. 7 ~ 10. 23
· 장소 : 주터키한국문화원
· 주관 : (사)한국서예협회

문화원장 인사말

제6회 아름다운 우리 한글전

개막식

· 기간 : 2013. 10. 11 ~ 11. 1

· 장소 : 주독한국문화원 갤러리

· 주관 : (사)한국서예협회

프랑스 국립살롱(SNBA)전 참가

· 기간 : 2013. 12.

· 장소 : 파리 루브르박물관 까루젤관(CARROUSEL DE LOUVRE)

· 내용 : 국제미술위원회(회장 김미자) 작가 14명 초대 참여

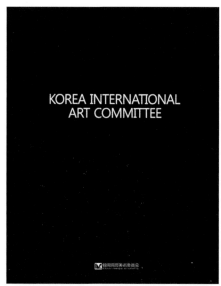

프랑스 국립살롱(SNBA)전 도록

〈2013 제7회 대한민국미술인의 날〉 개최

· 일시 : 2013. 12. 5(목), 11:30~14:30

· 장소 : AW컨벤션센터

· 본상 : 함섭, 차경복, 탁양지, 조종숙, 백현옥, 박행보, 이헌국, 류
　　　　명식, 최승훈

· 원로작가상 : 김옥진, 이보영, 김종복

· 명예공로상 : 김종학, 배동신

· 특별공로상 : 육군본부, 조충훈, 박우량

· 미술문화공로상 : 박병원, 문형은, 하정웅, 신홍식

· 공로상 : 박득순, 강정헌, 김용철, 김미순

· 민족미술상 : 황재형

· 정예작가상 : 김정화, 김선득

· 장리석미술상 : 권영호, 강종열, 김명식

· 주최 : (사)한국미술협회

· 주관 : 대한민국 미술인의날 조직위원회

· 후원 : 문화체육관광부

· 행사내용 : 기념식, 시상식, 축하공연

<2013 제7회 대한민국 미술인의 날> 포스터

〈2013 제7회 대한민국 미술인의 날〉 조강훈 이사장 대회사

〈2013 제7회 대한민국 미술인의 날〉 행사장 모습

〈2013 제7회 대한민국 미술인의 날〉 수상자 기념촬영

〈2013 제7회 대한민국 미술인의 날〉 VIP석 모습

제39회 삼원미술협회 정기전 〈현대미술의 흐름〉

· 기간 : 2013. 12. 18 ~ 12. 24

· 장소 : AP 갤러리

· 주최 : 삼원미술협회(회장 심계호)

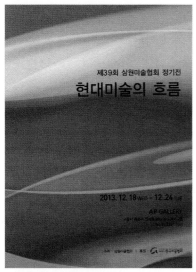

제39회 삼원미술협회 정기전 도록

2014. 1. 1
백열전구 생산 및 수입 금지

2014. 1. 20
KB국민카드, NH농협카드, 롯데카드 고객 정보 천만 건 이상 유출 사건 발생

2014. 2. 12
남북한, 판문점 평화의 집에서 7년 만에 고위급 회담 개최

2014

2014 한국서예협회 정기총회 및 신임 이사장 선거

· 일시 : 2014. 1. 26

· 장소 : 서초구민회관 대강당

· 신임 이사장 당선자 : 윤점용

· 주최 : (사)한국서예협회

2014 한국서예협회 정기총회 및 신임 이사장 선거

2014 한국서가협회 정기총회 및 제7대 임원선거

· 일시 : 2014. 2. 22

· 장소 : 서초구민회관 대강당

· 제7대 이사장 운학 박양재 선출

· 수석부이사장 : 강대희

· 상임부이사장 : 유혜선

· 부이사장 : 장학수, 송태윤

· 주최 : (사)한국서가협회

2014 한국서가협회 정기총회 및 제7대 임원선거

제1회 대한민국예술대전 개최

제1회 대한민국예술대전

기간 : 2014. 3. 7 ~ 3. 9

장소 : 안산문화예술의전당 전시장

주최 : (사)한국예술협회(이사장 박수진)

· 내용 : 시상식, 입상작 및 초대작가 작품 전시

2014. 4. 16

여객선 세월호 침몰사고

2014년 4월 15일 인천 연안여객터미널을 출발, 제주로 향하던 여객선 세월호(청해진해운 소속)가 4월 16일 전남 진도군 병풍도 앞 인근 해상에서 침몰해 수백 명의 사망·실종자가 발생한 대형 참사다. 이 사고로 탑승객 476명 가운데 172명만이 생존했고, 300여 명이 넘는 사망, 실종자가 발생했다. 특히 세월호에는 제주도로 수학여행을 떠난 안산 단원고 2학년 학생 324명이 탑승, 어린 학생들의 희생이 많았다. 세월호에 대한 수색은 2014년 11월 11일 종료됐으나 9명의 생사는 확인되지 않았다.

제26회 대한민국서예대전

· 기간 : 2014. 4. 19 ~ 4. 30
· 장소 : 예술의전당 서울서예박물관
· 주최 : (사)한국서예협회

제26회 대한민국서예대전 개막식

서양화가 김흥수 사망

서양화가 김흥수(金興洙, 1919. 11. 17 ~ 2014. 6. 9) 한국미술협회
상임고문은 함경남도 함흥출생으로 1940~1944 도쿄 예술대학을 졸
업하고, 1954년 서울대학교 미술대학 교수, 1961년 대한민국미술전
람회 추천작가 및 심사위원, 1965년 성신여자사범대학교 미술과장,

1967~1979년 미국 필라델피아 무어대학교 및 펜실베니아대학교 미술대학 초빙교수를 역임했다.

김흥수 화백은 1955년 프랑스 파리로 유학을 떠나면서 누드를 주제로 한 작품들을 그리기 시작했다. 프랑스에서 야수파, 입체파, 표현파 등을 섭렵한 김흥수 화백은 귀국한 뒤 1961년 제10회 국전 심사위원 등을 맡았으며, 미국 무어대학교 및 펜실베이니아대학교 미술대학 초빙교수를 역임하기도 했다.

1977년 오랜 실험 끝에 추상과 구상의 조화를 꾀하는 하모니즘 미술을 선언해 국내 화단에 새 바람을 불러일으켰다. 모자이크 기법에 착안하여 색면분할(色面分割)로 화면을 처리해 나가는데 한국의 풍물(風物)과 에로틱한 소재를 많이 다루고 있으며 대단히 화려하고 장식적인 화풍을 특징으로 삼는다.

김흥수 화백은 '조형주의 예술의 선언'에서 "음과 양이 하나로 어울려 완전을 이룩하듯 사실적인 것과 추상적인 두 작품세계가 하나의 작품으로서 용해된 조화를 이룩할 때 조형의 영역을 넘는 오묘한 조형의 예술 세계를 전개한다."고 밝혔었다.

'한국의 피카소'로 불리던 김흥수 화백은 여성의 누드와 기하학적 도형으로 된 추상화를 대비시켜 그리는 등 이질적인 요소를 조화롭게 꾸며 예술성을 끌어내는 독특한 조형주의(하모니즘) 화풍을 창시했으며 대표작으로는 '나부군상', '군동', '전쟁과 평화' 등이 있다.

수상 내역은 금관문화훈장, 예총예술문화상 미술부문 대상, 프랑스 파리 살롱 도톤상, 한국미술대상전 대상을 수상했다.

한국미술협회장으로 거행되었다.

제2기 신진서예가전 "필"

· 기간 : 2014. 6. 5 ~ 6. 11
· 장소 : 백악미술관
· 주최 : (사)한국서예협회

제2기 신진서예가전 "필" 증서수여

갈물 이철경 탄신 100주년 기념전

갈물 이철경 탄신 100주년 기념전 개막식

· 일시 : 2014. 6. 19 ~ 6. 25, 장소 : 백악미술관
· 『갈물 이철경 서집』발간
· 주최 : (사)갈물한글서회

독일 묵향전

· 기간 : 2014. 7. 17 ~ 8. 8
· 장소 : 독일연방신문국 로비 (베를린)
· 주관 : (사)한국서예협회

전시참가자들과 기념촬영

2014 국제친환경현대미술교류전

· 주최 : 대한민국친환경예술협회
· 기간 : 2014. 8. 1 ~ 8. 8
· 장소 : 미국 시애틀 Meydenbauer Center
· 참가국 및 출품자 : 6개국 85명 (한국 63명, 미국 8명, 중국 8명,
　　　　　　　　　　 일본 4명, 스페인 1명, 이태리 1명)

국제친환경현대미술교류전 전시장

국제친환경현대미술교류전 개막식

제47회 대한민국 미술단체 일원회 정기전

· 기간 : 2014. 9. 24 ~ 9. 30

· 장소 : 인사아트센터

· 주최 : 대한민국 미술단체 일원회 (회장 송태관)

· 1978년 창립전 이후 2015년 현재까지 회원전 48회 개최함.

제47회 대한민국 미술단체 일원회 정기전 도록

2014 한국서예협회 2014 포럼

· 기간 : 2014. 10. 31 ~ 11. 1

· 장소 : 채석강리조트

· 주최 : (사)한국서예협회

2014 한국서예협회 2014 포럼 임원과의 대화

2014 대한민국현대조형미술대전

· 기간 : 2014. 10. 22 ~ 10. 28

· 장소 : 한전아트센터 갤러리

· 주최 : 현대여성미술협회 (대회장 강창일, 회장 김홍주)

2014 대한민국현대조형미술대전 도록

(사)한국미술협회 〈2014 K-Art 거리소통 프로젝트〉 활동

· 타이틀 : 2014 K-Art 거리소통 프로젝트

· 주제 : 미술로 만드는 아름다운 세상

· 기간 : 2014. 10. 24 ~ 10. 27

· 장소 : 광화문 시민열린마당

· 주최 : 문화체육관광부·한국문화예술위원회

· 주관 : (사)한국미술협회

· 후원 : 서울특별시·서울문화재단

· 취지 : 감성을 통하여 자신의 삶에 의미를 부여하고, 정서적 소통을 통하여 심리적 위안을 얻고, 미술표현 체험을 통하여 감정의 정화와 자신감을 회복하여 창의적인 삶을 살아가고자 하는 아트 프로젝트이다. 여기에 따르는 미술적 범위는 회화, 조각, 입체, 설치, 공예, 민화, 서예, 문인화 등 전분야를 망라하고, 누구나 현장에서 함께 하는 것은 물론 개인적 향유를 통한 보편적 가치를 일상 속에서 구현하고자 하는 미술문화 페스티벌이다.

· 행사 일정 및 프로그램

〈10월 24일(금)〉

 11:00~12:00 광목, 가죽목걸이, 면티그림

 12:00~13:00 에코백(캘리그라피백, 캐필터에코백, 캐리커쳐, 페이스페인팅)

 13:00~14:00 개막공연 (타악퍼포먼스)

 14:00~16:00 개막식

 16:00~17:00 공연 - (사)한국국악협회

 17:00~19:00 공연 - 오늘과 내일/ 음악감독 나규환

〈K-Art 거리소통 프로젝트〉 개막식장에서

〈K-Art 거리소통 프로젝트〉 개막식 공연

〈K-Art 거리소통 프로젝트〉 개막식장에서

〈K-Art 거리소통 프로젝트〉 개막식 공연

〈K-Art 거리소통 프로젝트〉 최은철 서예가의 '문화융성' 휘호를 들고 김종덕 문화체육관광부 장관과 조강훈 이사장, 이광수 한국미술포럼 대표 기념촬영

〈K-Art 거리소통 프로젝트〉 전시장을 둘러보는 김종덕 장관

〈K-Art 거리소통 프로젝트〉 포스트

〈10월 25일(토)〉

11:00~12:00 에코백(캘리그라피백, 캐필터에코백, 캐리커쳐, 페이스페인팅)

12:00~13:300 광목, 가죽목걸이, 면티그림

13:30~15:00 인물화, 크로키

15:00~17:00 7080 콘서트

17:00~19:00 공연 – 오늘과 내일/ 음악감독 나규환

〈10월 26일(일)〉

11:00~19:00 아트캠페인 바람난 미술 / Art 퍼포먼스

〈10월 27일(월)〉

11:00~19:00 아트캠페인 바람난 미술 / Art 퍼포먼스

제48회 (사)한국미술협회전(지상전)

· 주최 : 사단법인 한국미술협회

· 연도 : 2014.

제48회 한국미술협회전 도록

제14회 강서서예인협회전

제14회 강서서예인협회전 도록

· 기간 : 2014. 12. 2 ~ 12. 8

· 장소 : 갤러리"서"(강서문화원)

· 주관 : 강서서예인협회

· 2001년 제1회 강서서예인협회전 개최 이후 2015년까지 협회전 15
 회 개최함.

2014년도 제3차 이사회의 및 제51차 전국지회(부)장 회의

2014년도 제3차 이사회의 및 제51차 전국지회(부)장 회의

· 기간 : 2014. 12. 17(수), 오후1시/3시

· 장소 : 천도교 대교당 (종로구 경운동 소재)

· 주최·주관 : 사단법인 한국미술협회

프랑스 국립살롱(SNBA)전 참가

· 기간 : 2014. 12.

· 장소 : 파리 루브르박물관 까루젤관(CARROUSEL DE LOUVRE)

· 내용 : 국제미술위원회(회장 김미자) 작가 9명 초대 참여

2010-2015

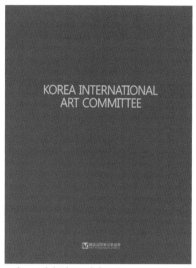

프랑스 국립살롱(SNBA)전 도록

〈2014 제8회 대한민국미술인의 날〉 개최

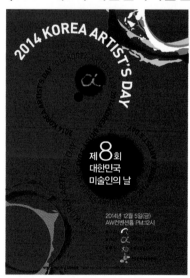

〈2014 제8회 대한민국 미술인의 날〉 포스터

· 일시 : 2014. 12. 5(금), 12:00 · 장소 : AW컨벤션센터

· 본상 : 심죽자, 윤명로, 강지주, 오태학, 박종회, 이돈흥, 엄태정, 강병돈

· 특별상(원로작가상) : 오승우, 이철명

· 특별문화공로상 : 김원모, 김정자, 오유화, 이제훈

· 미술문화공로상 : 김선회, 이인섭, 이병국

· 공로상(지역발전) : 김배히, 방두영, 이창림, 이승정, 나안수

· 공로상(국제교류) : 김미자

· 정예작가상 : 연제동, 이금자, 박영달, 오명희, 임환재, 박정국, 김양헌

· 장리석미술상 : 최예태, 배동환, 서정민, 구자승

· 주최 : (사)한국미술협회

· 주관 : 대한민국 미술인의날 조직위원회

· 후원 : 문화체육관광부, 한국문화예술위원회

· 행사내용 : 기념식, 시상식, 축하공연

〈2014 제8회 대한민국 미술인의 날〉 수상자 및 내빈 기념촬영

〈2014 제8회 대한민국 미술인의 날〉 수상자 및 내빈 기념촬영

〈2014 제8회 대한민국 미술인의 날〉 조강훈 이사장 대회사

제30회 현대사생회원전

· 기간 : 2014. 12. 24 ~ 12. 30

· 장소 : 갤러리 라메르

· 주최 : 현대사생회

· 1985년 제1회 회원전 이후 2015년까지 31회 회원전 개최함.

제30회 현대사생회원전 도록

2015. 5. 20
국내 첫 중동호흡기증후군(메르스)
감염자인 1번 환자 발생, 메르스 확진
판정

2015. 5. 24
KBS 1TV TV쇼 진품명품, 방영 20주
년, 1,000회 방송

2015. 8. 15
광복 70주년

2015

대한민국친환경예술협회 정기총회

· 일시 : 2015. 3. 1
· 집행부 선출 : 이사장 백옥종, 회장 권상구, 부회장 박해동, 사무국
　　　　　　　　장 손복수, 사무차장 손주영, 감사 정시목

제34회 (사)현대한국화협회전

· 기간 : 2015. 3. 4 ~ 3. 10
· 장소 : 갤러리 미술세계 제1,2전시장
· 주관 : (사)현대한국화협회
· 1981년 창립전을 개최한 이후 2015년까지 34회의 정기회원전을
　개최함.

제34회 (사)현대한국화협회전 도록

2015 섬진강미술제

· 기간 : 2015. 3. 7 ~ 3. 12

· 장소 : 조선일보미술관

· 주최 : (사)섬진강문화포럼 (이사장 최영신)

· 섬진강의 정통문화와 고유문화를 발굴하여 국민문화정신 함양에
 일익을 담당하는 매신저가 되고자 개최함.

2015 섬진강미술제 개막식

제34회 한국서화작가협회 정기회원전

제34회 한국서화작가협회 정기회원전 도록

2015. 10. 15
국립중앙도서관 개관 70주년

2015. 10. 17
제10회 2015 세계서예전북비엔날레
개막 (~11. 15)

2015. 10. 28
국립중앙박물관 용산 이전 개관 10주
년

2015. 11. 22
김영삼 전 대통령 사망

2015. 12. 2
줄다리기, 유네스코 인류무형유산 등재

· 기간 : 2015. 3. 25 ~ 3. 30

· 장소 : 서울시립 경희궁미술관

· 주최 : (사)한국서화작가협회

· 1982년 제1회 정기회원전 개최 이후 2015년 현재까지 34회를 개최함.

(사)한국미술협회 제54차 정기총회

· 일시 : 2015. 3. 25

· 민화분과 신설

제27회 대한민국서예대전

· 기간 : 2015. 5. 15 ~ 5. 21

· 장소 : 한국소리문화의전당

· 주최 : (사)한국서예협회

휘호심사장에서 상권 후보자와 특선예정자들의 휘호

제63회 신미술회전

· 기간 : 2015. 5. 20 ~ 5. 25

· 장소 : 가나인사아트센터

· 주최 : 신미술회

· 1974년 창립전 이후 신미술회의 제63회 회원전

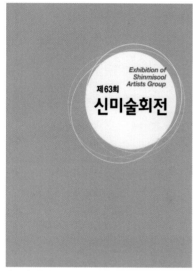

제63회 신미술회전 도록

제25회 국제미술교류협회 여명회전

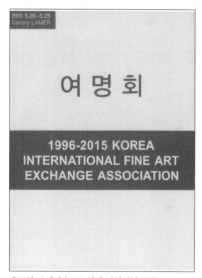

제25회 국제미술교류협회 여명회전 도록

· 기간 : 2015. 5. 20 ~ 5. 25

· 장소 : 갤러리 라메르

· 주최 : 국제미술교류협회(여명회)

· 1996년 창립전 이후 여명회의 제25회 정기전

제10회 대한민국서예문인화원로총연합회전

· 기간 : 2015. 5. 20 ~ 5. 25

· 장소 : 서울시립 경희궁미술관

· 주최 : 대한민국서예문인화원로총연합회

· 2006년 10월 창립전 이후 2015년 현재까지 회원전 10회 개최

제10회 대한민국서예문인화원로총연합회전 도록

2015 제49회 한국미술협회전

· 주최 : 사단법인 한국미술협회

· 기간 : 2015. 6. 2 ~ 6. 6

· 장소 : 예술의전당 한가람미술관

제49회 한국미술협회전 도록

2015 제49회 한국미술협회전 개막식에서 인사말을 하는 조강훈 이사장

2015 제49회 한국미술협회전 개막식 테이프커팅

제48회 대한민국 미술단체 일원회 정기전

· 기간 : 2015. 6. 8 ~ 6. 15

· 장소 : 예술의전당 한가람미술관

· 주최 : 대한민국 미술단체 일원회 (회장 송태관)

· 1978년 창립전 이후 2015년 현재까지 회원전 48회 개최함.

제48회 대한민국 미술단체 일원회 정기전 도록

'2015 밀라노 엑스포 한국의 날' 기념 현대미술전

· 주최 : 사단법인 한국미술협회(이사장 조강훈), 주밀라노총영사관
 (총영사 장재복), ORANGE BRIDGE 등
· 기간 : 2015. 6. 24 ~ 6. 30
· 개막식 : 2015. 6. 24(수), 17:00
· 장소 : 이탈리아 밀라노 시립미술관(Villa clerici)
· 밀라노의 최대 행사인 EXPO 기간 중 한국의 현대 미술을 통해서
 도 한류에 대한 이탈리아인들의 관심과 문화 대한민국 위상을 높여
 미술을 통한 문화산업의 성장으로 이어질 수 있도록 하는 기회였다.
 한국에서 활동 중인 현역 작가들의 다양하고 흥미로운 500여 점의
 작품과 현지 작가, 이탈리아 체류 작가, 밀라노 미술대학 학생들의
 새롭고 다채로운 작품을 선보였다.

'2015 밀라노 엑스포 한국의 날' 기념 현대미술전 배너

'2015 밀라노 엑스포 한국의 날' 기념 현대미술전 개막식 장면

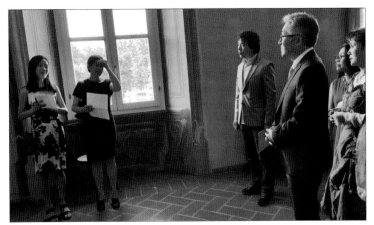

'2015 밀라노 엑스포 한국의 날' 기념 현대미술전 개막식 전시 설명

'2015 밀라노 엑스포 한국의 날' 기념 현대미술전 개막식 기념촬영

'2015 밀라노 엑스포 한국의 날' 기념 현대미술전 개막식 전시 설명

서양화가 천경자 사망

화가 천경자(千鏡子, 1924. 11. 11 ~ 2015. 8. 6)는 한국화의 채색화

분야에서 독자적 화풍을 이룬 여류화가로, '꽃과 여인의 화가'라고 불린다. 전남 고흥군에서 태어나 대한미협전 대통령상(1955), 서울시 문화상(1971), 3.1문화상(1975), 대한민국예술원상(1979), 은관문화훈장(1983) 등을 수상하였다. 저서로 〈여인소묘〉, 〈천경자 남태평양에 가다〉, 〈한(恨)〉, 〈아프리카 기행화문집〉, 〈내 슬픈 전설의 49페이지〉 등이 있으며, 주요작품으로는 〈생태〉(1951), 〈여인들〉(1964), 〈바다의 찬가〉(1965), 〈청춘의 문〉(1968), 〈길례언니〉(1973), 〈고(孤)〉(1974), 〈내 슬픈 전설의 49페이지〉(1976), 〈탱고가 흐르는 황혼〉(1978), 〈황금의 비〉(1982), 〈막은 내리고〉(1989), 〈황혼의 통곡〉(1995) 등이 있다.

2015 대한민국서예전람회

· 기간 : 2015. 7. 1 ~ 7. 6
· 장소 : 인사동 한국미술관
· 주최 : (사)한국서가협회

2015 대한민국서예전람회 포스터

2015 유라시아친선특급 독일한국묵향마중물전

· 기간 : 2015. 7. 14 ~ 7. 20
· 장소 : 독일연방신문국
· 주관 : (사)한국서예협회

2015 유라시아친선특급 독일한국묵향마중물전 개막식

제13회 현대여성미술협회 정기전
〈色 2015 그리고 VISION〉

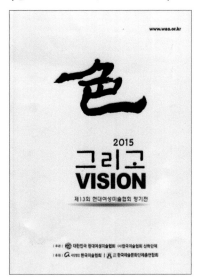

제13회 현대여성미술협회 정기전 도록

· 기간 : 2015. 7. 15 ~ 7. 21
· 장소 : 인사아트프라자
· 주관 : 대한민국 현대여성미술협회 (회장 김홍주)
· 2003년 제1회 이브들의 팡팡전(임시가칭) 이후 2015년까지 13회
 정기전 개최함.

제29회 한국파스텔화 협회전 및 제26회 한국파스텔화 공모대전

· 기간 : 2015. 8. 12 ~ 8. 17
· 장소 : 갤러리 라메르
· 주최 : 한국파스텔화협회
· 1987년 창립전 이후 2015년 현재까지 제29회 회원전 개최함.

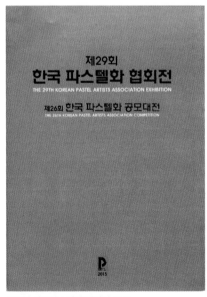

제29회 한국파스텔화 협회전 도록

제52차 (사)한국미술협회
임원·전국지회(부)장 회의 및 세미나

제52차 한국미술협회 임원·전국지회(부)장 회의 및 세미나

· 기간 : 2015. 8. 21(금) ~ 8. 22(토)
· 장소 : 충주켄싱턴리조트 그랜드홀
· 주최 : 사단법인 한국미술협회
· 주관 : 한국미술협회 충주지부
· 후원 : 한국예술단체총연합회, 충청북도, 충주시, 충주예총, 충북
　　　　미협, (주)알파색채

제52차 한국미술협회 임원·전국지회(부)장 회의 및 세미나에서 인사말을 하는 조강훈 이사장

제52차 한국미술협회 임원·전국지회(부)장 회의 및 세미나

제52차 한국미술협회 임원·전국지회(부)장 회의 및 세미나에서 시상장면

제52차 한국미술협회 임원·전국지회(부)장 회의 및 세미나 축하공연

2015 대한민국 현대미술 비엔나 초대전

· 기간 : 2015. 9. 6 ~ 9. 16

· 장소 : 오스트리아 비엔나 한인문화회관 전시실

· 주관 : 현대여성미술협회

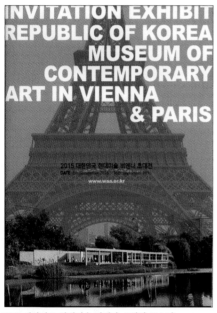

2015 대한민국 현대미술 비엔나 초대전 포스터

〈한국–프랑스 수교 130주년 기념 한국–프랑스 현대미술 교류전〉개최

· 기간 : 2015. 9. 29 ~ 10. 5

· 장소 : 서울시립미술관 경희궁 분관

· 주최 : 국제미술위원회(회장 김미자)

한국–프랑스 수교 130주년 기념 한국–프랑스 현대미술 교류전 도록

(사)한국미술협회 〈2015 K–Art 미술체험 거리소통 프로젝트〉 활동

 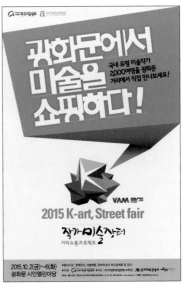

〈2015 K–Art〉 작가미술장터 포스터

· 타이틀 : 2015 K-Art 미술체험 거리소통 프로젝트

· 주제 : 작가미술장터

· 기간 : 2015. 10. 2 ~ 10. 6

· 장소 : 광화문 시민열린마당

· 주최 : (사)한국미술협회

· 주관 : 2015작가미술장터개설지원운영위원회

· 후원 : 문화체육관광부 예술경영지원센터

· 행사구성 : 판매전시, 미술체험, 20여개 분과 부스전(체험 및 전시)
　　　　　등 국내 유명 미술작가 2,000여 명의 2,400여 점의 작
　　　　　품을 광화문거리에서 직접 만난다.

· 내용 : 한국 고전미술과 현대미술을 어우르는 작품들을 '거리'라는
　　　　열린 공간에서 전시, 판매하며 다양한 시민 체험 행사를 통
　　　　해 한국 미술의 대중화와 국제화에 기여하겠다는 취지로 개
　　　　설되었다. 또한 미술장터에서는 한국 현대미술 작가 100인
　　　　의 '현대미술 거리 소품전(展)', 참여 작가가 관람객들에게
　　　　직접 작품을 설명하는 '현장소통 미술 축제전', 청년 신진작
　　　　가의 다양한 작품 100점을 만날 수 있는 '현대미술 스마트
　　　　한 체험전'을 비롯해 다양한 시민 체험 부스가 운영되었다.

〈2015 K-Art〉 작가미술장터

〈2015 K-Art〉 작가미술장터를 둘러보는 김종덕 문화체육관광부장관과 조강훈 이사장

〈2015 K-Art〉 작가미술장터 개막식

〈2015 K-Art〉 작가미술장터 개막식 공연

〈2015 K-Art〉 작가미술장터 개막식에서 인사말을 하는 조강훈 이사장

〈2015 K-Art〉 작가미술장터 참여 작가들 기념촬영

〈2015 K-Art〉 작가미술장터

(사)한국청소년미술협회 다양한 행사 개최

· 2015년, 국회의원 이상일 명예회장 위촉

· 〈제16회 전국 E.M.I.R 미술교육 세미나〉 개최

· 제11회 대한민국청소년미술대전 개최

· 제13회 전국장애청소년미술대전 개최(교육부장관상 추가)

· 제1회 대한민국모던아트대상전 개최

제16회 전국 E.M.I.R 미술교육 세미나 기념촬영

제11회 대한민국청소년미술대전 시상식

한국여성미술작가회, 〈제23회 회원전〉 개최

· 전시연도 : 2015년

· 전시장소 : 갤러리 라메르

· 1993년 이후 2015년까지 회원전 23회 개최

· 역대 회장 명단 : 안영혜(1대), 최도담(2대), 하주아(3대), 필영희
　　　　　　　　(4,5,6,9대), 지정옥(7,8대)

· 2015년도 임원명단 : 회장 필영희, 부회장 김영희 박혜자 송정옥
　　　　　　　　　이금자, 사무국장 이윤선, 감사 이재희 장래수

한국여성미술작가회 제23회 회원전 기념촬영

한국여성미술작가회원들

(사)한국미술협회 국제조형예술협회 활동

- 명칭 : 국제조형예술협회(IAA/AIAP, International Association Art / Association Internationale des Arts Plastiques)
- 주소 : 1 rue Miollis 75732 Paris Cedex 15
- 홈페이지 : www.aiap-iaa.org
- 전화 : +33 (0)1 45 68 44 54

국제조형예술협회 (슬로바키아)

국제조형예술협회 (슬로바키아)

국제조형예술협회 (그리스)

국제조형예술협회 (그리스)

2010-2015

국제조형예술협회 (터키)

국제조형예술협회 (터키)

· 설립 : 1954 제1회 IAA/AIAP 정기총회 (이탈리아 베니스)

· 설립 근거 : 1945 제6회기 유네스코 회의 (프랑스 파리)

· 설립목적 : ① 모든 국가와 민족 간 국제협력에 공헌하며 ② 작가의
　　　　　　사회적 경제적 지위를 보호하고 　③ 작가의 정신적 물
　　　　　　질적 권리를 옹호하며 ④ 유네스코 및 기타 NGO 단체
　　　　　　들과 협력함

· 정기총회 : 매 4년마다 회원국 순회 개최되며, 협회는 총회에 의해
　　　　　　운영(govern)되고, 집행위원회에서 선출된 회원과 사무
　　　　　　총장, 협회장에 의해 관리(administer)된다.

· 집행위원회(2015~2019)

　- 회장 : Bedri Baykam (터키/남)

　- 부회장 : Anne Pourny (프랑스/여)

　- 재무관 : Marta Mabel Perez (푸에르토리코/여)

　- 지역중재관 : ①아시아태평양 - 조강훈 (대한민국/남) ②유럽 및
　　　　　　　　북미 - Pavol Kral (슬로바키아/남) ③라틴 아메리
　　　　　　　　카와 카리브 해 - Dolores Ortiz (멕시코/여) ④아
　　　　　　　　프리카 - Franklyn King Glower (가나/남)

　- 집행이사 : Christos Symeonides (사이프러스/남), Katarina

한국미술협회 국제조형예술협회 활동장면

Jönsson Norling (스웨덴/여), Maria Moroz (폴란드/여), Ryoji Ikeda (일본/남)

· 한국위원회 활동상황
 – 1962. 8. 9 한국미술협회 한국위원회로 IAA 가입
 – 1989 김서봉 전 이사장 IAA 부회장 겸 집행위원 선출(89~92)
 – 1989 IAA 아·태지역협의회 창립의회 개최, 16개국 가입(참가국: 한국 호주 인도 인도네시아 일본 몽고 등 10개국 대표 12명 / 워커힐호텔), 북한 회원국으로 가입
 – 1990 김서봉 전 이사장 IAA 아·태지역위원회 회장 선출 (90~94)
 – 1992 제13회 IAA 정기총회 유치 및 개최(참가국: 한국 독일 스페인 스웨덴 멕시코 브라질 일본 핀란드 불가리아 등 27개국 대표 57명 / 서울올림픽파크텔),
 – 1992 제13회 IAA 총회기념『1992 서울 IAA 기념전』개최 (참가국: 30개국 60여명 참여)
 – 1992 박광진 전 이사장 IAA 수석부회장 선출 (92~95)
 – 1992 김서봉 전 이사장 IAA 명예회장 위촉
 – 1995 김서봉 전 이사장 IAA 집행위원 선출 (95~98)
 – 1995 김서봉 전 이사장 IAA 아·태지역위원회 회장 계승 (95~98 / 사유:전 회장 사망)

한국미술협회 국제조형예술협회 활동장면 (기념촬영)

조강훈 이사장 IAA 집행위원 및 아·태지역 중재관 선출

- 1999 김서봉 전 이사장 IAA 부회장 겸 집행위원 선출 (99~02)
- 2004 김서봉 전 이사장 IAA 집행위원 및 아·태지역위원회 부
 회장 계승 (04~05 / 사유:전 부회장 사망
- 2009 제4회 IAA 아·태지역 협의회 참석, 아·태지역 집행위원회
 선정 (신제남 전 부이사장 / 일본 후쿠오카)
- 2010 제17회 IAA 정기총회 유치 신청 (결과: 유치실패)

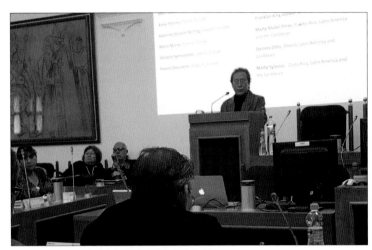

조강훈 이사장 IAA 집행위원 및 아·태지역 중재관 선출

조강훈 이사장 IAA 집행위원 및 아·태지역 중재관 선출 (기념촬영)

- 2013 한국위원회 IAA 제명 확인 (사유: 규정 7.2.4 IAA 회원자격)
　　　(만약, 2년 동안 각 국가위원회의 연회비가 완납되지 않으면,
　　　집행위원회는 해당 국가위원회의 의결권 혹은 제명을 정기
　　　총회에서 논할 수 있다.)
- 2013 IAA 일본위원회 방문 및 1차 회의 (사유: IAA 복권논의)
- 2014 IAA 일본위원회 방문 및 2·3차 회의 (사유: IAA 복권논의)

- 2014 IAA 집행위원회, 한국위원회 IAA 복권승인 (슬로바키아 브라티슬라바)
- 2014 IAA 집행위원회의 개최 (참가국: 한국 노르웨이 프랑스 스웨덴 슬로바키아 터키 멕시코 일본 호주 등) 11개국 대표 23명 / 골든서울호텔)
- 2014 제5회 IAA 아·태지역 협의회 참석개최 (참가국: 한국 일본 호주 태국 필리핀 몽골 6개국 15여명 참여)
- 2015 IAA 일본위원회 방문 및 4차 회의 (사유: IAA 집행위원 출마)
- 2015 조강훈 이사장 IAA 집행위원 및 아·태지역 중재관 선출 (2015~2019 / 체코 필젠)

서예진흥법제정 서명운동

· 일시 : 2015. 10. 9 · 장소 : 전국 각처
· 목적 : 서예진흥의 법적 토대를 확보하기 위한 〈서예진흥법〉 발의를 앞두고 500만 서명운동과 함께 〈나도 서예가 – 고운말 붓으로 쓰기 전국대회〉 행사
· 주최 : 한국서예단체총협의회 · 주관 : 공동대표단체 시도지부

서예진흥법제정 서명운동

〈2015 제9회 대한민국미술인의 날〉 개최

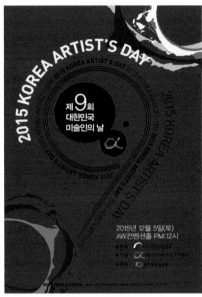

〈2015 제9회 대한민국 미술인의 날〉 포스터

〈2015 제9회 대한민국 미술인의 날〉 행사장 모습

2010-2015

〈2015 제9회 대한민국 미술인의 날〉 조강훈 이사장 대회사

· 일시 : 2015. 12. 5(토), 12:00
· 장소 : AW컨벤션센터
· 본상 : 박용인, 이석구, 이동익, 박윤오, 전준, 이봉섭, 이광진, 김맹길
· 특별공로상 : 김방희, 김정희, 이국현, 이남찬, 이종빈, 정광화, 정성태, 최낙민, 하상오, 황종환
· 미술문화공로상 : 강종래, 김수영, 박영길, 양응환, 이원달, 장상두, 전준희
· 미술인상 : 김병숙, 김원세, 류성자, 이상남, 이원자, 이종원, 장정환, 전윤성
· 정예작가상 : 김미숙, 문미순, 소훈, 양준석, 이수복
· 해외특별공로상 : 이동하
· 주최 : (사)한국미술협회
· 주관 : 대한민국 미술인의날 조직위원회
· 후원 : 문화체육관광부
· 행사내용 : 기념식, 시상식, 축하공연

〈2015 제9회 대한민국 미술인의 날〉 본상 수상자 기념촬영

〈2015 제9회 대한민국 미술인의 날〉 수상자 기념촬영

사단법인 한국미술협회 현황

사단법인 한국미술협회 일반현황 (2015년 12월 15일 기준)

한국미술협회는 1961년 12월 18일, 민족미술의 향상발전을 도모하고, 미술가의 권익을 옹호하며, 국제교류와 미술가 상호간의 협조를 목적으로 발족한 단체이다. 이후, 문화교육부의 사단법인체로 설립 허가되었고, 목적에 걸맞게 국제조형예술협회(International Association Art) 회원국으로도 가입하게 되었다.

설립 이후 50여 년 동안 명실상부 국내최대 및 최고의 미술단체라 자부한다.

단 체 명	사단법인 한국미술협회
주사무소 소재지	서울특별시 양천구 목동서로 225, 812 (목동, 대한민국예술인센터)
대 표 자	이사장 조강훈
사업자등록번호	208-82-03043
설립 연혁	▪ 1961.12.18 – 창립총회 개최 (설립목적 주창, 5개 분과 설치) ▪ 1962.06.05 – 문교부장관, 사회단체 한국미술협회 설립허가 ▪ 1962.08.09 – 국제조형예술협회(International Association Art) 회원국으로 가입 ▪ 1978.02.03 – 문화공보부장관, 사단법인 한국미술협회 설립 허가 (서울지방법원 등기) ▪ 2004.12.09 – 서울특별시, 해당 시 전문예술법인으로 한국미술협회 허가
설립 목적	민족미술의 향상발전을 도모하고 미술의 국제적 교류와 회원의 권익을 옹호하며 회원 상호간의 협조를 목적으로 한다.
사무기구	▪ 사무기구의 조직 : 총회, 이사회, 사무처, 21개 분과, 161개 지회(부) ▪ 협회 본부 아래 서울시 내 25개 지부와 지역 내 16개 지회 및 국외지회 1개, 국내 119개와 국외1개 지부가 소속되어 있으며 본부에서는 162개 지회(부) 업무를 대표 및 총괄 관리하고 있음

근거 법률	설립	「 민법 제32조 」「사회단체설립허가 (1962.6.28)」
	국고보조	「 비영리 민간단체 지원법 」
단체의 성격		사단법인
회원 수		31,883명
사 업		민족미술의 발전을 위한 조사 · 연구에 관한 사항미술문화 진흥을 위한 정책개발에 관한 사항창작활동에 관한 사항출판 및 계몽에 관한 사항국제 미술교류에 관한 사항회원의 권익옹호에 관한 사항회원의 후생 · 복지 증진을 위한 사항기타 본회의 목적달성에 필요한 사항국제예술단체인 국제조형예술협회 한국위원회에 관한 사항 (International Association of Arts 약칭 IAA / 유네스코 NGO 비영리, 비정치적 단체) ① 예술발전에 공헌하며 ② 작가 간 영구적인 유대를 강화하고 ③ 작가의 사회적 경제적 지위를 보호하며 ④ 작가의 정신적, 물질적 권리를 옹호함.
IAA		1962년 유네스코 엔지오 단체의 국제조형예술학회 IAA 회원국 가입. 미술협회 역사상 처음으로 2015년 체코 필젠 · IAA 임원선거 총회에서 기존 아태지역 일본 중국을 제치고 집행이사국, 아·태지역 의장국으로 선출

대한민국미술대전 연혁

(2015년 12월 15일 현재)

'대한민국미술대전'은 1949년 이승만 정권에 의해 창설된 대한민국미술전람회(국전)를 모태로 하여 1982년 창설되었다. 관주도의 '國展'에서 '民展'이 출범하게 된 것이다. 하지만 1982년 당시 미술대전의 운영권은 문공부 산하단체인 한국문화예술진흥원이 가지고 있었고, 이 또한 관(官)의 이미지가 남아 있었기에 완벽한 민전이라고는 할 수는 없었다. 1986년이 되어서야 대표성과 전통성이 인정된 사단법인 한국미술협회가 주관하게 되었고, 1989년엔 그 운영권까지 이관되어짐으로써 한국미술협회가 "대한민국미술대전"의 행사를 완전하게 주최하게 되었다.

2015년 현재 34번째를 맞이하였으며 비구상부문, 문인화부문, 서예부문, 구상부문, 전통미술·공예부문, 디자인·현대공예부문의 총 6개 부문으로 전시하고 있다. 신인작가 발굴 및 지속적인 발전을 기하고 나아가 창작 의욕 고취와 현대의 작품경향을 재조명하고, 현대인에게 작품성을 널리 알리고자 하며, 다양한 장르와 기법을 과감히 수용하여 화단의 발전을 유도하는 공모전이다. 이는 한국화단의 발전적 장이 되며, 일반 관객들이 더욱 쉽게 접할 수 있는 기회로 마련하고자 한다.

국 전		미술대전		미술대전		미술대전
1949 ～ 1981	▶	1982 ～ 1986.4	▶	1986.4 ～ 1989.10	▶	1989.10 ～ 현재
주최 : 문교부 (문화공보부)		주최 : 문예진흥원		주최 : 문 예 진 흥 원 주관 : 한국미술협회		주최 : 한국미술협회

- 국전의 후신으로 대한민국미술대전이 창설되어 1981년 한국문화예술진흥원 주최로 개최
- 1982년~1985년까지 한국문화예술진흥원에서 주최

- 1986년 문화공보부의 5대 예술행사 민간예술단체와 관련기관에 이관함으로써 문화예술정책을 일대 전환을 기하고자 한국미술협회에 대한민국미술대전을 이관
 - 기존의 주관처인 한국문화예술진흥원은 과거 문화행사주관에 치중 되던 기능을 중·장기 문화예술정책의 수립 및 전문가 양성, 지역문화육성 등과 같은 기능 업무를 담당
 - 1985년 건축, 사진 부문이 한국건축가협회와 한국사진작가협회로 이관되었으며, 공예부문은 대한민국공예대전으로 별도 개최
- 1993년 대한민국미술대전(한국화, 양화, 판화, 조각)이 '1부–비구상계열'과 '2부–구상계열'로 분리되어 개최
- 2000년 문인화부문 신설
- 2003년 디자인부문 신설
- 2004년 구상부문 수채화분야 신설
- 2010년 비구상부문 수채화분야 신설
- 2010년 현대공예·전통공예부문 분리
- 2012년 현대공예부문 전통공예부문 디자인부문 통합 → 공예부문으로 통합
- 2013년 공예부문 / 디자인부문 분리
- 2015년 전통미술·공예부문 / 디자인·현대공예부문 분리
- 2015년 〈제34회 대한민국미술대전〉 현재 6개 부문
 ① 비구상부문
 ② 문인화부문
 ③ 서예부문
 ④ 구상부문
 ⑤ 전통미술·공예부문
 ⑥ 디자인·현대공예부문

한국미술협회 현황

한국미술협회전

1960년 창설 이래 한국현대미술의 발전을 이끌어온 한국미술협회 회원들의 정기 회원전 으로서 회원 간의 친목을 도모하고 창작의욕을 고취시키는데 사업 목표를 두며, 한국현대미술의 경향을 한자리에서 조명할 수 있는 의미 있는 전시회이다.

한국미술협회 협회전은 49년간 이어온 현재 가장 오랜 된 정기전으로 회화 및 입체까지 다양한 미술 분야를 한자리에 전시하여 협회의 원활한 운영 및 일반인들과의 교류의 장을 만들고자 하는 최대 전시이다. 신작만을 발표하도록 하여 한국현대미술의 경향을 한자리에서 조명할 수 있다는 것에 그 의의가 있으며 나아가 한국미술가들의 최대 축전이 될 수 있는 기회로 삼는 전시이다.

한국미술협회 임원·전국지회(부)장 회의

1980년 중반부터 문화예술발전 및 지역미술발전의 일환으로 전국 지회, 지부를 순회하며, 매년 미술계의 현안문제를 논의하고 향후 미술계 및 미술문화발전을 모색하기 위한 〈한국미술협회 임원·전국지회(부)장 회의〉가 2015년까지 제52차 회의로 이어지고 있다.

미술계 현안의 논의로 시작된 회의는 2000년대 이후에는 단순한 회의가 아닌 미술문화 정책의 주요의제 개발 및 현안에 대한 진단과 대안제시를 목적으로 한 세미나 형식으로 발전하였다.

한국미술협회 지회(부)를 중심으로, 한국미술협회 역량 강화를 위한 세미나를 통하여 문화관련 주요 정책을 알리고, 지역발전을 도모하고 있다.

앞으로도 지역 간 미술문화 교류와 유대강화로 교류 활성화 및 지역문화발전에 기여하여, 미협의 다양한 활동을 보다 쉽게 접근하게 하여, 지역 간 문화적 조화를 이룰 수 있는 기회를 제공함으로써, 궁극적으로 회원들은 문화적·예술적 욕구와 권리를 신장시켜 나갈 것이다.

사단법인 한국미술협회 산하단체

(2016년 2월 23일 기준)

단 체 명	부 문 명	등록일자
한국현대미술신기회	서양화	1962-03-27
창작미술협회	서양화	1964-04-04
한국미술교육학회	한국화	1969-02-15
(사)구상전	서양화	1971-09-17
한국현대조각회	조각	1973-03-31
홍익조각동문회	조각	1973-03-31
한국여류조각회	조각	1974-03-19
(사)한국여류화가협회	서양화	1975-01-12
오리진회화동인회	서양화	1975-04-16
사)한국수채화협회	서양화	1975-04-16
한국현대판화가회	판화	1975-04-16
신미술회	서양화	1975-07-16
청조회	서양화	1977-03-15
영토회	서양화	1980-02-28
후소회	서양화	1980-06-16
목우회	서양화	1981-03-30
한국기독교미술가회	서양화	1983-04-11
관점미술동인회		1983-12-02
조각그룹광장	조각	1983-12-02
이형회		1984-03-03

한국조각공원연구회	서양화	1984-03-03
현대차원회	한국화	1984-04-13
군자회	서양화	1984-09-27
(사)한국칠보공예디자인협회	현대공예	1984-09-27
홍림회	현대공예	1984-09-27
경북창작미술가회		1984-11-23
서울국제미술센타		1984-12-21
뢰차전동인회		1984-12-21
(사)대한민국수채화작가협회	수채화	1985-01-15
한울회	서양화	1985-05-20
홍익여성화가협회	서양화	1985-08-23
(사)장식문화예술진흥협회	디자인	1985-12-03
대전구상작가회	서양화	1986-03-25
(사)현대한국화협회	한국화	1986-09-10
토전운영위원회	현대공예	1987-06-11
홍익 M.A.E회	서양화	1987-06-11
세계미술교류협회	서양화	1987-11-07
소(塑)조각회	조각	1987-12-11
한.일창조미술교류회		1987-12-11
한국현대미술가회KCAA	서양화	1987-12-11
현대공간회	조각	1988-02-04
상원회	한국화	1988-02-15
한유회		1988-02-15

선과색전	서양화	1988-06-07
한국시각디자이너회	디자인	1988-06-07
서울아카데미회	서양화	1988-08-16
일원회		1988-08-16
춘추회	한국화	1988-08-16
서울금공예회	현대공예	1988-12-15
파우회	동양화	1988-12-15
광주사생회	한국화	1989-07-11
경기조각회	조각	1989-09-04
그릴회	서양화	1989-09-04
한국장식문화예술진흥협회	현대공예	1989-09-04
앙가쥬망	서양화	1990-01-17
심상전	서양화	1990-03-20
현대디자인실험작가회	디자인	1990-07-03
시현회		1990-11-26
한국칠예가회	현대공예	1991-01-18
청토회	한국화	1991-03-29
한국풍경화가회		1991-03-29
상명동문회		1992-07-24
한국미술교육연구협회	현대공예	1992-07-24
(사)한국일러스트레이션학회	디자인	1992-07-24
현대염색작가협회	현대공예	1992-07-24
홍익금속조형작가회	현대공예	1992-09-21

창조회	한국화	1992-11-05
난우회		1993-01-26
삼원미술협회		1993-01-26
경남한국화가협회	한국화	1993-02-24
한국인물작가회		1993-04-19
전통과형상전	한국화	1993-07-05
경남구상작가협회	서양화	1993-09-18
한국소상회		1994-09-22
경남선면예술가협회		1994-12-27
서울수채화회		1994-12-27
한국현대조형작가회		1994-12-27
나우리그리세		1996-07-05
(사)한국국제미술협회		1996-07-05
부산창작미술가회		1996-11-11
서울강동미술협회		1997-02-12
신작전		1997-07-05
이화조각회		1997-12-03
한국국제교류협회		1997-12-03
한국선면예술회		1997-12-23
한국교육미술협회		1998-04-24
그랑께회		1998-07-09
21C청년작가회		1998-11-05
미우회	서양화	1998-11-05
신구회		1998-11-05

여명회		1998-11-05
군록회		1998-11-05
홍익판화가협회		1998-11-05
한국크로키회		1999-08-02
한국정수미술문화회		1999-08-02
한국 토요화가회	한국화	1999-11-04
홍익여류한국화회	한국화	1999-11-04
연후회	한국화	2000-04-03
청색회	서양화	2000-04-03
일감회	서양화	2000-05-07
광주한국화실사회	한국화	2000-11-03
(사)세종한글서예큰뜻모임	서예	2000-11-09
한국디지털아트협회	디자인	2000-11-09
한국여성작가회	서양화	2000-11-09
한국화여성작가회	한국화	2000-11-09
인사동 사람들		2001-05-24
21C국제창작예술가협회		2001-11-02
이화섬유조형회	디자인	2002-02-21
한국여성미술작가회		2003-02-26
아트피아회		2004-07-01
한국도자디자인협회	현대공예	2004-07-01
부산사생회	서양화	2004-12-23
한국현대미술창작협회	서양화	2004-12-23
한국현대여성미술가회	서양화	2005-03-24

한국화구상회	한국화	2005-03-24
현대여성미술협회	한국화	2005-03-24
(사)한국정보문화디자인포럼	디자인	2005-06-28
(사)한국전통문화예술진흥협회		2006-09-29
대한민국친환경예술협회		2007-10-12
분당작가회		2007-10-12
중남미현대미술연구회		2007-10-12
(사)김해미술문화연구회		2008-04-10
대한민국 회화제		2008-10-08
국제컬러테라피(한국색채심리전문협회)	서양화	2011-06-16
영우회		2011-06-16
국제작은작품미술제		2011-11-28
도우제		2011-11-28
현대사생회		2011-11-28
국제화우회		2012-02-27
경기국제미술창작협회		2012-07-10
(사)녹미미술문화협회		2012-07-10
산채수묵회		2012-07-10
국제회화작가회		2012-07-10
국제미술위원회	서양화	2013-07-10
서울조각회	조각	2013-07-10
한국예술협회	서양화	2013-11-27
아세아국제미술협회	전시미술행정	2014-06-18

사단법인 한국미술협회 분야별/ 성별/ 연령 구분 통계 자료

(2015년 12월 31일 기준)

전체회원수	31,883명

작가 구분	연도	남	녀
20대	1996–1987		7
30대	1986–1977	167	580
40대	1976–1967	2168	3196
50대	1966–1957	4891	7859
60대	1956–1947	2979	5196
70대	1946–1937	1664	1995
80대	1936–1927	509	461
90대	1926–1917	110	87
100대	1916–1907	2	12
총계	31,883	12,490	18,393

분야별 구분	(단위: 명)
한국화	3,587
한국화 1	251
한국화 2	1,303
서양화	5,011
서양화 1	1,755
서양화 2	5,443
조각	2,041
현대공예	2,807
서예	2,461
서예 1	427
서예 2	1,201
판화	278
평론·학술	76
디자인	1,246
전시기획·미술행정	44
문인화	1,770
미디어아트	100
수채화	1,044
전통미술·공예	822
패션	16
애니메이션	6
민화	194
총계	31,883

사단법인 한국미술협회 지역별 분과회원 통계

(2015년 12월 31일 기준)

분야별 구분	서울	강원	경기	경남	경북	광주	대구	대전
한국화	1,455	78	897	235	173	244	262	170
서양화	3,019	167	2,573	680	582	480	735	370
조 각	386	53	500	84	99	104	83	79
판 화	56	3	59	4	5	18	15	20
서 예	673	122	603	258	201	359	345	297
현대공예	574	46	455	137	132	107	168	63
디자인	354	17	176	32	34	54	84	46
문인화	464	46	333	124	49	97	116	50
미디어아트	17	0	6	1	2	27	21	2
평론·학술	30	0	12	1	2	2	6	3
전시기획·미술행정	22	0	6	1	1	0	7	0
수채화	320	19	294	39	33	25	41	13
전통미술·공예	163	22	185	118	74	11	49	27
애니메이션	4	0	1	0	0	0	8	0
패 션	10	0	3	0	0	0	1	0
민 화	69	3	53	8	8	2	8	2
총 계	7,616	576	6,156	1,722	1,395	1,530	1,949	1,142

부산	울산	인천	전남	전북	제주도	충남	충북	(단위: 명)
174	41	142	152	259	64	136	106	4,588
614	142	420	258	385	108	357	198	11,088
64	23	41	40	105	23	65	45	1,794
24	0	4	3	14	3	1	0	229
143	64	131	174	157	56	120	86	3,789
141	10	53	53	134	23	91	63	2,250
74	4	21	16	30	12	35	27	1,016
37	22	55	93	108	15	70	31	1,710
0	0	0	8	0	0	3	2	89
5	1	3	1	2	0	2	0	70
0	0	0	1	0	0	0	0	38
51	5	76	17	51	2	17	38	1,041
44	6	23	11	15	3	42	27	820
0	0	0	8	0	0	1	0	22
0	0	0	8	0	0	0	2	24
15	0	10	3	1	0	2	13	197
1,386	318	979	846	1,261	309	942	638	**31,883**

한국미술협회 현황

사단법인 한국미술협회 지회(부) 설립일 (2015년 12월 31일 기준)

NO	지회(부)명	지부설립일	NO	지회(부)명	지부설립일
1	가평지부	2003. 06. 18	41	나주지부	1988. 08. 11
2	강남지부	2004. 07. 01	42	남양주지부	1996. 09. 18
3	강동지부	2011. 11. 28	43	남원지부	1989. 07. 04
4	강릉지부	1978. 03. 22	44	노원지부	2007. 10. 12
5	강북지부	2004. 12. 23	45	논산지부	1988. 10. 13
6	강서지부	2004. 07. 01	46	뉴욕지부	2005. 03. 28
7	강원도지회	1980. 02. 28	47	단양지부	2015. 06. 17
8	강화지부	2004. 12. 23	48	당진지부	1996. 04. 26
9	거제지부	1993. 04. 16	49	대구지회	1978. 02. 28
10	거창지부	1991. 01. 18	50	대전지회	1962. 05. 15
11	경기광주지부	2003. 09. 22	51	도봉지부	2015. 06. 17
12	경기도지회	1981. 10. 24	52	동대문지부	2007. 06. 28
13	경남지회	1976. 06. 01	53	동두천지부	1999. 08. 02
14	경북지회	1984. 06. 26	54	동작지부	2005. 12. 28
15	경산지부	2000. 12. 22	55	동해시지부	1993. 12. 21
16	경주지부	1964. 04. 02	56	마산지부	1962. 04. 06
17	계룡지부	2003. 09. 22	57	마포지부	2014. 06. 18
18	고성지부	2003. 06. 18	58	목포지부	1974. 05. 14
19	고양지부	1992. 04. 22	59	문경지부	1991. 10. 25
20	고창지부	1991. 03. 27	60	미서부지회	2006. 06. 30
21	고흥지부	2015. 11. 25	61	밀양지부	1975. 01. 12
22	공주지부	1981. 09. 22	62	보령지부	1992. 04. 22
23	과천지부	1995. 05. 01	63	보성지부	2004. 12. 23
24	관악지부	2005. 05. 12	64	봉화지부	2009. 01. 30
25	광명지부	1990. 01. 17	65	부산지회	1962. 05. 15
26	광양지부	1991. 10. 25	66	부안지부	1994. 12. 27
27	광주지회	1969. 08. 20	67	부여지부	1987. 12. 12
28	광진지부	2004. 10. 06	68	부천지부	1979. 08. 14
29	구례지부	2013. 07. 10	69	사천지부	1991. 03. 27
30	구로지부	2004. 07. 01	70	삼척지부	1999. 02. 01
31	구리지부	1991. 10. 25	71	상주지부	1992. 04. 22
32	구미지부	1990. 03. 20	72	서귀포지부	1999. 05. 10
33	군산지부	1970. 04. 02	73	서대문지부	2013. 04. 06
34	군포지부	1997. 02. 12	74	서산지부	1983. 08. 19
35	금산지부	2003. 11. 12	75	서천지부	2003. 11. 12
36	금천지부	2005. 09. 30	76	서초지부	2004. 10. 06
37	김제지부	1970. 12. 19	77	성남지부	1983. 09. 27
38	김천지부	1991. 10. 25	78	성동지부	2006. 03. 30
39	김포지부	1997. 02. 12	79	성북지부	2016. 03. 23
40	김해지부	1988. 08. 11	80	세종특별자치시지회	2004. 10. 06
			81	속초지부	1980. 09. 19

82	송파지부	2009. 04. 14	123	정읍지부	1993. 01. 26
83	수원지부	1969. 05. 30	124	제주특별자치도지회	1982. 02. 18
84	순창지부	2014. 06. 18	125	제천지부	1993. 01. 26
85	순천지부	1977. 10. 27	126	종로지부	2004. 07. 01
86	시흥지부	1992. 09. 21	127	중구지부	2014. 12. 17
87	아산지부	1987. 06. 11	128	중랑지부	2007. 04. 04
88	안동지부	1979. 08. 14	129	진도지부	1993. 09. 18
89	안산지부	1996. 02. 15	130	진안지부	2003. 11. 12
90	안성지부	1998. 04. 24	131	진주지부	1971. 03. 16
91	안양지부	1980. 07. 07	132	진천지부	2010. 04. 30
92	양산지부	1996. 04. 26	133	진해지부	1969. 08. 20
93	양양지부	2007. 10. 12	134	창녕지부	2013. 07. 10
94	양주지부	2001. 01. 15	135	창원지부	1986. 09. 10
95	양천지부	2004. 07. 01	136	천안지부	1976. 11. 24
96	양평지부	1999. 02. 01	137	청도지부	2003. 02. 26
97	여수지부	1975. 01. 12	138	청송지부	2011. 11. 28
98	여주지부	1997. 12. 03	139	청양지부	2008. 01. 29
99	영동지부	1993. 12. 21	140	청주지부(통합)	2014. 07. 02
100	영등포지부	2008. 01. 29	141	춘천지부	1962. 05. 15
101	영주지부	1990. 03. 20	142	충남지회	1983. 02. 01
102	영천지부	1996. 11. 12	143	충북지회	1993. 02. 24
103	예산지부	1991. 10. 25	144	충주지부	1972. 02. 01
104	예천지부	2007. 04. 04	145	칠곡지부	2012. 07. 10
105	오산지부	2003. 06. 18	146	태백지부	2009. 01. 30
106	옥천지부	2012. 07. 10	147	태안지부	2005. 12. 28
107	용산지부	2011. 11. 28	148	통영지부	1984. 09. 27
108	용인지부	1997. 02. 12	149	파주지부	1996. 09. 18
109	울산지회	1979. 03. 12	150	평택지부	1984. 04. 13
110	울진지부	2003. 11. 12	151	포천지부	1997. 07. 18
111	원주지부	1970. 10. 27	152	포항지부	1987. 06. 11
112	은평지부	2008. 10. 08	153	하남지부	1999. 03. 29
113	음성지부	1996. 09. 18	154	하동지부	2003. 09. 22
114	의왕지부	2001. 11. 02	155	함안지부	1999. 11. 04
115	의정부지부	1991. 01. 18	156	함양지부	2003. 09. 22
116	이천지부	1992. 04. 22	157	합천지부	2003. 09. 22
117	익산지부	1979. 03. 12	158	해남지부	1999. 08. 02
118	인천지회	1962. 05. 15	159	홍성지부	1998. 11. 05
119	장성지부	2002. 10. 02	160	홍천지부	1995. 12. 15
120	전남지회	1991. 10. 25	161	화성지부	2002. 02. 21
121	전북지회	1982. 05. 20	162	화순지부	2014. 06. 18
122	전주지부	1962. 05. 15			

편찬위원 명단

편찬위원장 조강훈

편 찬 위 원

강금석	강복영	강사현	강수남	강수호	강영선	강정진	강정헌	강종원	고영수	고찬용
곽영수	곽현주	권민기	권상호	권창륜	기 수	김경복	김경호	김광렬	김군자	김근회
김기동	김나야	김난옥	김달진	김동석	김동연	김란옥	김명자	김명하	김문기	김미자
김병권	김병윤	김봉빈	김부경	김상현	김석중	김선득	김성곤	김성기	김시현	김연수
김영기	김영삼	김영실	김영철	김용식	김용철	김용춘	김용현	김유준	김인선	김재석
김재춘	김정임	김정화	김제권	김종수	김종칠	김종태	김준오	김진영	김찬섭	김찬호
김창배	김태수	김해동	김현선	김호인	김호창	김희완	남재경	리홍재	문관효	문미순
문운식	문정규	문칠암	문홍수	민병주	민성동	민영보	민영순	박경숙	박귀준	박기태
박도춘	박문수	박민수	박상근	박수진	박 순	박순자	박양재	박영길	박영달	박영동
박영옥	박외수	박원규	박유미	박은숙	박인호	박재흥	박점선	박정숙	박정열	박정자
박종철	박찬옥	박채성	박효영	방영심	배형동	배 효	서상언	서정수	서주선	석진원
설 휘	손경식	손광식	송민자	송신일	송용근	송진세	신금례	신길웅	신달호	신동식
신동희	신명숙	신명식	신성옥	신승호	신제남	신 철	심계효	심인구	심재관	안병철
양남기	양성모	양승철	양시우	양진니	양 훈	양희석	엄재권	엄종섭	여성구	여원구
염광섭	오명순	오용필	오정식	오주남	우민정	우병규	우삼례	우희춘	유경자	유석기
유영옥	유진선	윤석애	윤신행	윤점용	윤춘수	윤 희	이경애	이경희	이광수	이광하
이규영	이근숙	이기종	이길순	이남찬	이무호	이문규	이병국	이병석	이보영	이복춘
이봉재	이상열	이상태	이성숙	이성연	이순자	이승연	이시규	이양형	이연준	이영수
이영순	이영준	이 용	이유라	이윤선	이일구	이일석	이정애	이정옥	이정자	이제훈
이종민	이종선	이지향	이진록	이쾌동	이태근	이필하	이헌국	이현종	이형국	이형수
이홍연	이홍철	이홍화	이흥남	인옥순	임승오	임재광	임종각	임종현	임현기	임현자
장복실	장성수	장용호	장은경	장은정	장재운	장학수	전기순	전부경	전영현	전우천
정광순	정광주	정기창	정기호	정성태	정순이	정순태	정영남	정응균	정재식	정정식
정주환	정 준	정태영	정태희	조경숙	조경심	조경옥	조국현	조득승	조사형	조성종
조영실	조윤곤	조현판	조호정	주계문	주시돌	지남례	진정식	진태하	차병철	채순홍
채재연	채주희	채태선	채희규	천연순	최 견	최 관	최동석	최미연	최석명	최석필
최성규	최은철	최장칠	최지영	필영희	한석호	한용국	한욱현	허동길	허만갑	허 유
허정숙	현남주	현병찬	홍영순	황만석	황보복례	황행일				

韓國美術五十年史

The History of Korean Art 50 Years

한국미술50년사

발 행 일 2016년 7월 15일

발 행 인 **조 강 훈**

편 집 장 **정 준**

편 집 위 원 **김 영 철 · 김 동 석**

발 행 KOREAN FINE ARTS ASSOCIATION
사단법인 **한국미술협회**

서울시 양천구 목동서로 225
TEL : 02-744-8053~4 FAX : 02-741-6240
www.kfaa.or.kr

발 행 처 **(주)이화문화출판사**
인사동 한국미술관
대 표 이 홍 연

등록번호 제300-2012-230
서울시 종로구 사직로10길 17(내자동 인왕빌딩)
TEL : 02-732-7093 FAX : 02-725-5153
www.makebook.net

구입문의 TEL : 02-732-7091~2

I S B N 979-11-5547-220-0

정 가 120,000원